일러두기

1 작품명은 〈 〉, 화첩·도서명은 《 》로 묶어 표기했습니다.

2 인명과 지명 등 외래어 표기는 국립국어원의 규정을 따랐습니다.

3 작품명은 독자의 이해와 감상을 돕고자 한자어 대신 우리말로 뜻을 풀어 썼습니다.
 (예: 묵죽도 ⇨ 대나무/ 인왕제색도 ⇨ 비 갠 후의 인왕산)

4 인물의 생몰년은 우리나라 화가는 한국학중앙연구원의 민족문화백과사전,
 중국 화가는 바이두백과(百度百科)를 기준으로 삼되, 여기 없는 정보는
 그 외 자료들을 참고했습니다.

5 '동양화가 보이는 동아시아사'의 연표 정보는 《중국미술사》(다빈치, 2017)를
 참고했으며, 두산백과와 교과서, 참고서 등을 함께 살폈습니다.

6 표지와 본문의 그림 도판 중 일부는 국립중앙박물관, 국립고궁박물관, 문화재청
 국가문화유산포털, 한국저작권위원회 공유마당 웹사이트를 이용해 수록했습니다.

동양화 도슨트

청소년을 위한 동양 미술 수업

장인용 지음

다른

동양화,
이것이 궁금하다

1. 글 반, 그림 반! 이것은 미술 작품인가, 문학 작품인가?

2. 글을 먼저 썼을까, 그림을 먼저 그렸을까? 그림 속에 글을 적는 이유가 뭘까?

3. 대충 그린 그림 같은데 어째서 국보일까?

4. 여백은 무엇을 강조할까?

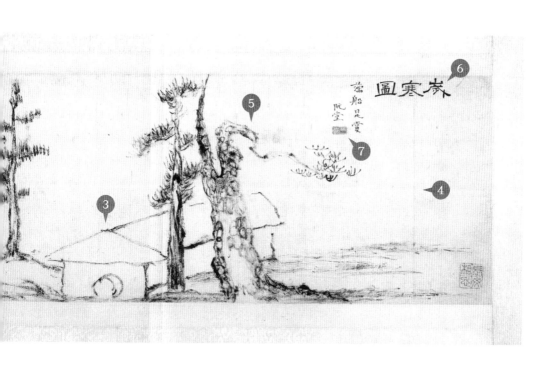

5 동양화에는 소나무가 왜 자주 나올까?

6 언제부터 그림 속에 제목을 적었을까?

7 낙관(도장)을 찍는 이유는 뭘까?

8 낙관이 왜 여러 개 있을까?

동양화를 이해하는
참 쉬운 방법

 첫째

'동양화가 보이는
동아시아'를 통해
역사적 배경을 먼저
알아보세요.

모든 예술은 시대와 사람에 따라 변화합니다. 한번 바뀐 흐름은 다시 예전으로 돌아가지 않지요. 이것은 예술의 숙명입니다. 어떤 예술이 후퇴하고, 어떤 예술이 주류가 된 데에는 모두 그 나름의 역사적 배경이 있기 마련입니다. 사연을 알면 예술이 보이기 시작합니다.

 둘째

1장부터 순서대로
읽지 않아도 됩니다.
흥미가 돋는 장르부터
살펴보세요.

인물화에서 민화까지, 어떤 장르를 먼저 탐색하고 싶나요? 각 장의 시작에 정리된 요약문을 읽어 보세요. 해당 장르에 대한 핵심 내용이 눈에 쏙 들어올 겁니다. 더 자세히 알고 싶다면 다음 쪽으로 책장을 넘기면 되겠죠!

 셋째

'동양화 사전'과
'역사 상식' 그리고
'아는 만큼 보이는
동양화'를
빼놓지 마세요.

동양화는 아는 만큼 보인답니다. 새로운 정보를 알게 된 후에는 전과 달리 보이는 매직! 이건 서양화도 마찬가지죠. 다만 동양화는 우리에게 좀더 낯선 만큼 그런 마법 같은 순간이 많습니다.

 넷 째

본문을 다 읽고 난 뒤에 그림만 다시 찬찬히 감상하세요.

여기 오래된 매화 그림이 있다고 합시다. 이 매화 그림은 분명 이 책을 읽기 전과 후에 달리 보이게 될 겁니다. 동양화는 붓놀림의 기교보다 그 속에 담긴 상징과 의미가 중요할 때가 많습니다. 그래서 오래 볼수록 감흥이 깊어지지요.

 다섯 째

미술관에 가서 직접 동양화를 보세요.

책이나 영상 기기로 보는 그림과 실제 눈으로 보는 그림의 인상은 무척 다르답니다. 특히 동양화는 종이 위에 그려진 선과 농담의 표현이 세밀하고 미묘해 그 아름다움이 인쇄나 영상 기술로는 전달이 쉽지 않습니다. 직접 눈으로 볼 때 비로소 그 디테일과 품격을 실감할 때가 많아요.

 여섯 째

그래도 여전히 동양화가 낯설고 어렵다면?

문인화의 경우는 작가의 사상을 이해해야 하고, 함께 적은 한자어 문장의 뜻을 알아야 하니 난해한 게 사실입니다. 하지만 동양화 전부가 난해하다는 것은 편견입니다. 예술을 좋아한다면 인물화, 화조화, 산수화, 문인화, 풍속화, 민화… 이 가운데 매력적으로 다가오는 장르가 하나쯤은 있을 거예요. 자주 보아야 친해지고 만만해집니다. 보고 감상하고 그리고 즐기는 예술로서 동양화가 우리 곁에 더 가까워지면 좋겠습니다.

동양화가 보이는 동아시아사 ①

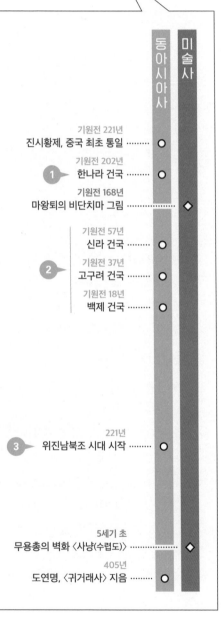

동아시아사 | 미술사

기원전 221년
진시황제, 중국 최초 통일 ········ ○

기원전 202년
1 ▶ **한나라 건국** ········ ○

기원전 168년
마왕퇴의 비단치마 그림 ·················· ◇

기원전 57년
신라 건국 ········ ○

기원전 37년
2 **고구려 건국** ········ ○

기원전 18년
백제 건국 ········ ○

221년
3 **위진남북조 시대 시작** ········ ○

5세기 초
무용총의 벽화 〈사냥(수렵도)〉 ·················· ◇

405년
도연명, 〈귀거래사〉 지음 ········ ○

한 기원전 202~220 ①

중국을 최초로 통일했던 진나라기원전 221~기원전 206의 짧은 역사가 끝난 뒤, 한나라가 중국을 지배했습니다. 기본 종교는 도교였지만 통치적 수단으로 유교를 채택했습니다. 한나라 시기에 현재 중국의 대체적인 모습이 정해지게 되었습니다.

◆ 한나라의 미술
그림 역시 한나라에서 시작한 전통이 이후 중국 회화의 기초가 되었습니다. 지금까지 남아 있는 것이 많지는 않지만, 사당이나 묘지의 벽면에 새겨 넣었던 그림과 고분에 남아 있는 그림으로 미루어 실용적인 인물화 위주였다는 것을 알 수 있습니다.

삼국 시대

고구려 기원전 37~668 ②
백제 기원전 18~660 신라 기원전 57~676

한반도 일대에는 부족 국가들이 있었습니다. 철로 만든 기구와 무기가 등장하며 생산력이 급격하게 늘어나고, 전쟁에서 유리해지며 강력한 국가들이 탄생합니다. 이 국가들이 주위의 부족 국가와 합쳐지며 더욱 크고 강력한 나라가 됩니다. 이렇게 만들어진 세 나라가 고구려, 백제, 신라입니다. 이들 삼국은 중국의 선진 문명을 받아들이고 불교를 믿으며 치열한 경쟁을 벌입니다.

◆ 삼국 시대의 미술
고구려 고분에서 볼 수 있는 그림은 당시 삼국의 문명이 중국 중원과 비교해도 떨어지지 않는다는 점을 알려 줍니다. 백제와 신라의 경우 공예나 건축의 수준으로 미루어 볼 때 회화 역시 고구려와 마찬가지로 뛰어난 수준일 것이라 생각되지만, 장식화 이외의 그림이 남아 있지 않아 실제 모습을 알지는 못합니다. 불교 미술, 초상화가 발달했으리라 짐작할 수 있습니다.

위진남북조 221~589 ③

한나라가 멸망한 후부터 수나라581~618가 중국을 통일하기까지의 혼란기를 말합니다. 역사서 《삼국지》의 배경이 되는 시대로 그만큼 정치적으로 어지러운 시기입니다. 위나라220~265와 진나라265~316가 주요 나라였으며, 그 뒤로 남쪽과 북쪽에 따로 여러 나라가 다투던 시기라 이런 이름이 붙었습니다. 사회적으로는 사치스럽고 우아함을 중시하는 풍조가 널리 퍼지기도 했습니다.

◆ 위진남북조의 미술
여전히 인물화 중심이지만 실용적인 그림에서 아름다움을 위한 그림으로 도약하는 시기입니다. 곧 그림 그 자체에 아름다움이 있다는 것을 발견했습니다. 그림의 구도가 점점 정교해졌습니다. 서예에서는 왕희지303~361가 나타나 새로워집니다.

동양화가 보이는 동아시아사 ②

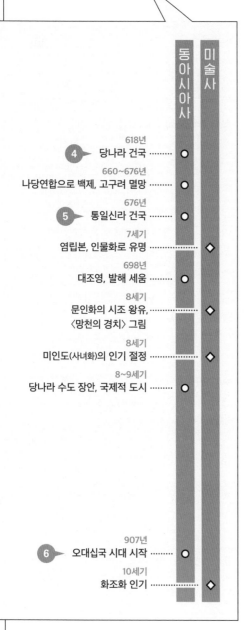

동아시아사	미술사
618년 당나라 건국 ❹	○
660~676년 나당연합으로 백제, 고구려 멸망	○
676년 통일신라 건국 ❺	○
7세기 염립본, 인물화로 유명	◇
698년 대조영, 발해 세움	○
8세기 문인화의 시조 왕유, 〈망천의 경치〉 그림	◇
8세기 미인도(사녀화)의 인기 절정	◇
8~9세기 당나라 수도 장안, 국제적 도시	○
907년 오대십국 시대 시작 ❻	○
10세기 화조화 인기	◇

당 618~907 ❹

당나라는 외국의 문물을 폭넓게 받아들이며 문화적 전성기를 맞이합니다. 이 시기에 시와 문학, 미술, 음악에 이르는 동아시아 문화의 기초가 완성됩니다. 당나라는 문화뿐만 아니라 정치와 행정 조직도 새롭게 만들며 당시 세계에서 가장 앞선 선진국이 되었습니다. 다만 이민족을 견제하기 위해 변방의 장수에게 주었던 과도한 자치권이 멸망의 원인이 됩니다.

◆ 당나라의 미술

당나라 때는 회화에서도 커다란 진전이 있습니다. 사실 동양화의 거의 모든 영역이 당나라 때 시작했다고 보아도 좋을 정도입니다. 화조화·산수화 등등 인물화를 제외한 거의 모든 회화 장르가 당나라에서 시작했다고 할 수 있습니다.

통일신라 676~935　⑤

신라가 통일을 이룬 다음에 귀족의 세력이 약해지고 왕권은 강화되었지만, 지방에서 새로이 호족 세력이 나타납니다. 그러나 어쨌든 통일된 신라는 뚜렷한 외부 위협이 없어 안정된 상황이었습니다. 이에 당시 최고의 선진국이었던 당나라와 활발히 교류하며 풍요로움을 누립니다. 그러나 세월이 갈수록 왕권은 몰락했고, 반란과 집권층의 정치적 투쟁으로 점차 쇠퇴합니다.

◆ 통일신라의 미술
통일신라도 불교 조각상이나 부조 등의 미술품은 남아 있지만 회화 작품은 남아 있는 것이 없습니다. 대체로 통일신라의 예술은 귀족적인 특성을 지니고 있으며, 삼국 시대 신라의 미술과 큰 차이가 없을 것으로 짐작합니다. 다만 당나라와의 활발한 교류로 새로운 화풍이 전해졌으리라 충분히 상상할 수 있습니다.

오대십국 907~960　⑥

당나라가 망하고 송나라960~1279가 들어서기 전까지의 혼란기입니다. 중국의 중심부는 다섯 왕조의 나라가 짧게 이어지고, 변방 지역은 작은 열 개의 나라가 차지한 시기였습니다. 서로 싸우느라 어지러운 시기였지만, 당나라 때부터 시작된 남쪽 지방 개척이 더욱 진행되기도 했습니다. 남쪽에도 중원의 문화가 스며들어 인구가 늘고 문화도 북쪽에 버금가는 수준으로 올라섰습니다.

◆ 오대십국의 미술
정치적으로 혼란기였지만 그림에서는 아주 중요한 변혁기였습니다. 당나라에서 시작한 산수화가 영글고 원숙해지며, 현실을 떠나 자연에 깃든다는 의미를 더했습니다. 화조화도 장식을 넘어 순수한 회화의 영역으로 옮겨 왔으며, 남쪽 왕조에서는 화원이 독립된 기구로 발전하기도 합니다.

10세기 ~ 14세기

동아시아사	미술사
918년 **7** 고려 건국	●
10세기 도화원 설치	◇
960년 **8** 송나라 건국	●
11세기 범관, 삼원법으로 〈산과 골짜기를 여행함〉 그림	◇
1072년 산수화의 대가 곽희, 〈이른 봄〉 그림	◇
11세기 문동과 소식, 대나무 그림 장르화	◇
12세기 휘종 황제, 화원 개혁하며 전성기	◇
1127년 남송 수립(수도 이전)	●
1206년 칭기즈 칸, 몽골 통일	●
1271년 **9** 몽골, 원나라 세움	●
13세기 원나라, 화원 없앰	◇

고려 918~1392

고려는 개성 호족인 왕건877~943이 세운 나라로
후백제와 신라를 흡수하며 시작했습니다. 본디
지방 호족의 연합체 같은 성격도 있었으나, 고
려는 점차 중앙의 왕권을 강화해 갔습니다. 그
러나 처음부터 끝까지 귀족적인 성향과 불교의
영향에서 벗어나지 않았습니다. 거란의 침략을
연거푸 막아 내고 무신 정권이 들어서는 등의
변화를 겪었습니다. 고려는 결국 몽골의 직접적
인 간섭을 받게 되며 국력이 기울어집니다.

◆ 고려의 미술

고려는 초기에 송나라의 영향을 직접적으로 받았습
니다. 그 결과 '도화원'을 설치해 회화 예술의 발전에
힘을 기울였습니다. 특히 절에서 받들어 모시기 위
한 용도의 초상화와 불교 미술 분야에서는 최고의
기예를 발휘했으리라 짐작합니다. 물론 불화와 초상
화뿐만 아니라 화조화도 높은 수준이었고, 산수화에
서는 실제 경치도 묘사하며 높은 성취를 이루었을
것입니다. 그러나 현재 남아 있는 작품이 워낙 적어
실제 고려의 그림을 판단하기는 어렵습니다.

송 _{960~1279} ⑧

오대십국 시대의 혼란기를 수습해 세운 통일 왕조입니다. 오랜 전쟁의 상처를 치유하기 위해 '문화 국가'를 목표로 삼았습니다. 이를 위해 송나라는 당나라의 찬란한 문화를 계승해 더욱 발전시켰습니다. 그러나 군사력이 강한 거란이 세운 요나라^{907~1125}와 대치하고 있었으며, 결국은 요나라 배후에 있던 금나라^{1115~1234}가 요나라와 송나라의 영토를 차지합니다. 결국 수도를 남쪽으로 옮기고 송나라를 재건합니다. 그래서 북쪽에 있던 송나라를 북송^{960~1127}, 남쪽에 있던 송나라를 남송^{1127~1279}이라 나누어 부릅니다. 남송은 북쪽의 옛 땅을 되찾으려 노력했으나 이를 이루지 못하고 몽골에 멸망하고 맙니다.

◆ 송나라의 미술

송나라 때의 회화에서 가장 중요한 것은 '화원'이라는 국가 기관입니다. 회화 예술을 황제가 직접 맡아 관리했으며, 엄격한 선발과 교육으로 뛰어난 화가를 확보했습니다. 북송의 화원은 당나라 때부터 이어지던 산수화와 화조화를 주요 장르로 만들었습니다. 남송에서는 그림의 풍광이 바뀌면서 구도의 변화가 일어났고, 먹의 운용을 통한 예술적 성취를 이룩했습니다.

원 _{1271~1368} ⑨

몽골인이 송나라를 점령한 뒤 제국을 세우는데 바로 원나라입니다. 송나라의 옛 영토를 착취 대상으로 삼습니다. 원나라의 최고 관리층은 몽골인이지만 중간 관리층은 색목인(여러 나라 외국인)이었습니다. 송나라의 문인들은 차별과 억압을 받아 정치에서 완전히 손을 뗄 수밖에 없었습니다. 그러나 원나라는 100년도 채 가지 못했습니다.

◆ 원나라의 미술

원나라 때 그림 그리는 일은 개인적인 영역에 속하게 되었습니다. 화원을 해체했기에 이를 중심으로 활동한 직업 화가의 그림은 사라지고, 그림이 취미인 문인의 그림만 남게 됩니다. 문인화만 남게 되자 회화에 문학과 서예 같은 요소가 깊숙하게 들어옵니다.

동양화가 보이는
동아시아사 ④

14세기 ~ 20세기

동아시아사 / 미술사

1368년
10 명나라 건국 ……… ○

14~15세기
문인들의 화조화 유행 ……… ◇

1392년
11 조선 건국 ……… ○

15세기
강희안 〈물을 바라보는 선비〉 ……… ◇
심주 〈밤에 홀로 앉아서〉

1555년
남종문인화의 시조, 동기창 탄생 ……… ◇

1592년
임진왜란 발발 ……… ○

1644년
12 청나라, 중국 통일 ……… ○

1676년
진경산수화를 개척한 정선 탄생 ……… ◇

1844년
김정희 〈추운 겨울(세한도)〉 ……… ◇

19세기
풍속화, 민화 유행 ……… ◇

1894년
청일전쟁 발발 ……… ○

명 1368~1644 **10**

원나라가 쇠약해지자 남쪽의 한인들이 몽골인을 몰아 내고 세운 나라가 명나라입니다. 따라서 모든 것을 예전으로 돌리려 했고, 초기에는 강성한 나라로서 위엄을 되찾았습니다. 농업과 상업이 발전하고 도시와 문화 예술이 발전합니다. 그러나 여러 사회적 모순이 생겨났으며 환관의 득세, 관료제 붕괴가 연이어 나타나며 국가의 명운이 기울어집니다.

◆ 명나라의 미술

명나라는 화원을 다시 열어 회화 예술을 일으키려 했지만, 이미 회화의 중심은 문인의 손으로 넘어갔습니다. 특히 쑤저우를 중심으로 한 문인 화단은 여러 방면에서 최고의 성과를 보여 줍니다. 서위1521~1593 같은 천재 화가도 나타나며, 회화 이론에 대한 논의도 활발했습니다.

조선 1392~1910 ⑪

이성계1335~1408가 정도전1342~1398의 구상을 바탕으로 세운 왕조가 조선입니다. 이들은 호족이 중심이었던 고려의 귀족 사회 대신, 사대부를 중심으로 한 유교적 이상 국가를 만들고자 했습니다. 조선 초기에는 효율적인 관리 체계와 민생 정책 덕분에 나라의 힘이 커졌고 백성들의 삶이 편안해졌습니다. 그러나 임진왜란, 병자호란 등 외세의 침입을 받으며 사회적 기반이 파괴되고 힘을 잃게 됩니다. 이후 영조1694~1776와 정조1752~1800가 다스리던 시기에 국력을 회복하고 문학과 예술이 부흥했지만, 이후 세도 정치와 외세 간섭으로 결국 쇠퇴하게 됩니다.

◆ 조선의 미술

조선 역시 문화적인 정책을 우선으로 삼은 나라였기에 도화서를 두었습니다. 조선 초기에 중국의 여러 화풍이 들어왔는데, 한편으로 이를 수용하면서도 고유의 화풍을 지켜 냈습니다. 사대부들에게는 그림을 천하게 여기는 풍조가 있었기에 문인화가 활발하지는 않았지만 몇몇 문인화가 덕에 명맥이 이어집니다. 전란을 거친 뒤 실학이 도입되고 우리 고유의 화풍이 본격적으로 지배하기 시작합니다. 실제의 경치를 묘사하고, 이전의 관습에서 벗어난 풍속화가 유행하며, 후기에 민화까지 등장하면서 조선의 회화는 완전히 독창적인 영역에 들어섭니다.

청 1616~1912 ⑫

청나라는 만주족이 세운 나라입니다. 만주족은 뛰어난 한족의 문화를 받아들이면서 통치에 성공해 부강한 나라를 건설하고 국토를 넓혔습니다. 청나라 내내 실용적이고 현실을 중요시하는 풍토가 지배합니다. 그러나 여러 반란과 관료들의 부패로 든든하던 토대가 무너지고, 여기에 더해 외세의 끊임없는 침략과 수탈이 계속되자 결국 무너지고 맙니다.

◆ 청나라의 미술

청나라의 예술은 둘로 나뉩니다. 주류의 화풍은 답답하고 옛 형식에 매달려 있지만, 주류가 아닌 변방에는 천재가 많이 나왔습니다. 특히 초기에는 승려 화가들이 놀라운 활동을 벌입니다. 또한 상업 도시인 양저우를 중심으로 한 뛰어난 화가들이 주류에서 벗어나 활동합니다. 청나라 말기에는 서양의 화법이 들어오기도 하며, 이 시기 대표적인 천재 화가인 제백석1860~1957의 활약은 놀라울 정도입니다.

차례

1 동양화
우리의 그림, 낯설고 신비로운 세계

2 인물화
실용적인 그림, 계급과 지위를 드러내다

3
화조화

감상하는 그림,
예술의 경지에 들어서다

4
산수화

압도하는 그림,
동양화의 정점에 오르다

5 문인화

영혼이 그린 그림, 점과 선은 정신이다

6 사군자

교양이 흐르는 그림, 품격이 먼저다

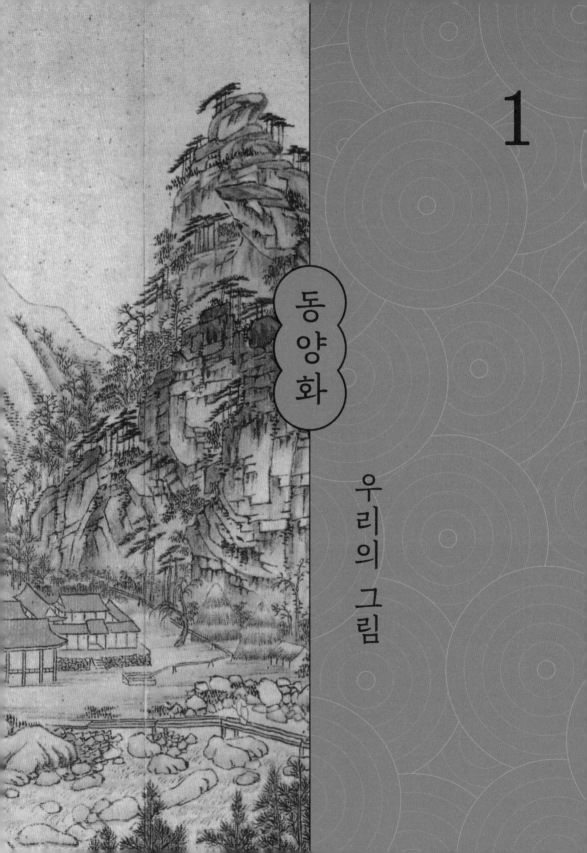

1

동양화

우리의 그림

낯설고 신비로운 세계

세계를 동양과 서양으로 나눌 때, 우리는 드넓은 아시아 대륙 전체를 동양이라고 생각합니다. 그러나 그림에서 '동양화'라고 할 때는 범위가 좁아집니다. 고작해야 중국과 일본, 우리나라가 속하는 지역의 그림을 뜻합니다. 세 나라가 같은 도구와 같은 재료로, 같은 스타일의 그림을 그렸고 여기에 동양화라는 이름을 붙였기 때문입니다. 따라서 인도나 페르시아, 아랍의 그림은 동양화라고 부르지 않습니다.

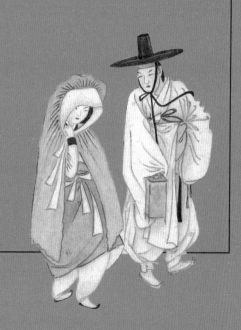

무엇이 동양화일까요?

미술이라는 예술 전체에는 회화, 건축, 조각, 공예 등 여러 분야가 있습니다. 그러나 학교에서 하는 미술 수업은 보통 종이에 그림을 그리는 시간입니다. 가끔 다른 활동을 할 때도 있지만 그림을 그리는 일이 가장 많습니다. 그래서일까요? 우리는 그림, 즉 회화繪畫를 미술에서 가장 익숙하고 친근하게 느낍니다.

그렇다면 여러분은 미술 시간에 주로 어떤 그림을 그렸나요? 어떤 재료로, 어떤 장면을 그렸나요? 붓과 먹으로 화선지에 그림을 그린 적도 있나요? 화선지에 동양화를 그린 적은 아마 많지 않을 겁니다.

물론 예외인 경우도 있지만 그림은 보통 동양화와 서양화, 이렇게 둘로 나눕니다. 그림을 그린 사람이 누구냐에 따라 나누는 것이 아닙니다. 동양인인 우리나라 사람이 그림을 그려도 연필·목탄·크레용·크레파스·파스텔·유화·아크릴 같은 서양의 재료를 써서 천으로 만든 캔버스 같은 서양의 종이에 그리면 서양화라 합니다. 마찬가지로 서양인이 동양의 종이인 화선지에 붓과 먹 같은 동양의 물감을 이용해 그린 그림은 동양화라고 합니다. 다시 말해 동양화와 서양화는 그림을 그리는 도구, 즉 화구畫具에 따라 구분한다고 봐도 됩니다.

그러나 단순한 도구와 재료의 차이가 동양화와 서양화를 구분하는 유일한 기준은 아닙니다. 그림을 그리는 소재나 입체감을 만드는 방식에서 이 둘은 아주 다릅니다. 분위기도 완전히 다르지

요. 요즘 동양화가들이 동양의 재료로 서양식 풍경화를 그리기도 하지만, 그렇다 한들 그 느낌은 여전히 서양화와 다릅니다. 아마 각각의 그림을 그리는 기법과 전통이 달라서일 것입니다. 곧 동양화와 서양화는 그림을 그리는 시각에서 차이가 납니다.

동양화는 왜 우리에게 낯설까요?

보통 우리 것이 더 익숙하고 친근하기 마련인데 그림은 그렇지 않습니다. 대부분의 사람이 서양화보다 동양화를 볼 때 더 어렵고 낯설게 느낀다고 합니다. 예를 들면 일반적으로 김정희1786~1856의 **1-1** 〈추운 겨울(세한도)〉보다 빈센트 반 고흐Vincent Van Gogh, 1853~1890의 **1-2** 〈별이 빛나는 밤〉이나 이중섭1916~1956의 **1-3** 〈황소〉가 더 친근하다고 말합니다. 게다가 걸작이라 일컬어지는 김정희의 〈추운 겨울〉이 도대체 무슨 이야기를 하는지 잘 모르겠다는 사람도 많습니다. 먹으로 간단히 그린 집과 나무가 어찌 보면 유치해 보인다는 이야기입니다. 이는 자연스러운 반응일 수 있습니다.

서양화인 **1-2** 〈별이 빛나는 밤〉에서는 별이 쏟아질 것 같은 역동적인 밤하늘이 한눈에 들어오지요. 마찬가지로 서양화인 **1-3** 〈황소〉를 보면 순박하면서도 힘찬 소의 모습을 직관적으로 느낄 수 있습니다. 그렇지만 동양화인 **1-1** 〈추운 겨울〉은 그림 안에 숨어 있는 복잡한 사연을 이해해야만 비로소 그림 속 풍경이 눈에 들어옵니다.

이는 그림에서만 나타나는 현상은 아닙니다. 세계적으로 근대화가 진행되는 과정에서 우리가 전통적인 학문이나 예술을 버리고 서양의 것을 급속하게 받아들였기 때문입니다. 서양의 과학 기술뿐만 아니라 철학과 역사, 음악, 미술, 문학도 전통적인 것 대신에 서양의 것이 자리를 차지했습니다. 사람들이 서양 클래식과 대중음악을 우리 국악보다 친근하게 여기는 것도 이런 현상의 하나입니다. 예전 우리 음악의 자리를 서양의 음악이 거의 다 대신하고 있는 시대입니다.

동양화는
어렵다?

낯설다는 점은 둘째 치고, 도대체 동양화가 무엇을 뜻하는지 이해하기 어렵다는 반응도 많습니다. 원래 낯선 것은 이해하기도 힘듭니다. 그렇지만 다른 원인이 있습니다. 동양화에는 관념적인 그림이 많기 때문입니다. 서양화라 해도 관념적인 예술인 추상화나 행위예술은 일반인들이 이해하기 어렵습니다. 감각적으로 느끼기보다는 생각을 통해 이해해야 하니 어렵게 느낄 수밖에 없습니다.

이런 경향이 최근에 이루어진 서양화와 달리, 동양화에서는 문인화◆가 그림의 주류로 등장하면서 일찌감치 관념적인 것을 좇기 시작했습니다. 눈에 보이는 것을 벗어나 보

◆ 문인화
문인이 그린 그림을 뜻합니다. 우리나라에서는 글공부해서 과거 시험을 보고, 합격하면 관리가 될 수 있는 사람을 '문인'이라 했습니다. 이들이 취미 삼아 그리던 그림이 문인화입니다. 그러니 아마추어의 그림인 셈인데, 그중에는 뛰어난 재주를 지닌 사람들도 있었습니다.

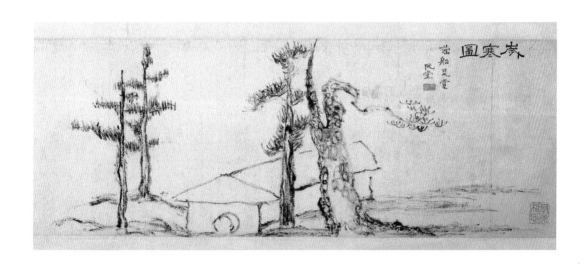

1-1

〈추운 겨울(세한도)〉

김정희, 1844년

1-2

〈별이 빛나는 밤〉

빈센트 반 고흐, 1889년

1-3

⟨황소⟩

이중섭, 1953~1954년

이지 않는 추상적 관념의 세계를 추구한 것입니다.

동양에서는 그림을 그리는 도구와 글을 쓰는 도구가 같았습니다. 따라서 재주 있는 선비들이 그림을 그리는 경우는 흔했습니다. 대표적으로 당나라의 유명한 시인 왕유王維, 699?~761?는 그림 실력도 아주 뛰어났다고 합니다. 그가 그린 그림은 전해지지 않지만, 그의 그림을 보고 묘사한 그림이 전해 오고 있습니다. 그와 같이 그림에 재주 있는 문인이 무척 많았습니다.

본래 동양화 전체로 보면 문인화가 큰 흐름은 아니었습니다. 그러나 송나라가 멸망하고 몽골인이 지배하는 원나라가 세워지면서 사정이 달라졌습니다. 예술을 하찮게 여겼던 몽골인들은 그림 그리는 일을 맡아보던 관아인 화원畫院◆을 없애 버리고 맙니다. 화원은 당시 최고 수준을 자랑하던 직업 화가가 모이는 곳이었습니다. 회화를 이끌어 가던 직업 화가들은 졸지에 직업을 잃어버렸고, 이들은 다른 일자리를 찾게 됩니다. 중앙의 직업 화가가 무너지니 지방의 직

◆ **화원** 황제나 왕의 직속 기관으로, 화가들이 있는 관공서라 할 수 있습니다. 당나라 때부터 있었고 송나라 때 정식 관청이 됩니다. 화원을 통해 황제는 그림을 통제했습니다. 국립대학 격인 국자감에 화원 소속의 화가를 가르치는 과목이 생기고, 과거 시험에 화가를 뽑는 과가 생길 정도였습니다. 우리나라는 고려와 조선 시대에 '도화서(도화원)'가 있었습니다. 대개 화원이라 하면 중국의 것을 이르고, 우리 것은 도화서라 합니다. 한편 도화서에 소속된 화가들을 화원(畵員)이라고도 부릅니다.

업 화가도 살아남기 어렵지요. 이렇게 직업 화가가 몰락하면서 취미로 그리는 문인화가들의 그림이 대세가 되기 시작합니다. 더군다나 문인들은 벼슬길이 막혀 딱히 할 일도 없게 되었습니다. 차고 넘치는 시간에 책을 읽고 그림을 그렸지요. 그렇게 되자 그들이 쓴 글이 어렵듯이 그림도 어려워집니다.

문인화가 특히
난해해 보이는 이유

그림을 감상할 때 중요한 것은 그 시대의 배경과 화가의 생각입니다. 이 두 가지를 알아야 그림을 올바로 이해할 수 있습니다. 서양화에서 종교나 신화의 내용을 바탕으로 그린 그림은 그 내용을 알아야 제대로 된 감상을 할 수 있습니다. 동양화도 마찬가지입니다. 문인이 그린 문인화는 그림을 그린 사람의 생각과 가치관을 알아야 담긴 뜻을 알 수 있습니다. 그런데 지금 우리는 그때의 세상과 다른 세상에 살고 있으니 그들의 생각을 이해하기가 쉽지 않습니다. 결국 역사적 배경에서 이해해야 합니다.

문인은 누구일까요? 문인이라 하니 글을 쓰는 요즘의 문학가를 연상하게 됩니다. 그러나 예전의 문인은 오늘날의 문학가나 지식인과 다릅니다. 문인은 기본적으로 과거 시험을 통해 관료가 되고, 그리하여 군주의 정치를 돕고 백성들을 이끄는 일이 목적인 사람입니다. 그런데 몽골의 원나라가 지배하면서 기존의 문인들은 관직에 오를 기회가 사라집니다. 시대적 절망감 속에서 종교나 교육에 집중했던 문인들도 있지만, 취미로 그려왔던 그림에서 재미를 찾는 이도 많았습니다.

문인들은 자신들의 그림 솜씨가 직업 화가만큼 신통치 않으니 그림은 '형태를 닮는 것'이 아니라는 핑계로 새로운 그림을 추구했습니다. 그리고 그림의 '선'을 서예의 글씨 '획'으로 대체한다는 그럴듯한 이유를 만들어 냅니다. 서예의 아름다움이란 글씨의 획과 공간의 배치가 어우러진 추상적인 아름다움이기 때문입니

다. 또한 자신들에게 익숙한 서예나 시문 짓기를 그림에도 끌고 들어왔습니다. 그림에 시와 글귀를 써넣기 시작한 것입니다. 그러니 문인화는 문학을 모르는 사람에게는 어려운 그림이 되어 버립니다. 한문을 알지 못하는 요즘 사람들에게는 더더욱 어려운 것이 될 수밖에 없습니다.

그러나 동양화 전부가 어려운 것은 아닙니다. 문인화 이전의 동양화는 눈에 보이는 시각적 요소로 보는 사람을 설득하려 했기에 다른 시각 예술처럼 감상할 수 있었습니다. 역사의 흐름이 그림을 다른 방향으로 이끌었고, 그래서 조금 어려워졌을 뿐입니다. 예술이란 어느 한 단계의 성취를 이루면 반드시 그보다 더 높은 단계로 나아가려 합니다. 풍경이나 일상을 개인적 느낌으로 재구성하는 것에 한계를 느낀 서양화가 추상이나 개념 미술로 옮겨 가는 것도 이런 까닭입니다.

한번 바뀌면
되돌아가지 않는 예술

몽골인이 세운 원나라는 100년을 채 가지 못했습니다. 예술에 관심이 없던 사람들이 물러갔으니 다시 원래대로 직업 화가 중심으로 돌아가야 맞습니다. 그렇지만 한번 바뀐 흐름은 뒤로 되돌아가지 않았습니다. 물론 원나라 다음인 명나라는 원래 전통으로 돌아가 화원을 다시 세우기는 했습니다. 그러나 화원 소속 직업 화가들의 그림은 예술의 중심이 되지 못했습니다. 한번 지나간 것은 다시 원래대로 돌아가지 못합니다. 이미 철학과 문학의 관념이 잔뜩 들어간 그림이 유행한 뒤이니 그런 요소가 빠진 그림은 싱겁게 느껴졌겠지요.

이런 흐름은 우리나라에도 영향을 주었습니다. 원나라와 명나라의 문인화가 들어온 이후 도화서圖畫署*라는 정부 기구의 직업 화가가 있기는 했지만, 회화의 주류는 역시 문인화가 차지했습니다. 물론 도화서에도 김홍도^{1745~?} 같은 걸출한 화가가 있었습니다. 하지만 김홍도를 발굴한 사람은 문인화가인 강세황

역사 상식

> **도화서** 조선 시대에 그림을 관장하던 기구의 이름은 원래 도화원이었습니다. 그러나 성종 때 이 기관의 직급을 낮추면서 도화서라 불렀습니다. 이 둘은 직급의 차이만 있을 뿐 같은 기관입니다.

^{1713~1791}이었으며, 김홍도가 그린 많은 그림도 문인화풍의 그림이었습니다. 문인들의 그림이 도화서 화가들에게 엄청난 영향력을 끼쳤던 것이죠.

문인화는 조선 후기에 이르러 회화의 완전한 주류가 됩니다. 이 흐름은 동양화의 전통이 더 이상 이어지지 않을 때까지 이어졌습니다. 예술은 변화를 겪은 뒤에 원래의 자리로 되돌아갈 수 없

습니다. 새로워질 뿐입니다. 물론 '복고풍'이라 해서 예전의 형태를 다시 이용하는 경우가 있지만, 대부분은 스타일만 가져오는 것일 뿐 그 안의 내용이나 정신은 새로운 것입니다.

동양화는 서양화와 무엇이 다를까요?

동양화와 서양화는 지금의 눈으로 보면 누구나 한눈에 알 수 있을 정도로 다릅니다. 가장 큰 차이는 재료와 도구입니다. 그리는 바탕부터 다르고, 붓과 물감이 전혀 다릅니다. 예를 들어 서양화의 유화는 두툼한 천 위에 기름에 갠 물감으로 그림을 그립니다. 종이에 그리는 경우라도 동양화에서 쓰는 것과는 기본적으로 쓰는 종이도 다르고 도구와 색채의 차이도 큽니다. 동양화는 보통 화선지라 부르는 질긴 종이 위에 그림을 그리며, 먹◆을 갈아 둥그런 붓에 찍어서 그립니다. 유화든 수채화든 서양화의 붓은 기본적으로 납작합니다. 이러한 붓 모양의 차이는 '면을 중심으로 하는 서양화'와 '선을 중심으로 하는 동양화'의 특징을 잘 나타냅니다.

◆ 먹
동
양
화
사
전

먹물은 동양화에서 가장 기본적인 재료입니다. 모든 글씨나 그림은 붓으로 먹물을 찍는 데서 시작하죠. 먹물을 만드는 데 쓰는 먹은 나무를 태운 그을음을 끈끈한 접착제인 아교에 개서 만듭니다.

재료의 차이는 사실 서로 다른 환경과 오랜 문화적 전통이 만든 것입니다. 동굴이나 무덤에 벽화를 그리던 시절에는 둘 사이의 차이가 그다지 크지 않았습니다. 그러나 환경과 문화에 따라 생긴 조그만 틈이 지금에 와서는 커다란 차이를 빚어낸 것입니다. 그렇

기에 동양화와 서양화 사이에는 우월하거나 열등한 차이는 없습니다. 문화적 전통이 다를 뿐입니다.

동서양이 만나기 시작하면서 동양화와 서양화는 서로의 장점을 빠르게 받아들입니다. 선으로 그림을 그리던 동양화가들은 서양 선교사들을 통해 서양화를 접하고는, 서양화에서 사용하던 명암을 이용해 입체감을 나타내는 명암법을 바로 시도합니다. 반대로 서양의 인상파 화가들은 동양화에 흠뻑 빠져 새로운 변화를 시도합니다. 이렇듯 예술가들은 새로운 것을 보면 금세 흥미를 느끼고 시도해 봅니다.

동양화와 서양화의 차이는 결국 기법과 시각의 차이입니다. 이런 차이가 만들어지는 데는 여러 원인이 있겠지만, 결국은 재료의 특성과 환경, 관념적인 전통이 다르기 때문에 생겨난 것입니다. 그림의 기법이나 관점의 차이는 사물이나 사람을 보는 눈의 차이를 만들어 내기도 합니다. 그런 시각의 차이가 동서양의 기본적인 사고의 차이로 굳어지기도 했습니다.

동양화에서는 '선'을 중심으로 다루고, 공간적인 면에서는 '인간의 위치'를 중요하게 여깁니다. 이와 달리 서양화에서는 '면과 색'이 중심이고, 공간적인 면에서는 '자연 공간을 그대로' 재현하고자 노력했다고 볼 수 있습니다. 좀더 자세한 설명은 앞으로 여러 장르의 그림을 다루면서 자연스럽게 이야기하게 될 것입니다.

다르지만 비슷한
서양화와 동양화

동양화와 서양화가 다르기만 한 것은 아닙니다. 기본적으로 3차원의 공간을 2차원의 평면에 재현한 그림이라는 점은 같습니다. 때로 그림은 시간의 흐름까지 잡아서 2차원의 공간에 그려 넣기도 합니다. 그림은 우리 눈으로 볼 수 있는 형상을 2차원의 화면에 옮겨 나타냅니다. 따라서 초기의 그림은 형상을 닮아야 했고, 이것이 잘 그린 그림이 되는 조건이었습니다. 동양화와 서양화 모두 처음에는 사실성이 가장 중요한 요소였죠.

또한 동서양 모두 최초의 그림은 주술적이거나 실용적인 목적으로 그렸습니다. 실용적인 목적으로 그려진 당시의 그림은 요즘의 사진보다 더 많은 역할을 했습니다. 한 사람의 모습을 남기는 일, 어떤 사건이나 중요한 행사를 기록하고 이를 훗날 참고하게 하는 일, 글자를 모르는 사람이 이해하도록 돕는 일, 상상이나 바라는 것을 표현하는 일, 마을이나 산과 강의 배치를 표현하는 일 등이 그림의 원래 용도였습니다. 요즘으로 치면 사진, 영화, 만화, 지도 등등이 하는 일을 모두 그림이 도맡아 한 것입니다.

그러나 그림을 잘 그리려면 오랜 시간 수련해야 합니다. 그러기에 그림은 전문가의 영역이 되었고, 점차 실용성을 넘어 아름다움을 추구하는 예술로 바뀐 것도 동서양의 공통점입니다. 아름다움을 추구하게 되었을 때도 그림은 독립적으로 쓰이지 않았습니다. 궁궐이나 저택, 사찰, 권력자의 무덤 등을 장식하는 데 먼저 쓰였습니다. 원래 장식이 목적이었던 그림이 점차 순수한 아름다움을 추구하는 예술로 나아가게 된 것입니다.

동양화의 계보

동양화의 처음은 중국이 아닐 수 있지만, 적어도 문명 수준에서의 전문적인 그림은 중국에서 나타나기 시작했습니다. 중국 문명은 일찍이 높은 수준을 이루었으며, 그 문화는 주변 지역으로 널리 퍼졌죠. 우리나라는 바로 중국과 맞닿아 있었기에 중국의 문화를 빠르게 수입했습니다. 물론 우리에게는 여전히 고유한 전통도 남아 있었습니다. 삼국 시대의 고분에서 나온 벽화나 유물을 보면 중국과 다른 요소들이 보이는데, 이는 그런 까닭 때문입니다.

그러나 시간이 지날수록 문화 교류는 활발해졌고, 그림도 그 영향을 받았습니다. 불교를 나라의 종교인 국교로 삼은 고려 시대에는 특히 불화가 성행했습니다. 당시 송나라의 미술은 우리나라 미술 전반에 적지 않은 영향을 미쳤을 것입니다. 다만 고려 시대의 작품은 얼마 남아 있지 않기 때문에 그때의 그림에 대해서는 자세히 이야기하기가 어렵습니다.

그림은 책과 달리 바로 전해지지 못했습니다. 중국 화원의 그림은 황실의 그림이어서 쉽게 다른 나라로 전달되기 어려웠고, 문인화는 개인적인 친분이 있어야 작품을 받을 수 있었습니다. 따라서 중국 그림의 영향을 받았다 해도 이는 그림 자체로 전해지기보다는, 좋은 그림들의 개략槪略(대강의 모습이나 주요한 부분)을 목판으로 인쇄한 화보를 통해 전해졌습니다. 그렇기에 즉각적인 유행에 따라 전해진 것이 아니라 시차를 두고 넘어왔다는 것을 알 수 있습니다.

그러나 그림의 화풍畫風♦에서 지역성을 뺄 수 없는 만큼 우리 그림에는 중국 그림에서 발견할 수 없는 독특함이 있습니다. 이는 도화서 소속 직업 화가의 그림뿐만 아니라 문인화에서도 드러납니다. 당시 사람들이 그림을 그릴 때 꼭 중국의 그림을 모범으로 삼지는 않았다는 것입니다. 특히 조선 후기의 풍속화나 민화와 같은 독특한 장르는 중국 그림에서는 찾아볼 수 없는 독특한 영역이기도 합니다.

이 책에서 다루지는 않지만, 일본 또한 동양화의 문화권에 속합니다. 삼국 시대까지 일본은 한국을 통해 동양화의 전통을 받아들였지만, 원나라 이후에는 지배 계층이 직접 중국의 그림을 본격적으로 수입했습니다. 이렇게 수입한 그림들을 토대로 화가들을 양성하면서 일본의 그림도 높은 수준에 도달합니다. 동양화 가운데 유럽에 가장 먼저 소개되고 열풍을 일으킨 것도 일본의 동양화입니다. 그 예로 **1-4**는 일본 에도 시대 때 유행하던 목판화인 우키요에 가운데 가장 유명한 그림입니다. 일본의 대중적인 그림이었던 우키요에는 유럽에 전해져 빈센트 반 고흐, 클로드 모네Claude Monet, 1840~1926 같은 인상주의 화파에 영향을 주었죠.

♦ **화풍** 예술가는 독창적이라 유행에서 벗어날 수 있을 것 같지만 그렇지 않은 경우가 더 흔합니다. 그림의 스타일이나 구도, 아니면 붓질을 하는 방식에서 시대마다 같은 형태를 유지합니다. 이를 화풍이라 합니다.

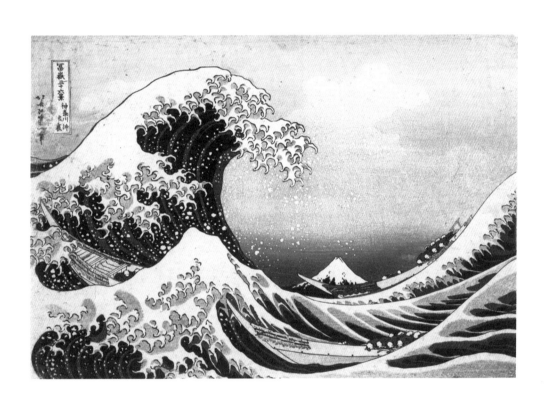

1-4
〈가나가와 해변의 높은 파도 아래〉
가쓰시카 호쿠사이, 1831년

동양화의 다양한 형식

동양화는 보는 방식에 따라 벽화·두루마리·족자·화첩 이렇게 네 가지 형식으로 구분할 수 있습니다. 이들 형식은 필요에 따라 발전한 것입니다.

벽화

건물을 지으며 벽에다 그림을 남기는 것은 동서양을 막론한 오랜 전통입니다. 벽화는 건물의 쓰임에 어울리는 상징성을 자연스럽게 드러낼 수 있으니까요. 신전 벽화는 종교의 위엄을, 궁전 벽화는 왕실의 권위를 나타내는 것이죠. 아울러 벽화는 그림 자체로도 건물의 훌륭한 장식이 됩니다.

건축물은 지하에 있기도 합니다. 바로 무덤을 만들 때인데요. 무덤의 벽에 죽은 사람이 지하 세계에서 누리기를 바라는 모습을 그림으로 남기기도 합니다. 무덤에는 벽화뿐만 아니라 벽에 새겨진 부조가 남아 있어 고대의 그림을 엿볼 수 있기도 합니다. 동양에서는 대개 벽에 석회를 발라 희게 만들고, 이것이 마르면 그 위에 그림을 그렸습니다. 채색은 대부분 금속이 섞여 있는 광물질 성분의 물감을 사용했습니다.

두루마리(권卷)

종이가 발명되기 이전에는 비단이 종이 역할을 했습니다. 비단은 40~50센티미터 정도의 폭이며, 일부러 끊지 않는 한 매우 긴 천입니다. 당시에는 여기에 글을 쓰고 그림을 그린 뒤 양쪽 끝에 둥근 막대기를 붙여서 적당히 감아 보관했습니다. 이것이 바로 두루마리입니다. 두루마리를 펼치면 글을 읽거나 그림을 볼 수 있었습니다.

긴 화면에 여러 장면을 그리게 되니 두루마리에 그림을 그리는 여러 방법이 생깁니다. 산줄기나 강을 따라 긴 파노라마 형식의 풍경을 그릴 수도 있고, 도시의 길을 따라 볼 수 있는 다양한 풍경도 한 화면에 넣을 수 있습니다. 또한 시간의 흐름에 따른 봄·여름·가을·겨울의 경치도 한 화면에 넣을 수 있습니다. 종이가 널리 퍼진 뒤에는 비단 대신 종이를 이어 붙여서 두루마리를 길게 만들었습니다.

두루마리

족자(축軸)

동양화를 감상할 때 가장 익숙한 형태의 그림이 바로 이 형식입니다. 보통 화선지에 그림을 그린 뒤, 뒷면에는 종이를 덧대고 둘레는 천으로 덧댄 후에(이를 '장황裝潢'이라고 합니다), 위에 둥그런 나무를 대서 벽에 걸어 두고 감상합니다. 보관할 때는 두루마리처럼 말아 두지요.

두루마리와 달리 족자는 크기 제한이 있습니다. 바닥에 끌리면 안 되니 높이는 족자를 거는 장소의 위아래 길이에 맞춰야 하고, 너비는 보는 사람의 시각 안에 들어와야 합니다. 대신 족자는 두루마리에는 없는 장점이 있습니다. 두루마리는 보통 개인용이고, 기껏해야 친구 하나둘이 같이 볼 수 있습니다. 반면 족자는 걸어 둔 공간에 들어올 수 있는 만큼의 사람들이 둘러서서 함께 볼 수 있습니다. 또한 늘 걸려 있는 것이니 지나다니며 언제나 감상할 수 있습니다.

또한 족자 안에 들어가는 그림은 두루마리 그림과 달리 가로·세로의 비율이 자유롭습니다. 그림에 따라 종이를 잘라서 쓸 수도 있고, 종이를 붙여서 크게 만들거나 비율을 다르게 할 수도 있습니다. 일반적으로는 세로로 길쭉한 족자 그림이 가장 많습니다.

족자

화첩畵帖

　나무에 글씨를 새겨 그 위에 잉크를 칠하고 종이에 찍는 목판 인쇄술이 나온 뒤로 원래는 두루마리였던 책의 형태가 바뀝니다. 종이를 반으로 접으며 오늘날의 책과 비슷한 모양이 된 것이죠. 이렇게 종이를 접어 실로 꿰어 만든 책은 두루마리보다 훨씬 보기 편합니다. 이 같은 책의 장점을 그림에 적용한 것이 바로 화첩입니다. 화첩은 개인을 위한 그림책입니다.

　화첩 속 그림은 책의 크기에 맞게 작아지고, 화첩 하나에는 대체로 일관된 주제의 그림을 담습니다. 이렇게 만든 화첩은 색다른 아름다움을 선사합니다. 꽃과 새가 책 속에 나와 보는 사람을 흐뭇하게 하고, 산수화도 웅장한 경치 대신 세밀하고 부분적인 아름다움을 보여줍니다. 형식이 달라지면 예술은 또 다른 길을 개척합니다.

화첩

2

인물화

실용적인 그림

계급과 지위를 드러내다

사람을 그린 그림이 인물화입니다. 얼굴만 그릴 수도 있고, 윗몸만 그리거나 온몸을 다 그리기도 하며, 여러 사람을 한 화폭에 담을 수도 있습니다. 화가 스스로 자신을 그린 자화상도 인물화에 속합니다. 그러나 산수화 안에 인물을 작게 그린 것은 인물화라 하지 않습니다.

인물화는 고귀한 인물의 모습을 세상에 남기겠다는 실용적인 목적에서 시작되었습니다. 그림이 예술로 발전하는 첫 관문을 인물화가 엽니다. 인물의 특징을 자세하게 관찰하고 눈에 보이는 것보다 더 사실감 있게 묘사하며 예술의 경지에 들어선 것입니다.

그렇게 화려한 시기를 보냈던 인물화도 그저 초상화에 그칠 수밖에 없을 때는 쇠락했습니다. 그렇지만 인간의 관심은 인간이기 때문에 사람은 그림에서 영원히 사라질 수 없습니다.

**필요해서
그린 그림**

그림의 본래 목적은 예술이 아니라 실용이었습니다. 사진이 없던 시절이니 그림으로 기록하고, 글자를 모르는 사람에게는 그림을 그려 가르쳤습니다. 실용을 목적으로 했기에 그림의 대상은 주로 인물이었습니다. 사람의 일이 가장 중요하기 때문이죠.

전통 사회는 신분제 사회였기에 당시 중요한 사람은 권력이 있고 부유한 사람이었습니다. 따라서 인물화 대부분은 그들이 중심이 된 그림입니다. 더군다나 인물이 활동하는 모습을 그린다는 것은 그리 쉬운 일이 아닙니다. 타고난 재주도 있어야 하지만 오랜 연습 기간도 필요합니다. 그런 화가를 키워야 그림을 얻을 수 있으니 그림을 남기려면 돈이 많아야 했을 것입니다. 그림으로 자신을 남긴 사람들은 대부분 지위가 높고 돈이 많은 사람이었던 까닭이 여기 있습니다. 그림이 인물화에서 시작된 것은 동서양이 다르지 않습니다. 상류층만이 자신의 모습을 남길 수 있었다는 점도 동서양이 같습니다.

주인공을 가운데로

우리가 고대의 그림을 전반적으로 다 알 수는 없습니다. 지금 남아 있는 그림이 아주 적기 때문입니다. 건물 벽에 걸거나 그렸던 그림은 건물과 함께 다 사라졌습니다. 또한 당시는 종이가 없어 비단에 그릴 수밖에 없었는데, 비단은 종이보다 내구성이 떨어져 부식되기 쉽습니다. 결국 남아 있는 대부분의 그림은 보존이 잘된 무덤에서 나온 비단 그림과 무덤 석실 (고분 안의 돌로 된 방) 벽에 그린 벽화뿐이죠. 그러니 고대의 그림을 완전하게 파악할 수는 없습니다.

2-1은 중국 전국 시대^{기원전 453~기원전 221}의 무덤에서 나온 것입니다. 무덤이 있던 지역은 전국 시대에 세력을 떨치던 초나라^{기원전 9세기 이전~기원전 223}가 있던 곳입니다. 〈용을 몰다〉라는 이 그림을 보면 당시 인물화가 어땠는지 짐작할 수 있습니다. 그림의 화폭이 30센티미터 정도로 작습니다. 무덤의 주인공은 분명 대단한 사람이었을 텐데 그림이 왜 이리 작을까요? 아마 이때만 해도 커다란 비단*에다 그림을 그리기에는 비단이 너무 귀했을 수 있습니다.

그림 속 주인공은 무덤의 주인일 것이고, 그가 용을 타고 있는 모습은 하늘나라에서도 용을 타고 활약하라는 소망을 담은 것입니다. 이 그림의 가장 큰 특징은 가운데에 자리 잡은 용을 몰고 있는

비단 비단은 누에고치에서 실을 뽑은 뒤 짜는 천입니다. 품이 많이 들어 비싸기는 하지만, 표면이 매끄럽고 먹이 잘 번지지 않는 최상의 바탕입니다. 그래서 종이가 발명된 이후에도 비단에 그림을 그리는 방식은 살아남았습니다. 누에를 기르지 않았던 서유럽에는 비단이 없었습니다. 대신 양의 가죽으로 만든 양피지를 오랫동안 사용했습니다. 바탕이 비단과 양피지로 달랐으니 그림을 그리는 재료도 동서양이 달랐습니다. 그렇게 동서양의 그림이 달라졌습니다.

주인공입니다. 요즘도 단체 사진을 찍을 때 주인공을 가운데에 세우는 것과 같은 원리입니다. 주인공을 중심에 크게 배치하는 것은 초기 회화의 중요한 특징이라고 할 수 있습니다.

이때의 인물화에는 아무런 배경이 없습니다. 또한 그림을 보면 선 굵기에 변화가 없으며, 오로지 선으로 그림을 완성했다 해도 좋을 정도입니다. 채색이 바랬을 수도 있겠지만 처음 그림을 그릴 때부터 색채를 쓴 것 같지 않습니다. 선을 중요하게 여기고 선으로 모든 것을 표현하는 방식은 동양화의 가장 큰 특징이 됩니다. 서양화가 면과 색을 중심으로 그림을 그렸다면 동양화는 선을 끝내 포기하지 않습니다.

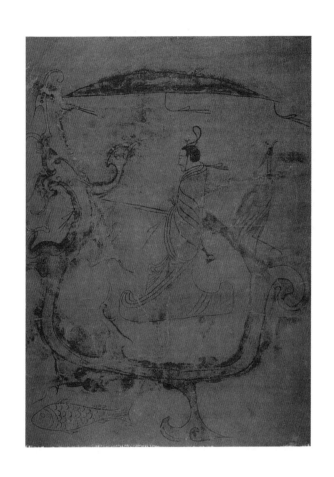

2-1

〈용을 몰다〉

작가 미상, 기원전 3세기~기원전 5세기

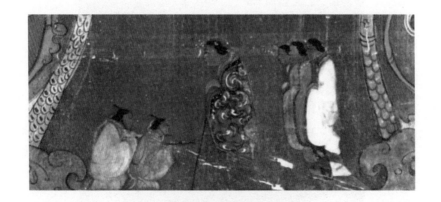

2-2
〈이창 부인 집에 돌아오다〉
작가 미상, 기원전 168년

2-3
〈손님 맞이(접객도)〉
작가 미상, 5세기 초

크게 그린 사람이 주인공

앞에서 이야기한 무덤과 멀지 않은 곳에서 마왕퇴馬王堆▪라는 무덤이 발견되었습니다. 기원전 168년에 만들어진 무덤으로, 이곳에서 여러 유물이 쏟아져 나왔습니다. 그 가운데는 **2-2**와 같이 비단 치마에 그린 그림도 있습니다. 이 무덤의 주인공은 승상(우리의 정승에 해당하는 중국의 벼슬)을 지낸 이창이라는 사람입니다. 그림의 주인공은 이창의 부인으로, 이 집의 안주인인 셈입니다.

그림 속 이창의 부인은 외출했다가 돌아오는 길입니다. 앞의 두 사람은 아마도 집안일을 돌보는 사람인 것 같고, 뒤의 세 사람은 시종 같습니다. 안주인이 집에 와야 평안해진다는 뜻을 담아 무덤에 넣는 치마에 이 그림을 그렸나 봅니다.

마왕퇴 ▪ 역사 상식

1972년 중국 남부인 후난성 창사에서 발굴된 한나라 때의 고분입니다. 발굴품들의 보존 상태가 좋고 비단에 그린 그림과 책 등 귀중한 유물이 많이 나와서 한나라 시대를 이해하는 데 큰 도움을 주었습니다.

원근법 ◆ 동양화 사전

멀고 가까움을 느낄 수 있도록 먼 것은 작게, 가까운 것은 크게 그리는 방법입니다. 특히 풍경을 그릴 때 필요하며, 이를 무시하면 기괴하게 보입니다. 그러나 동양의 인물화에서는 원근법을 무시합니다. 그림을 의뢰한 주인공이 가장 중요하기 때문입니다. 결국 그림 속 사람들의 중요도에 따라 인물 크기가 달라집니다. 인물화에서 원근법을 무시하는 경향은 서양화도 크게 다르지 않습니다.

여하튼 이 그림은 뒤에 나오는 여러 인물화의 기본이 되는 요소를 지니고 있습니다. 먼저 앞서 본 **2-1**과 같이 주인공은 화면에서 가장 중앙에 있고 가장 큽니다. 원근법◆으로 그렸다면 앞의 사람은 크게 보이고 뒤의 사람은 작게 보여야 하는데 그렇지가 않습니다. 이창 부인을 맨 앞에 그리면 원근법도 지키고 주인공으로서의 강조도 할 수 있지만 그러면 구도상 나머지 사람들은 표현하기

어려워집니다. 집사와 시종을 그리지 않으면 안주인의 등장으로 평안을 찾았다는 그림의 뜻도 잃어버리게 됩니다. 결국 전체의 움직임도 보여 주고 주인공도 내세우기 위해 원근법을 무시하고 그리는 방법을 택했습니다.

2-2 왼쪽과 오른쪽의 사람들 사이에도 미세한 신분 차이가 나타납니다. 집사를 시종보다 크게 그린 것입니다. 직책의 중요성에 따라 주요 인물은 크게, 부수적 인물은 작게 그리며 차이를 두는 방식은 인물화에서 원칙으로 굳어집니다. 여기서 주요 인물이란 화가에게 그림을 그릴 기회와 보상을 주는 사람이니, 화가의 주인이라 봐도 되겠습니다. 이런 것을 보면 이 당시의 화가는 분명 독립적일 수 없습니다. 또한 이 그림도 채색보다는 윤곽선이 우선입니다. 선을 중심으로 표현하는 경향은 동양화의 시작부터 뚜렷했습니다.

2-3은 한참 뒤인 5세기 초에 만들어진 무덤의 석실 벽에 그린 것으로 우리나라 고구려의 벽화입니다. **2-2**와 비교해 보면 이 역시 인물화라는 것을 알 수 있습니다. 만주에 있는 이 고구려의 무덤은 무용총■이라 합니다. **2-3** 앞에 〈춤을 추는 여자들(무용도)〉이라는 그림이 그려져 있기 때문입니다. **2-3**은 무덤의 주인공이 손님을 접대하는 장면을 담았습니다. 그러니까 앞에서 춤을 추는 여자들은 이들을 위해 춤을 추는 것입니다. 무용총의 주인은 오늘 아주 성대한 연회

■ **무용총**　만주 지린성에 있는 고구려 시대 무덤으로 일제 강점기인 1935년에 발굴되었습니다. 여인들이 춤을 추고 있는 그림 때문에 무용총이라는 이름이 붙었습니다. 무덤에는 돌로 쌓은 방들이 있으며, 돌에 석회를 칠하고 거기에 그림을 그렸습니다. 고구려 벽화 미술의 진수를 보여 주는 소중한 유산입니다.

2-4
〈사냥(수렵도)〉
작가 미상, 5세기 초

를 열었습니다. 그만큼 중요한 손님이 왔겠죠. 그림을 보면 중요도가 있는 주인과 손님은 크게, 음식을 나르는 시종은 작게 그렸습니다. 주로 선으로 묘사한 점도 같습니다. 무용총에 그림을 그리게 한 사람은 무덤의 주인이 저승에서도 그런 생활을 즐기기를 바라고 있습니다.

마찬가지로 무용총에 있는 **2-4**도 우리에게 무척 익숙합니다. 말을 타고 활을 쏴서 동물들을 사냥하는 〈사냥(수렵도)〉*입니다. 이 그림의 주인공은 말 위에서 활을 쏘는 사람이죠. 역시 가장 중요한 사람을 가장 크게 그렸습니다. 그림 속 주인공이 쫓는 동물의 크기도 남다릅니다.

이 그림에서 눈여겨봐야 할 것은 산입니다. 사냥을 나갔다면 분명 산과 들이 있는 곳일 텐데 그저 굴곡진 주름 몇으로 표시하고 있습니다. 장소를 알려 주는 지도의 부호 정도 역할입니다. 이때의 인물화에서 배경은 중요하지 않았고, 어디인지를 알려 주는 수준으로 충분했다는 점을 알 수 있습니다. 결국 이때 그림의 배경으로 산수화 같은 자연 풍경을 기대하기는 어렵다는 이야기입니다.

이제 초기 인물화의 특징은 거의 다 나왔습니다. 선을 중심으로 그린다는 점, 색을 칠하더라도 윤곽을 그린 선이 기본이라는 점이 첫째 특징입니다. 원근법은 쓰지 않고, 주인공을 크게 그리고 중요도에 따라 크기에 차이를 준다는 점이 둘째입니다. 마지막

◆
동
양
화
사
전

사냥(수렵도) 동양화에서 사냥하는 그림은 흔하지도 않지만 드물지도 않습니다. 당시 상류층 대부분 사냥을 즐겼기 때문입니다. 예로부터 국가의 최상층은 군대를 운용할 줄 알아야 했고, 사냥은 전쟁을 학습하는 도구였습니다. 따라서 상류층의 생활을 담은 그림에 사냥하는 모습이 빠질 수 없었을 것입니다.

특징은 배경이나 주인공 뒤의 풍경은 그리지 않았다는 점입니다. 물론 이 셋 말고도 공간감을 구성하는 방법과 같은 특색이 있지만, 이 기본 특징 세 가지는 오랜 시간 계속됩니다.

그런데 여기서 한 가지 의문이 생길 수 있습니다. 얼굴과 앞 모습을 그린 초상화는 없었을까요? 왜 보이지 않을까요? 아마도 분명 있었을 것입니다. 다만 아주 오래전의 초상화가 전해 오지 않는 것은 그림의 성격이 달랐기 때문일 겁니다. 이 시대의 그림 가운데 지금 남은 것은 거의 무덤에서 발견되었습니다. 무덤은 죽은 자의 공간입니다. 죽은 자는 자신의 초상화를 간직해야 할 이유가 없습니다. 죽은 자에게 중요한 건 내세來世■의 행복한 생활이지요. 초상화는 산 사람들을 위한 것입니다. 조상들을 기리며, 바라는 것이 있을 때 기도할 수 있게 만든 물건입니다. 그러

> **내세** 사람이 죽은 뒤에 살게 되는 세상을 말합니다. 내세란 엄격하게 말하자면 불교 용어지만, 옛날 사람들은 불교가 들어오기 이전에도 죽은 사람이 저승에서 지금과 같은 삶을 산다고 생각했습니다. 그래서 무덤에 하인들을 같이 매장하기도 하고, 저승에 가서 쓸 물건도 만들어 넣었습니다. 중국 진나라 황제는 대규모 군대를 원래 크기로 만들어 넣기까지 했죠.

니 산 사람의 집에 걸리는 것이겠지요. 땅속에 있는 죽은 자의 집은 대체로 보존되지만, 땅 위에 있는 산 자의 집은 시간에 따라 허물어집니다. 그리고 불에 타고, 전염병에 희생되고, 전쟁이 나면서 없어집니다. 그래서 이때의 초상화는 남아 있기 어렵습니다.

2-5는 무용총 벽화보다 2세기 정도 더 뒤에 그린 인물화입니다. 염립본閻立本, ?~673이라는 당나라의 유명한 화가가 그렸다고 하는데, 염립본은 대략 7세기에 활약했으니까요. 그렇지만 **2-5**를 염립본이 진짜 그린 것 같지는 않고, 훗날 누군가가 그의 그림을 충

2-5
〈역대 제왕들의 초상〉 일부
작가 미상, 7세기 그림 모사품

실하게 베낀 것 같습니다. 동양화에는 이런 복제품이 무척 많기에 진짜냐, 가짜냐를 두고 문제가 생기곤 합니다. 하지만 모사라 하더라도 염립본 그림을 충실하게 재현한 작품이라고 봅니다.

동양화에서 '모사'는 나쁘게만 말할 수 없는 개념입니다. 모사는 그림을 배우는 방법의 하나였고, 복사 기술이 없을 때 사본을 만드는 방법이기도 했습니다. 더군다나 문인들은 형태보다 선의 추상적 의미를 중시해서 베끼는 것도 새로운 창조라 여겼습니다.

2-5의 이름은 〈역대 제왕들의 초상〉으로 두루마리 작품입니다. 동양화에서는 이렇게 가로로 긴 작품을 두루마리란 뜻의 '권卷'이라 부르고, 걸어 놓는 세로로 된 그림으로 베를 짜는 베틀처럼 세워 있다는 뜻에서 '축軸'이라고 부릅니다. 두루마리는 원래 비단을 짜서 말아 놓은 천을 짧게 끊지 않고 긴 그림을 그리는 것인데, 여러 장면을 기다란 파노라마로 묘사하기 좋습니다. 두루마리 형식은 나중에 풍경화에서 강이나 길을 따라 걷는 듯한 모습을 보여 주기도 하고, 시간 변화에 따른 풍광을 보여 주기도 하고, 심지어 한 도시의 경치를 연속으로 보여 주는 등 여러 용도로 발전합니다. 이 형식이 **2-5**에서는 역사 속 훌륭한 제왕들을 한 화면에 이어서 보여 주는 형태로 쓰인 것입니다. 이렇게 훌륭한 임금들을 본받자는 뜻이겠지요.

이 인물화는 지금까지 이야기한 것처럼 주요 인물을 크게 그리고, 선으로 윤곽을 그리며, 배경은 없는 인물화의 원칙을 그대로 지키고 있습니다. 그리고 제왕 각각의 모습은 약간 옆으로 비켜 서 있기는 하지만 따로 하나를 떼면 그대로 인물의 초상이 될

정도입니다. 당나라 때나 그 이전부터 초상화를 그렸다는 사실을 말해 주고 있습니다.

오래된 그림이 남아 있기란 쉽지 않은 일입니다. 더군다나 당나라 때까지는 종이가 아직 흔하지 않고 비쌌습니다. 그래서 대개 비단에 그림을 그렸는데, 비단은 종이보다 상하기 쉽고 벌레가 먹기도 하기에 보존이 어렵습니다. 이런 이유로 옛 초상화가 드물게 되었습니다.

정면보다 측면이 특징을 잘 드러낸다

당나라 황제들의 초상은 없어져서 보기 어렵지만, 그다음 송나라 황제들의 초상은 잘 보존되어 있습니다. **2-6** 송나라의 2대 황제 태종 조광의趙匡義, 939~997의 초상화를 보면 황제의 초상을 어떻게 그렸는지 알 수 있습니다. 정면이 아닌 약간 옆으로 틀어진 모습이고, 서 있는 자세입니다. 실제로 인물의 특징은 정면보다 약간 틀어진 각도에서 잘 드러납니다. 또한 황제가 일상적으로 쓰는 평천관平天冠에 장식 없는 하얀 두루마기를 입은 것으로 그린 이유는, 모자와 옷의 장식에 본모습이 가리지 않을까 염려한 것 같습니다. 태종은 무관 장수로 기골이 장대했다고 합니다. **2-6** 초상화는 그런 그의 모습을 생생하게 묘사하고 있습니다.

태종의 초상화를 그린 화가는 아마 화원의 화가였을 것입니다. 송나라는 무력으로 정권을 잡은 나라였으며 송나라 시조인 태조도 절도사▪ 출신이었습니다. 하지만 당나라가 무력 때문에 망하

는 것을 보고, 문치주의文治主義■로 다스리는 글과 예술의 시대를 지향합니다. 그래서 당나라 때 시작된 화원을 강화해 정식 관청으로 만듭니다. 화원이란 황제나 왕의 직속 기관으로 화가들이 있는 관공서라 할 수 있습니다.

다만 아직 제도를 완전히 갖추기 전이라서 **2-6**이 누가 그린 그림인지는 알 수 없습니다. 다만 그 시대 최고의 초상화 화가가 그렸을 거란 사실은 확실합니다. 그리고 이 그림으로 미루어 보면 초상화는 그 이전 시대에 이미 높은 수준의 성취를 이루었을 것입니다. 천재라고 해도 예술의 수준을 단번에 높이는 일은 드무니까요.

2-7은 송나라를 멸망시키고 중국의 새 주인이 된 원나라 세조 〈쿠빌라이 칸忽必烈, 1215~1294의 초상〉입니다. 몽골인이 세운 원나라는 송나라 문화의 전통을 깡그리 무시했습니다. 그래서 화가들 역시 찬밥 신세였습니다만, 황제의 초상을 남기는 것은 꼭 필요한 일이었기에 이 그림이 남을 수 있었습니다. 예술이 사라져도 실용은 여전히 중요합니다. 중국의 문화적 유물을 모두 쓸어버린 황제도 자신의 초상화는 그리게 했으니까요.

2-7을 보면 그야말로 섬세한, 초상의 극치가 아닐 수 없습니다. 머리카락 하나, 수염 한 오라기 등 아주 세부적인 모습까지 정

절도사　당나라 때 변방의 군 사령관으로 그 위세가 막강했습니다. 북방 민족의 침입을 막기 위해 군사 전권을 갖는 절도사를 곳곳에 두었는데, 이것이 당나라 멸망의 원인이 되었습니다.

문치주의　군사력보다 예의와 제도를 중심으로 나라를 다스리며, 문학과 예술을 중시하는 정치 이념을 말합니다. 원래 문치주의는 공자의 가르침을 받드는 유가에서 시작되었습니다. 나라의 통치는 이성적이고 인간적인 바탕을 근본으로 삼아야 한다는 주장입니다. 무력의 시대 다음에는 이런 정책을 펴는 경우가 많습니다.

2-6
〈송 태종의 초상〉
작가 미상, 10세기

2-7
〈쿠빌라이 칸의 초상〉
작가 미상, 13세기

교하게 묘사했습니다. 동양화가 서양화에 비해 사실성이 떨어진다는 인식이 있지만, 그것은 훗날 문인화나 다른 개성적인 그림만으로 판단해서 생긴 착각입니다. 동양화의 정교함은 서양화의 사실성을 능가합니다. 이 초상은 마치 요즘의 증명사진처럼 가슴 윗부분만을 그렸습니다. 온몸을 그리는 대신 이렇게 일부만 그리면 몰입도가 높아집니다. 그렇지만 대부분의 초상화가 몸 전체의 모습인 것은, 기록으로서의 의미를 중요하게 여겨 되도록 온전한 모습을 남기려고 했기 때문입니다.

쇠락하는
초상화

2-8은 고려 말 충신으로 이름난 정몽주1337~1392의 초상화입니다. 고려 시대에는 왕이나 호족, 관료나 승려 등이 초상화를 남기는 유행이 있었습니다. 그런데 치열한 전쟁을 겪어서 그런지 고려 시대의 초상화는 거의 남지 않았습니다. 2-8 정몽주의 초상 또한 훗날 조선 시대에 모사해 다시 그린 것입니다. 이 그림을 보면 초상화가 아주 정형화된 형태로 오랜 시간 이어져 왔음을 알 수 있습니다.

그림의 주인공이 관복을 차려입고 의자에 앉아 있으며, 얼굴은 정면을 향하고, 몸은 살짝 옆으로 틀어진 형식입니다. 그러니까 전형적인 초상화 형식을 쓰고 있는 것이죠. 고려 시대 말에 이런 형식의 초상화가 존재했다는 것은 초상화의 수요도 있었고, 정해진 방식으로 그림을 그려 주는 화가도 있었다는 뜻입니다. 특히

왕과 왕의 가족, 공신, 문벌 귀족▪과 사대부에 이르기까지 돈과 힘이 있는 사람이면 누구나 자신의 초상화를 그리게 했습니다. 절이나 묘당에 자신의 초상화를 걸고 자손들이 안녕과 부귀영화를 이어 가기를 염원했기 때문입니다.

　　정몽주의 초상화에 쓰인 방식은 조선 시대에도 이어졌습니다. 왕조가 바뀌어도 풍습이 급격하게 바뀌지는 않습니다. 예를 들어 **2-9** 신숙주[1417~1475]의 초상화를 보면 인물만 바뀌었지 형식은 그대로입니다. 이 형식은 조선 시대 내내 변하지 않습니다. 인물을 가능한 한 사실적으로 그리려 노력하며 예술적인 변화를 시도하지 않습니다. 그저 생긴 모습과 닮도록 그린 것입니다.

　　조선 시대 초상화의 이 같은 경향을 두고 매너리즘(틀에 박힌 방식 때문에 독창성을 잃는 것)에 빠져 제자리걸음을 했다고 평가하기도 하지만, 문제는 아마 초상화를 의뢰한 사람에게 있었을 것입니다. 고려 시대에는 절에 비치하던 초상화가 점차 왕실의 사당인 종묘나 한 집안의 사당인 가묘에 두는 용도로 바뀌었습니다. 조상을 기리는 제례祭禮▪에 쓰일 신성한 물건이라 격식을 깨기 힘들었을 것입니다. 게다가 화가를 불러 초상화를 그리는 비용도 만만치 않았을 테니, 의뢰인 입장에서는 화가가 어떤 파격을 시도하려 해도

문벌 귀족　　고려는 지방에 세력을 지닌 호족들이 중심이 되어 세운 나라입니다. 이들 호족은 고려가 시작된 뒤로 중요한 관직을 대대로 독점하는 귀족 가문이 되었습니다. 이 가문들이 문벌이고, 그 구성원이 귀족입니다.

제례　　유교에서 조상에게 제사를 지내는 모든 의식을 말합니다. 유교가 기본 생활이 된 송나라 때부터 왕이나 사대부는 집에 조상을 기리는 묘당을 만들고, 수시로 제례를 올리며 조상에게 자신들의 일을 도와 달라고 기도했습니다. 초상화는 묘당에서 가장 중요한 상징물이었습니다.

2-8
〈정몽주 초상〉
작가 미상, 13세기의 그림을 17세기에 다시 그림

2-9
〈신숙주 초상〉
작가 미상, 15세기 추정

2-10

〈이성계 초상〉

조중묵, 1872년 낡은 원본을 보고 옮겨 그림

(원본 제작 1410년)

이를 수용하기 어려웠을 것입니다. 그래서 얼굴만 다르고 나머지는 비슷한 초상화가 이어집니다.

근엄한 초상화, 개성 넘치는 초상화

2-10은 조선을 건국한 태조 이성계 1335~1408의 초상입니다. 정몽주의 초상과 마찬가지로 처음 그린 시기는 아주 오래전이며 모사, 즉 베껴서 그린 그림만 전해 옵니다. 조선을 세운 임금의 모습이니 여느 초상화와는 격이 다를 수밖에 없습니다. 임금의 초상은 보통 어진御眞◆이라 부릅니다. 어진 속 주인공은 임금이 앉는 붉은 어좌에 앉아 있으며, 비스듬한 모습 대신 정면을 보여 줍니다. 앞모습은 특징을 그리기 어려워 초상화에서는 가장 힘들다고 합니다만, 한 나라를 세운 임금이고 공식적인 곳에서 여러 후손에게 보여야 할 그림이기에 앞모습을 그렸을 것입니다. 중국 황제들이 과감하게 옆모습을 남긴 것과는 대조됩니다.

◆ **어진**
'어(御)'는 임금에게 공손함을 표하는 글자입니다. 그래서 임금의 명령은 어명이고, 임금이 특별히 보낸 사자는 어사입니다 '진(眞)'은 '진짜', '생긴 그대로'를 뜻하는 글자입니다. 즉 어진이란 '임금을 생긴 그대로 그리다'라는 뜻입니다.

2-10의 원본을 그린 화가는 그 시대 최고의 인물화 화가였을 것입니다. 일단 채색이 화려합니다. 이성계가 무장이었으니 실제로도 몸집이 컸겠지만, 인물의 인체 비례에서 얼굴보다 몸이 훨씬 커서 위엄을 나타내고 있습니다. 자세나 옷깃은 약간의 흐트러짐도 없이 단아하고, 직선을 많이 사용해 엄숙한 분위기를 풍깁

니다. 이성계는 나라를 세운 시조이기에 그의 후손인 어느 왕보다 위엄 있게 보여야 합니다. 화가는 이 점을 염두에 두고 기존의 초상화 기법을 이용하여 근엄함을 드러냈습니다. 이 그림이 조선 왕조 대대로 어진의 기초 형식이 되었음은 말할 필요도 없습니다.

그렇다고 해서 조선의 초상화가 늘 같은 형식에 기교 없는 답답한 그림으로만 이어진 것은 아닙니다. **2-11**, **2-12** 두 그림을 볼까요? 조선 시대 문인화가 강세황^{1713~1791}과 윤두서^{1668~1715}의 자화상입니다. 문인이 그렸는데 개성이 넘치죠. 자신의 모습을 직접 그렸으니 예술적 실험을 하기 좋았을 것입니다. 남의 얼굴을 그린다면 대상이 되는 사람의 눈치를 봐야 하니까요.

이 두 사람은 사대부[■]이지만 본디 벼슬과 거리가 있는 사람들입니다. 나중에 강세황이 오늘날의 서울 시장 격인 한성 판윤에 오르긴 합니다만, 그가 벼슬살이를 시작한 것은 당시로는 노인이 된 환갑 이후의 일입니다. 한편 윤두서는 벼슬 생각이 없어 아예 온 집안 식구를 이끌고 한반도 맨 끝인 해남으로 내려가 살았습니다. 아무튼 두 사람은 이렇게 자유로운 정신을 지녔던 문인이기에 파격적인 인물화를 남길 수 있었을 것입니다.

먼저 강세황은 이름난 문인화가입니다. 서울에서 태어났지만 가난 때문에 거처를 경기도 안산으로 옮겨야 했고, 처가의 도움으로 공부와 그림 그리기를 계속할 수 있었습니다. 일찍이 서예에 뛰

사대부 과거를 통해 벼슬을 할 수 있는 선비 계층을 이르는 말입니다. 원래는 군주 아래에 귀족보다 더 낮은 계층을 뜻합니다. 그러나 귀족 중심의 사회였던 고려와 달리 조선은 나라를 세울 때부터 사대부의 나라임을 표방했습니다. 그래서 사대부는 왕을 보좌하며 백성을 이끄는 관리가 되는 것이 목표였습니다.

■ 역사 상식

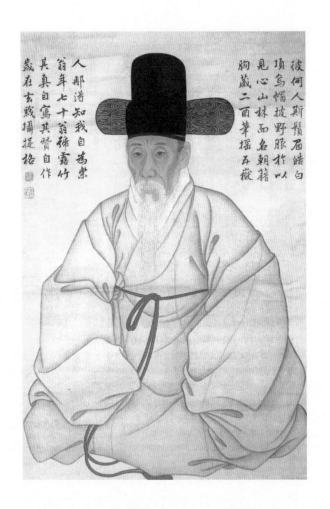

2-11

〈자화상〉

강세황, 1782년

2-12

〈자화상〉

윤두서, 1710년경

어났고, 그림에도 타고난 솜씨가 있었습니다. 그는 조선 제일의 화
가라 일컬어지는 김홍도^{1745~?}를 직접 발탁하고 가르친 스승이기도
합니다. 즉 강세황이 아니었다면 화가 김홍도는 없었을지도 모릅
니다. 강세황은 조선 제일의 화가를 가르칠 정도로 천부적인 재주
와 뛰어난 눈을 지니고 있었습니다.

2-11 강세황의 자화상은 언뜻 보기에 평범하고 붓질이 덜 간
것 같습니다. 하지만 사실성도 인물의 느낌도 진짜 그를 마주한
것처럼 살아 있습니다. 직업 화가들의 미세한 선들과 달리 힘찬
선인데도 얼굴의 음영이나 옷 주름까지 살아 움직이듯 생생합니
다. 이런 선의 힘은 오랫동안 서예를 통해 추상적인 선의 아름다
움을 단련한 데서 나오는 것 같습니다.

더군다나 이 자화상은 자신의 모순된 처지를 교묘한 수법으
로 나타내고 있습니다. 머리에는 조정에 나갈 때 쓰는 관모를 쓰
고 있으며, 옷은 평상복을 입고 있습니다. 그러고서 "마음은 산과
숲속에 있고 이름은 조정에 있다"라는 글을 그림에 남깁니다. 자
연을 즐기고 싶은데 나이 들어서 억지로 관직에 있는 자신의 상황
까지 그려 넣은 것이죠. 바깥의 모습뿐만 아니라 자신의 마음까지
절묘하게 묘사하고 있습니다.

강세황보다 조금 앞선 세대의 선비인 윤두서의 자화상을 보
겠습니다. 2-12는 아예 형식까지 파괴했습니다. 이때의 일반적인
초상화는 몸 전체를 그립니다. 몸이 잘리게 그리는 것을 좋아하
지 않습니다. 물론 반신상이 없지는 않습니다. 그림 감상의 집중
력으로 보면 전신상보다 반신상이 훨씬 집중해서 볼 수 있는 장점

이 있습니다. 분산보다는 집중이 효과적이기 때문입니다. 그렇지만 반신상이라 하더라도 그 너머에는 팔다리와 배가 있다고 자연스럽게 추론할 수 있습니다. 그런데 윤두서는 반신상도 모자라 얼굴만을 그렸습니다. 원래 수염 아래 옷을 그렸으나 지워져서 보이지 않는다고 하지만, 이 구도에서는 다른 반신 초상화처럼 완전한 상체가 드러날 수 없습니다. 탕건(갓 아래 받쳐 쓰던 관) 안의 머리도 없는 것이나 마찬가지고 가장 특징적인 얼굴과 수염만을 강조해 그렸습니다.

윤두서의 자화상은 그리는 화법도 다릅니다. 서예의 선으로 윤곽을 그린 것도 아니고, 직업 화가의 세필細筆◆도 아닙니다. 여러 번 붓질해

세필　　그림에서 가느다란 선을 세필이라 합니다. 가는 선은 정교하게 묘사할 때 쓰입니다. 그리고 가는 선을 그리는 붓은 다른 붓보다 작고 가늘게 만듭니다. 가는 선을 그리는 붓도 세필이라 합니다.

◆ 동양화 사전

서 얼굴의 윤곽을 만들고, 눈 밑의 주름도 묘사하고, 음영도 만들었습니다. 기묘하면서도 실제보다 더 현실감 있는 모습을 만들어 냅니다. 그런가 하면 눈썹과 수염은 세필로 한 올씩 묘사해서 실제 수염이 달린 게 아닌가 하는 착각마저 듭니다. 앞서 보았던 다른 사대부 초상화는 이 그림과 비교조차 할 수 없습니다. 같은 종이에 같은 먹과 색채로 이렇게 다른 그림을 그릴 수 있다는 사실이 신기할 정도입니다.

윤두서와 강세황은 문인이자 사대부였지만 직업 화가의 기량을 훨씬 넘어서는 화가였습니다. 이들이 활동한 시기의 그림은 기교에만 의지하지 않는 예술이 되었습니다. 뜻을 표현하고 보는 사람에게 감동을 주어야 좋은 그림이 될 수 있었습니다. 문인들은

사람과 자연에 대해서 느끼는 정서를 되새김질하고 나서 문학의 세계를 통해서 그 정수를 표현하고자 합니다. 그렇기 때문에 그림에도 정신이 들어갈 수 있었고, 글씨를 쓰면서 갈고닦았던 추상적 아름다움도 그림에 더할 수 있었습니다.

인물화가 미녀를 만나 예술이 되다

인물화가 실용적인 목적에서 시작했다지만, 실용적이지 않은 장르가 있습니다. 서양화에서든 동양화에서든 빠질 수 없는 이 장르는 바로 아름다운 여인을 그린 그림이죠. 아름다운 것을 그려 두고 즐기려는 이것이야말로 '실용'이라 할 수 있을지 모릅니다. 여하튼 아름다움을 향한 추구는 예술의 본질 가운데 하나입니다. 인물화가 미인을 그리는 단계까지 나아갔다면 이미 예술의 세계에 들어선 것입니다.

동양화에서는 여인을 그린 그림을 사녀화仕女畵 또는 미인도美人圖라는 말로 부릅니다. 사녀화에서 '사녀'란 본래 궁중의 고귀한 여인을 이르는 말이었지만, 훗날에는 귀족이나 고관같이 지위가 높은 집의 부녀자를 뜻하게 되었습니다. 이들은 돈과 명예가 있는 만큼 아름답게 치장하고 한가로운 생활을 했겠죠. 특히 당나라 때는 여인의 그림을 그리는 것이 자연스러운 일이었습니다. 여러 외래 문물이 들어오고 자유롭고 낭만적이던 시대였기 때문입니다. 서양화에서도 여인의 그림은 귀족의 부녀자를 그리면서부터 시작합니다.

그렇지만 우리에게는 사녀화란 말이 익숙하지 않습니다. 미인도라는 표현만 익숙합니다. 왜 그럴까요? 사회적 분위기가 자유분방했던 고려 시대에는 사녀화가 있었을 듯합니다. 하지만 지금까지 남아 있는 그림이 없습니다. 고려 이후 조선에서는 유교적 분위기가 엄격해져 사대부 집안의 여인을 그리기 어려웠겠죠. 그래서 대개는 이렇게 구속받지 않는 자유로운 여인을 모델로 삼았습니다. 대표적으로 자유로운 모델은 공식적으로 관가에 소속된 기생"입니다. 그러기에 사녀도라고 하지 않고 미인도라고 한 것이죠. 또 중국의 사녀도는 실제로 미인도의 뜻으로 많이 쓰였습니다. 따라서 사녀도든 미인도든 모두 아름다운 여인을 그린 그림이라 생각하면 됩니다.

기생 옛 사회는 남성 중심의 관리들이 다스리는 사회였고, 이들에게는 연회가 중요했습니다. 연회에서 노래와 춤, 풍류를 돕는 여성들이 있었고, 이들을 기생이라 했습니다. 이들은 어려서부터 직업적 훈련을 받았으며, 사대부들과 상대하기 위해 시가와 산문을 익히기도 했습니다.

2-13은 9세기 초에 당나라 주방 周昉, ?~?이 그린 〈꽃비녀를 꽂은 미녀들〉이란 작품입니다. 한눈에 보아도 기교가 뛰어난 작품임을 알 수 있습니다. 이렇게 원숙한 그림이 나왔다는 것은 이미 그전 시대부터 솜씨를 가다듬었고, 이때는 미인도의 수준이 절정에 달했다는 이야기도 됩니다. 이 그림에 등장하는 여인들은 한가롭게 시녀들을 데리고 학이나 개와 놀고 있으며, 화려한 옷에 모란꽃 모양의 비녀를 우아하게 꽂고 있습니다. 당시는 풍만한 여인을 아름답다고 생각했기 때문에 그림의 속 여인들의 얼굴은 둥글고 몸은 뚱뚱해 보입니다. 아름다움을 평가하는 기준은 변하기 마련입니다. 여기서도 시녀는 크기로 쉽게 구

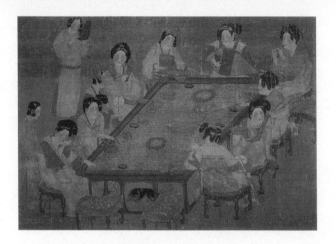

2-13
〈꽃비녀를 꽂은 미녀들〉
주방, 9세기 초 추정

2-14
〈궁궐의 즐거움〉
작가 미상, 10세기 추정

별할 수 있습니다.

당나라 시대에 전성기를 맞은 사녀도의 기세는 얼마간 이어졌습니다. 〈궁궐의 즐거움〉이란 제목의 **2-14**를 보겠습니다. 궁중 여성들이 커다란 테이블을 둘러싸고 앉아 악기를 연주하는 모습을 그린 작품입니다. 보존 상태는 좋지 않지만 그림 자체는 빼어납니다. 그림 안의 열두 사람은 저마다 자세가 다르고 시선도 다르지만, 전체적으로 조화를 이루고 있습니다. 사람뿐만 아니라 탁자와 의자, 탁자 위의 물건들과 그 밑의 강아지까지 방의 분위기를 잘 표현했습니다. 아마도 처음 그렸을 때는 무척 화려하고 아름다운 그림이었을 것입니다.

사녀화의 기교는 당나라 때 절정에 달했고, 이후 송나라 시절부터 점차 쇠락하기 시작합니다. 물론 사녀화는 명나라와 청나라까지 이어지지만, 전성기의 화려함은 되찾지 못합니다. 예술이 쇠락한다고 하는 말은 익숙함에 빠져 새로운 형식으로 다르게 표현하는 방법을 잃어버렸다는 뜻입니다. 송나라 이후 사녀화가 쇠락하게 된 데에는 여러 이유를 찾을 수 있습니다. 우선은 앞에서 이야기했듯 송나라가 멸망한 뒤 세워진 원나라 때문입니다. 원나라는 화원이라는 관청을 없앴고, 따라서 화원의 화가들도 사라졌습니다. 화원에 자리 잡았던 인물화의 고수들이 작품을 남길 공간이 없어진 것입니다. 그 대신 문인들이 그림을 그리게 되고, 이 문인화가 주축이 되면서부터 자연스럽게 여인들을 그리지 않게 되었다고 할 수 있습니다.

다른 하나는 그림 장르의 변화입니다. 자연의 아름다움을 그

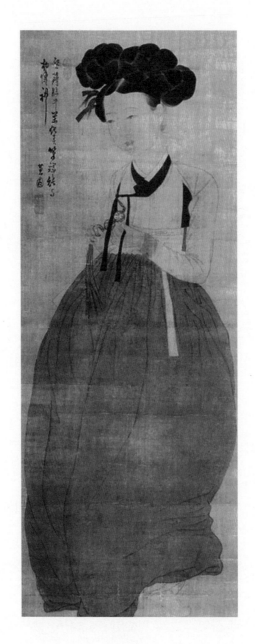

2-15

〈미인도〉

신윤복, 18세기 말 또는 19세기 초

리는 산수화가 오대십국 시대와 송나라 때 전성기를 맞이했습니다. 여인의 아름다움에서 자연의 아름다움으로 사람들의 관심이 이동한 것이죠.

한편 우리나라 풍속화에서 김홍도와 쌍벽을 이뤘다고 하는 신윤복[1758~?]도 미인도를 그렸습니다. 특히 **2-15** 〈미인도〉라는 그림이 유명합니다. 김홍도는 어떻게 살았는지 꽤 소상하게 알려져 있습니다. 그런데 신윤복은 김홍도보다 조금 뒤의 인물인데도 생애에 대해서는 별로 전해진 것이 없습니다. 작품만 전해져 올 뿐입니다. 몇 가지 알려진 바에 따르면 할아버지와 아버지가 대대로 도화서의 화가였다고 합니다. 그래서일까요? 그의 화풍을 보면 도화서 화가의 농익은 기교가 보입니다. 신윤복 또한 도화서의 화가였으나 당시의 풍속을 해치는 그림을 그려 화원에서 쫓겨났다는 풍문이 맞을지도 모릅니다. 그가 그린 많은 그림이 젊은 사대부의 연애를 주제로 한 그림인 것을 보면 터무니없는 이야기는 아닌 것 같습니다.

그가 그린 〈미인도〉의 주인공 또한 기생입니다. 앳된 모습의 아름다운 여인을 가늘고 부드러운 선을 이용해 사실적으로 묘사했습니다. 미인은 살짝 비켜서 있고, 머리는 화려하게 꾸몄으며, 작은 두 손으로 가슴께의 노리개를 만지작거리고 있습니다. 그리고 풍성한 옥색 치마의 한쪽에는 하얀 버선발이 나와 있습니다. 그 자태가 미인이 아니라 할 수 없습니다.

이때 명나라에서도 구영[仇英, 1494?~1552]◆이나 당인[唐寅, 1470~1524]◆ 같은 화가들이 여인을 그렸으나, 사녀화나 미인도는 기울기 시작한

때였습니다. 그렇지만 같은 시대의 조선에서는 상인과 의원, 역관 같은 중인 계급이 돈을 벌면서 소비가 유행했습니다. 자연스럽게 연애와 쾌락을 추구하는 기운이 짙은 때였기에 미인도가 설 자리가 있었을 것입니다. 즉 신윤복은 조선의 짧은 퇴폐주의 시기를 화려하게 장식했습니다.

◆ **구영** 명나라 중기의 화가로 인물화를 잘 그렸습니다. 세밀하고 사실적인 그림을 그렸으며, 길고 가는 선과 색깔을 사용했습니다.

당인 문징명(文徵明, 1470~1559)과 함께 쑤저우의 문인화를 대표하는 화가입니다. 산수화를 포함해 여러 영역의 그림을 그렸으며, 명나라 4대 화가로 불립니다.

이 책에서는 주로 초상화와 사녀화, 미인도 등만을 이야기했지만 인물화의 범위는 이보다 훨씬 넓습니다. 예를 들어 글자를 모르는 사람들을 교육하기 위한 부교재로 쓰이던 그림, 종교적인 목적으로 그리는 그림도 대부분 인물화입니다. 석가나 도교의 신선들도 사람의 모습을 하고 있으니까요. 하물며 산수화에도 조그맣게나마 사람들이 그려져 있죠. '우리 자신이 인간'이기 때문에 우리의 중요한 관심사는 언제나 인간일 수밖에 없습니다. 그렇기에 인물화는 오랫동안 회화에서 중요한 자리를 차지할 수 있었습니다.

동양화의 선과 채색

동양화를 그릴 때 쓰는 붓은 모양이 전부 같고 굵기만 다릅니다. 이 붓으로 표현한 선과 채색은 시대에 따라 다양하게 변화합니다.

공필에서 물기 어린 흥건한 먹으로

동양화는 대충 붓질해서 쓱쓱 그린다는 인식이 있습니다만, 꼼꼼하고 정밀한 공필工筆로 그린 인물화나 화조화를 보면 그런 생각은 사라질 것입니다. 오히려 서양화보다 세밀하게 머리카락 한 올, 수염 한 가닥까지 묘사합니다. 색깔도 그렇습니다. 붓 자국이 남지 않을 정도로 고르고 정밀하게 색칠합니다. 그렇다면 언제부터 거침없는 느낌으로 쓱쓱 그리게 되었을까요?

문인들이 그림을 그리기 시작한 이후에 그렇게 되었다 할 수 있겠습니다. 문인들은 그림보다 서예를 먼저 배우는데, 서예에서는 힘의 강약을 조절하며 글씨를 쓰기에 획(한 번에 그은 점이나 선)의 굵기가 일정하지 않습니다. 따라서 글씨를 먼저 배운 사람들은 붓으로 여러 종류의 선을 그릴 수 있었고, 그것을 그림에 적용하기 시작했죠.

공필이 물기가 흥건한 먹으로 변하기 시작한 것은 대체로 문인

들의 정서가 그림을 지배하게 된 다음부터입니다. 문인화가 시작되었
다 할 수 있는 당나라 시대부터 송나라 후반, 그러니까 남송 때에 이
방식이 완전히 정착했습니다. 이때부터 선은 자유로워지고, 물기 어
린 먹으로 번짐의 효과를 적절하게 사용하는 그림으로 바뀌었습니다.

철사처럼 고르고 가늘며 길게

백묘화

　　인물화가 시작될 무렵의 동양
화는 선 굵기의 변화 없이 고르고 긴
선을 썼습니다. 이 선을 누에가 고치
를 지으려고 내는 실에 비유하기도
합니다. 마치 철사처럼 고른 선이죠.
동양화의 붓으로 이런 선을 그리려면 화가는 선을 그리는 데 정성과
힘을 들여야 합니다. 공필 화가들은 대부분 이런 선을 그리려고 부단
한 노력을 기울였습니다.

　　그렇게 해서 고르고 가는 선만으로도 그림을 그릴 수 있게 되었
는데, 이를 하얀 바탕에 검은 선으로 그린다는 뜻에서 백묘법白描法이
라 부릅니다. 당나라 때 유행한 방식입니다. 고르고 가는 선으로 그림
을 그린 뒤 정교하게 색을 칠하면 공필로 그린 그림이 완성되는 것입
니다. 벽화를 그릴 때도 화가는 벽에 그림을 완성하고, 다른 천이나

종이에 이런 백묘화를 남겨 두었습니다. 비바람과 햇볕에 벽화가 벗겨지고 색이 바랬을 때 남겨 둔 백묘화를 가지고 다시 윤곽을 그리고 색을 칠해 벽화를 복원했습니다.

흥건한 먹선과 붓 자국으로

수묵화

서예에서 붓 자국을 보여 주기 위해 짙은 먹을 찍어 글씨 획에 흰 바탕이 드러나도록 하는 기법을 비백법飛白法이라 합니다. 이 외에도 자신만의 개성을 더하기 위해 먹을 뿌린 것같이 굵고 힘찬 선으로 글씨를 쓰기도 했죠.

그림에 문인들의 입김이 더해지면서 이러한 선들이 인물화와 화조화에도 들어옵니다. 그림의 선이 균일한 먹선에서 부드러운 먹선으로 바뀌어 가는 것은 거의 모든 장르에서 그렇습니다. 특히 인물화에서는 복잡하고 가는 선들을 한 번의 필치로 대신하여 감성적인 느낌을 불어넣고, 먹으로 기교를 부리는 표현 방식이 다양하게 등장합니다. 색도 점점 덜 쓰게 되고, 서양의 수채화처럼 흐려집니다. 아예 먹의 농도 변화로만 표현하기도 합니다. 모든 그림이 물水과 먹墨으로 그린 수묵화로 변해 갑니다.

3

화조화

감상하는 그림

예술의 경지에 들어서다

화조화는 본래 왕과 귀족의 조상을 모시는 묘당에서 벽면을 장식하던 그림입니다. 갑갑한 묘당 안에 머무는 조상의 영혼들에게 아름다운 자연의 그림을 보여 주려 한 것이죠. 그러나 산 사람도 아름다움을 즐기고 싶어 합니다. 이때 오로지 아름다움을 감상한다는 것은 순수 미술의 길로 들어섰다는 뜻이기도 합니다.

중국 송나라에서는 산수화를 비롯한 여러 장르가 활짝 꽃을 피우는데, 화조화도 그 가운데 하나입니다. 화조화는 격식과 문법을 갖춘 장르가 되었고, 시간이 지남에 따라 부드러운 시정詩情(시적인 정취)을 표현하는 역할을 합니다. 또한 정교한 붓질에서 정감 있는 먹의 느낌을 표현하게 됩니다.

화조화는 원나라 때 맥이 끊어졌다가, 명나라 때에 문인화가들이 새로이 참여하면서 부활합니다. 이때의 화조화는 그윽한 먹의 향기가 가득한 새로운 모습입니다. 수묵의 화조화는 자연에서 맞닥뜨리는 꽃·포도·석류·물고기·게·새우와 온갖 집짐승을 생기 있게 묘사해 냅니다. 그리하여 화조화는 늘 새로움을 더하며 예술 애호가들이 좋아하는 장르가 된 것이죠.

우리나라도 조선 초에 이미 화조화가 고유한 영역으로 존재했습니다. 여러 화가들이 중국의 것을 뛰어넘는 고유한 화풍의 화조화를 만들어 냅니다.

순수한 예술을 향해

초창기 그림에서 실용성이 더 중요했다는 말은, 아름다움을 감상하는 것보다는 특정한 목적을 위해서 그렸다는 이야기입니다. 그 대표적인 장르가 인물화였습니다. 그런데 앞 장에서 이야기했듯 인물화에서도 사녀화나 미인도에 이르면 실용성이란 말이 어울리지 않습니다. 아름다운 여인의 그림을 그려서 감상하는 것까지 실용이라 하기는 어려우니까요. 문학이나 음악, 무용과 같은 모든 예술은 결국 실용에서 시작해서 순수한 예술로 나아가게 됩니다.

당나라 시대는 사녀화와 미인도 같은 그림이 발전하던 때였습니다. 또 밋밋한 병풍을 장식하는 그림이었던 산수화가 독립적인 장르로 태어나기 위해 준비하던 시기이기도 합니다. 즉 그림이 차츰 실용에서 벗어나 예술의 경지로 들어서던 때였다는 뜻이 되겠죠. 아름다움을 표현하는 수단으로서 그림의 책임이 더 커진 셈입니다.

엄숙한 장식이 즐거운 감상으로

꽃과 새를 주제로 삼은 화조화도 본래는 실용적인 목적의 그림이었습니다. 왕이나 귀족들의 집에는 조상들을 모시는 묘당[*]이 있었고, 묘당에는 조상의 초상화가 걸려 있었죠. 사람들은 묘당 안에 있는 조상들의 영혼이 심심할까 봐 주위의 벽을 꽃과 새 그림으로 장식합니다. 이것이 화조화의 시작입니다. 왕과 귀족들의 집에는 이미 화초와 나무를 심어 꾸민 아름다운 정원이 있고, 그곳에는 곤충이나 새도 살고 있었습니다. 그렇지만 묘당 안은 상대적으로 적막하기에 그림으로 보충한 것이죠.

묘당 조상의 위패를 모시는 곳으로, 죽은 이들의 공간입니다. 묘당에서 가장 중요한 상징물은 조상의 초상화와 조상의 이름을 적은 팻말인 위패였습니다.

[■] 역사 상식

그러나 정원의 꽃이 늘 피어 있는 것은 아닙니다. 봄과 여름, 가을에 이르기까지 계절에 따라 다양한 꽃이 피기는 하지만, 열흘 넘게 싱싱한 꽃은 많지 않습니다. 잠시 피었다 지는 꽃은 아쉬움을 남깁니다. 반면 그림으로 남은 꽃은 엄동설한의 겨울이 와도 봄날의 기억을 불러일으킵니다. 이런 이유로 묘당을 장식하던 그림은 산 사람이 지내는 곳까지 나올 수 있었을 것입니다.

3-1은 당나라와 송나라 사이인 오대십국 시대에 그려진 작품입니다. 황전黃筌, ?~965이라는 화가가 새와 벌레 등을 그리는 방법을 알려 주기 위해 모범으로 그린 그림이라고 합니다. 아들에게 그림을 가르치기 위한 목적이었죠. 이 정도의 고급 표본이 있었다는 사실은 화조화의 인기가 대단했다는 이야기이기도 합니다.

3-1
〈진귀한 새와 곤충, 동물을 그리는 법〉
황전, 10세기 중반

3-2
〈복숭아〉
황전, 10세기 중반

3-1은 지금 보아도 정교하기 이를 데 없습니다. 새는 동작이 빨라서 관찰하기 어려운데, 아주 세밀한 부분까지 정확하게 묘사했습니다. **3-2**는 복숭아 나뭇가지에 앉은 새를 그린 것이지요. 이렇게 둘을 합치면 화조화가 됩니다. 물론 화조화는 단순히 꽃◆과 새◆만 의미하지는 않습니다. <mark>나무나 풀, 곤충을 포함한 자연의 부분을 그린 그림은 모두 화조화</mark>입니다.

대략 오대십국에서 북송 시대에 이르면 화조화가 독립된 장르로 들어선 것 같습니다. 예를 들어 **3-2** 황전의 〈복숭아〉는 그림 여러 장을 묶은 화첩에 실린 것입니다. 화조화를 모아 책 형태로 감상한다는 사실은 화조화가 이미 묘당 벽의 장식을 떠나 개인이 감상하는 영역으로 들어왔다는 뜻입니다. 즉 <mark>그림이 실용적 목적에서 벗어나 아름다움을 감상하는 영역으로 발전했다</mark>는 뜻입니다.

화조화의 꽃 주변에서 쉽게 볼 수 있는 꽃을 그렸습니다. 모란은 부귀영화, 국화는 고상함, 매화는 추운 겨울에 피는 우아함 때문에 단골 소재가 되었지요.

화조화의 새 주변에서 쉽게 볼 수 있는 새를 많이 그립니다. 화조화에서 참새는 기쁨을, 까치는 반가운 소식을. 꿩은 다산을, 독수리는 외로운 권력자를 상징합니다.

황제를 위해 그린 화조화

당나라에서 시작된 동양화는 오대 십국을 거쳐 송나라에 이르면 거의 대부분의 장르에 걸쳐 활성화됩니다. 송나라는 문화를 사랑했고, 화원을 정식 국가기관으로 둘 만큼 특히 그림에 관심이 많았기 때문입니다. 송나라 화원의 화가는 엄격한 교육을 받았으며, 황제를 위해 인물화뿐만 아니라 산수화와 화조화를 그렸습니다. 황제를 위해 그렸다고 표현한 것은 화원에서 그리는 그림은 황제가 보기에 아름답다고 생각하는 그림이어야 했기 때문입니다.

송나라 때의 이름난 화가였던 최백崔白, 1004?~1088?◆의 **3-3** 〈겨울 참새〉라는 그림을 보겠습니다. 겨울이라는 시점이 제목에 붙어 있으니 나무에 잎도 꽃도 있을 수 없는 계절입니다. 화조화의 근본에 반대되는 듯한 작품이 아닐 수 없습니다만, 겨울이라고 생물이 활동하지 않는 것은 아니죠. 비록 마른 나뭇가지이지만 참새들은 거기서 겨울을 나고 봄을 기다립니다.

3-3은 화조화에서 아름다운 꽃을 그리지 않더라도 그 나름대로 훌륭한 예술 작품이 될 수 있음을 보여 줍니다. 화면에 보이는 아홉 마리의 참새들은, 잠잘 준비를 하는 가장 왼쪽의 참새부터 아직 놀고 싶어 하는 오른쪽 끝의 참새까지 모두 다양한 모습을 띠고 있습니다. 왼쪽, 가운데, 그리고 오른쪽의 각기 다른 참새

◆
동
양
화
사
전

최백 송나라 초기 인물로, 오대십국 시대부터 내려오던 화조화의 전통을 쇄신한 화가로 꼽힙니다. 그는 자연의 미세한 숨소리까지 그림에 담아내는 놀라운 솜씨가 있어 화조화의 대가로 평가받습니다. 또한 산수화, 인물화, 그리고 불화에 이르기까지 뛰어난 재주를 발휘했습니다. 젊은 시절 민간에서 비교적 자유롭게 그림을 그렸으며, 비교적 늦은 나이에 화원에 합류했습니다.

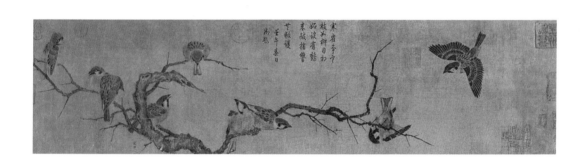

3-3
〈겨울 참새〉
최백, 11세기

의 행동이 관객에게 즐거운 이야기를 전하는 것이죠. 송나라 시대의 화조화가 실용에서 완전히 벗어나 예술의 경지에 들어섰음을 알려 주는 그림입니다.

최백은 원래는 화원의 화가였지만 화원을 나와서도 그림을 그렸습니다. 그의 그림을 그리워한 황제가 화원으로 돌아오라 했지만, 그는 밖에서 화원과 협력하는 방식을 취했습니다. 아마도 황제의 명령에 직접 따라야 하는 화원의 화가가 되면 자유롭게 그림을 그리기에 불편했을 것입니다.

혹시 **3-3**에서 그림 여기저기에 찍힌 붉은 도장과 가운데 글귀가 보이나요? 이리 많은 도장을 누가 찍었는지, 그리고 글은 화가인 최백이 직접 써넣었는지 하는 궁금증이 들 것입니다. 결론부터 말한다면, 화가가 남긴 표시는 왼쪽에서 세 번째 참새 꼬리 아래에 있는 작은 글씨가 전부입니다. 이 그림을 그린 자신의 이름을 써넣은 것입니다. 이때의 화가들이 '내가 그렸다'라고 그림에 남긴 표시는 이렇게 겸손했습니다. 이보다 더한 경우 그림의 붓질 안에 자신의 이름을 숨겨 놓기도 했습니다. 그림에 낙관落款◆을 찍는 일도 없던 때입니다. 그러니 **3-3**의 모든 도장은 다른 사람들의 도장입니다.

걸작으로 알려진 **3-3**은 훗날 많은 사람이 탐냈습니다. 운이 좋게 이를 손에 넣은 사람은 자신이 소장했다는 사실을 확실히 하기 위해 도장을 찍습니다. 그리고 자랑 삼아 당대 유명한 감식가

◆
동
양
화
사
전

낙관 그림을 완성한 다음 그린 시기, 그린 까닭, 그린 사람 등을 쓰고 도장을 찍는 것을 말합니다. 글씨를 음각으로 새긴 것은 관(款), 양각으로 새긴 것은 식(識)이라 합니다. 낙관은 오래전부터 찍은 것 같지만 실제로 명나라와 조선 시대부터 시작했고, 청나라 때 가장 많았습니다.

에게 구경시킵니다. 그 감식가가 봤다는 뜻에서 도장을 찍기도 합니다. 이런 식으로 도장이 늘어났습니다.

　3-3 가운데에 있는 글씨는 청나라 6대 황제인 건륭제乾隆帝, 1711~1799■가 쓴 것입니다. 만들어진 지 몇백 년이 지나 **3-3**은 청나라 황실의 소유가 되었습니다. 이때 황제가 그 그림을 보고 느낀 바를 시로 적은 것이죠. 서양화에서는 소장한 사람이 그림에다 글을 적는 일은 없습니다. 그렇지만 동양화에서는 이런 일이 흔합니다. 어떤 그림은 여럿이 다투어 글을 남기는 바람에 덧댄 종이가 한없이 길어지기도 합니다. 그림을 대하는 태도에서 동서양이 서로 다른 것입니다.

■ 역사상식

건륭제　청나라의 6대 황제입니다. 그가 황제 자리에 있던 약 60년 동안 청나라는 정치·경제·사회·문화에서 최고의 전성기를 누렸습니다.

그림도 잘 그리는
황제
————————

제 아무리 문화적으로 발전해도 나라를 유지하려면 군사적인 힘도 필요한 법입니다. 송나라는 북쪽에 있던 거란과 여진으로부터 늘 위협을 받았습니다. 그래서 송나라는 나라를 건국한 지 170년 정도 지났을 때 큰 전쟁을 겪습니다. 송나라는 거란(요나라)과 외교적으로 균형을 잡았지만, 거란을 견제하느라 여진과 협력했습니다. 여진이 거란을 멸망시키고 났을 때는 송나라가 여진의 군사력을 이길 수 없었습니다. 결국 송나라의 수도였던 카이펑이 함락되어 남쪽으로 이주를 합니다. 그래서 카이펑이 수도였던 시절을 북쪽에 있던 송나라라는 뜻으로 북송이라 부르고, 남쪽으로 이주한 뒤의 송나라는 남송이라 부릅니다.

북송의 문화 정책을 대표할 수 있는 황제는 북송 마지막 황제인 휘종徽宗, 1082~1135입니다. 휘종은 시를 잘 짓고, 글씨도 빼어나며, 그림도 잘 그릴 뿐만 아니라 예술적인 안목까지 뛰어난 황제였습니다. 그렇지만 나라를 지키는 데는 무능했기에 여진이 세운 금나라와의 전쟁에서 패하고, 금나라에 잡혀가 비참한 최후를 맞이했습니다. 글과 그림이 칼과 창을 이기는 것은 아니었습니다.

그러나 휘종이 남긴 글씨나 시문, 그림은 그가 얼마나 대단한 예술가였는지 말해 줍니다. 최백이 그린 **3-3** 〈겨울 참새〉에서 보았듯이 북송 화조화에서는 조화로운 모습을 일관되게 볼 수 있습니다. 서로 호응하고 조화를 이루는, 생동감 넘치는 자연을 묘사하는 것입니다. 이러한 성취는 휘종의 화조화에도 표현되어 있습니다.

휘종의 **3-4** 〈대나무와 새〉를 보면 균형이 잡힌 깔끔한 구도가

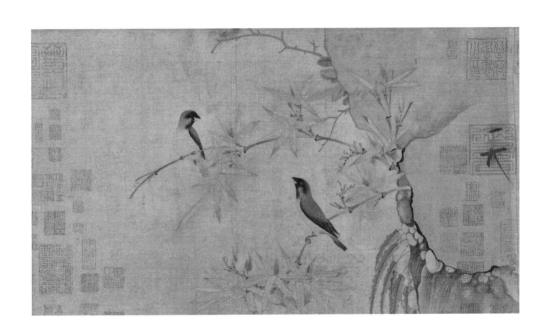

3-4

〈대나무와 새〉

휘종, 12세기 초

한눈에 들어옵니다. 오른쪽에서 3분의 1 지점에 벼랑이 있고, 벼랑의 바위틈을 뚫고 대나무가 자라고 있습니다. 대나무 아래로는 고사리가 늘어져 있어 이곳이 중력이 작용하는 벼랑임을 알려 줍니다. 바위틈에서 자란 대나무는 영양분이 부족한지 잎이 듬성듬성 났습니다. 그렇지만 맨 아래쪽 두 덩어리의 잎은 조밀하게 나서 전체의 무게 중심을 잡고 있습니다. 대나무의 두 가지에 산새가 두 마리 앉아서 눈을 마주치고 있습니다. 대나무 잎과 새는 윤곽을 먼저 그리고 색칠은 나중에 정교하게 칠했고, 바위와 대나무 가지는 수묵화처럼 간략한 느낌으로 그렸습니다.

이렇게 모든 조건을 갖춘 풍경이 있을까요? **3-4** 화조화는 모든 요소를 미학적인 관점에서 다시 배열해서 탄생한 그림입니다. 휘종은 거침과 정교함, 빽빽함과 듬성듬성함, 밝음과 어두움, 그리고 상대를 바라보는 새들의 시선까지 모든 것을 완벽하게 계산해서 조화로운 화조화를 완성했습니다. 이 황제 화가는 모든 것을 완전한 예술로 표현해야 한다고 생각했습니다. 그래야 그림에서도 문학적 표현이 완성될 수 있다고 생각한 것이지요. 황제가 이 정도로 그림을 그렸으니, 당시 화원의 화가들은 숨도 쉬지 못했을 것 같습니다.

동양화, 드디어 시와 만나다

휘종 황제가 죽은 뒤 남은 신하와 황족들은 남쪽으로 내려가 새로운 송나라, 즉 남송을 열었습니다. 혼란기를 맞았던 송나라의 화원도 남쪽에 와서 다시 문을 엽니다. 그림의 화풍 또한 이전 시기와 크게 달라지지는 않았습니다. 그러나 따뜻하고 물이 많은 남쪽의 지리적 특성에 따라 화풍도 부드러워진 것은 사실입니다.

이러한 남송 화원의 대표라 할 수 있는 마원馬遠, 1140~1225의 그림을 살펴보겠습니다. **3-5** 〈구름에 기대어 선계의 살구꽃을 보다〉라는 작품을 보면 남송의 화조화가 북송의 정신을 어떻게 이어 왔는지, 또한 어떤 방향으로 진행되었는지 알 수 있습니다. **3-5**는 여러 차례 굽으며 뻗은 나뭇가지 하나만 보여 줍니다. 나뭇가지가 굽은 방향이 공간을 놀랍도록 적절하게 나누고 있기에, 굽은 모습만으로도 아름답습니다. 나뭇가지에 달린 살구꽃도 활짝 핀 것부터 꽃망울만 살짝 부푼 것까지 여러 단계입니다. 화가가 자연의 모습을 적절하게 재배치했다고 보아야 할 것입니다. 이런 예술적 완벽성을 추구하는 경향은 분명 북송의 화풍입니다.

그러나 남송은 북송보다 더 나아간 것 같습니다. 북송의 그림이 화면 전체에서 한쪽으로 무게 중심을 주었다면, 남송의 그림은 한쪽 귀퉁이로 더 몰아갑니다. 긴장감과 집중도를 더하는 것이죠.

또 다른 점은 오른쪽 귀퉁이에 적힌 열 글자로 된 시입니다. 앞서 본 **3-3** 최백의 〈겨울 참새〉와 다르게, 그림을 완성하고 바로 쓴 글입니다. 이 글을 지은 사람은 황태후이며, "바람을 맞아 교묘

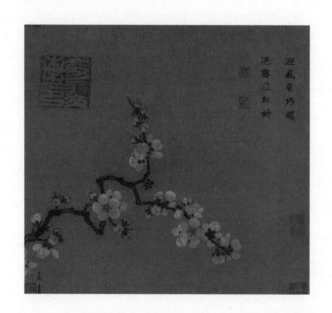

3-5
〈구름에 기대어 선계의 살구꽃을 보다〉
마원, 13세기 초

한 아름다움이 드러나고, 이슬에 젖어 붉고 고운 것이 즐겁다"라는 뜻입니다. 여기에 마원이 "신하 마원이 그립니다"라고 공손하게 네 글자를 써넣었습니다. 황태후가 봄의 정취를 이야기하고, 마원은 이를 그린 것이죠. 이제 그림과 시가 직접 만나기 시작했습니다. 그림이 시의 뜻을 표현하며, 그림을 보고 시를 짓습니다. 그리고 그림 위에 직접 시를 적습니다.

이때까지 이런 식으로 그림에 글을 써넣는 일이 흔하지는 않았습니다만, 그림에 글을 적어 넣는 일은 훗날 일상이 됩니다. 그 글은 시가 될 수도 있고, 그림을 그리게 된 동기를 적은 글이 될 수도 있습니다. 이런 것을 제문題文이라고 합니다. 아마 이 그림의 경우에는 황후와 신하의 관계이기 때문에 황후 앞에서 직접 그림을 그렸을 가능성이 큽니다. 화원의 화가는 황제 앞에서 그림을 그리는 경우가 흔했습니다. 아마도 황후 앞에서 마원이 그림을 그리고, 그 그림을 감상한 황후의 글을 마원이나 다른 누가 써넣었을 것입니다. 이제 동양화에는 작가의 이름을 밝히는 것 이외의 다른 요소가 더해지기 시작합니다.

새로운 기법, 다양한 관점

남송 말, 화원의 화조화가 앞선 전통을 그대로 따를 때 화원 밖에서는 또 다른 변화가 생겼습니다. 예를 들어 화원을 뛰쳐나간 화가인 양해梁楷, 1150~1210?는 송나라 화원의 형식과 틀을 다 벗어던지고 새로운 화조화를 그렸습니다.

그가 그린 **3-6** 〈가을 버드나무와 갈까마귀 한 쌍〉을 보면 휘종이나 마원의 그림과는 전혀 다른 세계가 보입니다. 무게 중심을 한쪽으로 모는 구도의 원칙을 깡그리 무시했고, 버드나무가 화면의 가운데를 가르며 새로운 세상을 열어 줍니다. 가는 붓으로 공들여서 그려 내던 붓질이나 채색◆도 보이지 않고, 먹의 농담◆으로만 표현합니다. 새들끼리의 인위적인 눈 맞춤은 이미 던져 버렸습니다. 세상에 색채와 다른 멋진 세상이 있음을 보여 주는 그림입니다. 사실 어떤 위대한 예술도 원칙이 되고 매너리즘에 빠지면 신선함이 사라지고 그저 그런 것이 되고 맙니다. 화원에서 답답함을 느낀 양해는 옛 방식을 벗어던져 버리고 새로운 예술의 세계로 다가갑니다.

남송 말에는 화원을 뛰쳐나간 화가만이 아니라 승려 화가도 있었습니다. 목계牧谿, 1225~1265라는 승려는 과일이나 새, 꽃을 화원의 그림과는 전혀 다른 방식으로 그렸습니다. 우리 주위의 사물을 그리는 방법은 한 가지만이 아닙니다. 화가가 자기의 생각과 느낌을

◆
동양화사전

채색 흔히 동양화는 먹을 기본으로 하고 색채를 옅게 쓰는 것으로 오해하는데, 초기에는 광물과 식물에서 채취한 물감으로 짙은 채색을 했습니다.

농담 먹을 갈아 그림을 그릴 때 물기를 조절하여 짙은 먹과 연한 먹 두 가지로 그렸습니다. 이를 농담이라고 합니다. 농담은 짙음과 옅음을 통해 공간감을 만들거나 동적인 효과를 내는 동양화의 주요한 기법입니다.

3-6
〈가을 버드나무와 갈까마귀 한 쌍〉
양해, 12세기 말

3-7
〈감 여섯 개〉
목계, 13세기

담아 그리고, 이를 보는 사람이 느끼고 이해하면 훌륭한 예술이 됩니다. 목계가 그린 꽃, 과일, 새 등의 그림을 보면 그림 보는 관점과 마음이 얼마나 다양한지 알 수 있습니다. **3-7** 〈감 여섯 개〉를 함께 볼까요? 수묵의 농담을 달리해 표현된 감 여섯 개가 있습니다. 서로 다르지 않을 것 같은 감이지만 위치와 빛의 정도에 따라 다른 감처럼 보입니다. 이 그림을 따라 감을 배열해 놓고 살펴보고 싶을 정도입니다. 목계처럼 단순하고 간단명료한 필선으로 꾸밈없이 묘사하는 방식은 송나라 화원에서는 찾아볼 수 없던 중요한 발견입니다.

모든 생명에 화가를 투영하다

몽골인이 세운 원나라가 중국 땅을 다스리는 동안 화조화의 맥은 끊어지고 말았습니다. 이후 명나라가 들어서서 화원이 회복되었지만 화조화는 좀처럼 되살아나지 못했습니다. 그렇지만 양해와 목계가 시도했던 새로운 화조화는 완전히 끊어지지 않았습니다. 비록 원나라와 명나라 내내 산수화의 위엄이 화조화를 누르고 있었지만, 화조화는 완전히 사라지지 않았습니다.

명나라 문인화의 대가인 심주沈周, 1427~1509는 번화한 도시인 쑤저우에 살았습니다. 그는 과거를 보지 않았고, 다른 이의 천거를 받아 벼슬할 기회가 생겼지만 이를 마다했으며, 글을 짓고 그림을 그리며 일생을 살았습니다. 시문이나 글씨로도 유명했지만, 특히 그림에 대단한 재주가 있었습니다. 그에게 그림을 배운 제자도 많아 한 유파流派◆를 이룰 정도였습니다.

심주는 안 건드린 영역이 거의 없다고 말할 정도로 다양한 소재의 그림을 그렸습니다. 당시는 산수화의

> **유파** 같은 문화적 배경에서 비슷한 생각을 하며, 화풍에 공통점이 있는 화가 그룹을 유파라고 합니다. 심주, 문징명, 당인 등은 서로 잘 알고 스승, 제자, 친구의 관계가 있었기에 이들을 따르는 화가까지 합쳐서 한 유파를 이뤘습니다. 이들은 옛 오나라 지방인 쑤저우에서 활동했기에 오파(吳派)라 부릅니다.

시대였기에 문인화가들은 으레 자연의 경관을 담은 그림을 그렸습니다. 이와 달리 심주는 산수화를 즐겨 그린 동시에 화조화의 전통을 되살렸고, 양이나 고양이 같은 여러 동물도 많이 그렸습니다.

3-8 〈연꽃 개구리〉를 보면 심주가 얼마나 그림에 뛰어났는지 알 수 있습니다. 수초가 무성한 연못에 커다란 연잎이 떠 있고, 연

3-8
〈연꽃 개구리〉
심주, 1494년

3-9
〈새〉
팔대산인, 1694년

잎 위에 올라탄 개구리가 다른 곳으로 뛸 준비를 하고 있습니다. 다리를 길게 뻗고 있는 개구리의 모습에 생동감이 느껴집니다. 그런데 개구리를 주시하는 순간, 그 뒤에 있던 탐스럽게 활짝 핀 연꽃이 눈에 들어옵니다. 여러 단계를 거쳐 눈에 들어온 연꽃이기에 훨씬 인상 깊습니다. 시선은 다른 것을 찾아갔는데 의외로 아름다운 연꽃을 맞닥뜨린 것이죠.

심주를 통해 되살아난 수묵의 화조화는 자연에서 마주하는 동식물을 묘사하는 한 장르가 되어 이어집니다. 일상에서 쉽게 접하는 꽃, 포도, 석류, 물고기, 게, 새우와 온갖 가축이 그림의 세계로 들어옵니다. 무엇보다 이 화조화의 소재들은 단순히 그림의 대상이 아니라, 화가의 마음을 투영하기 시작합니다. 울분과 괴로움이 그리는 대상을 통해 드러나는 것이지요. 자랑하고 싶은 점이 석류나 포도 같은 먹음직한 열매로 표현되기도 합니다. 이루지 못한 꿈은 황폐한 자연에 빗대어 어지러운 붓질로 나타나기도 합니다.

팔대산인八大山人, 1624?~1703?은 명나라의 황족이었습니다. 젊은 시절 청나라에 나라가 멸망하자 승려로 은둔해 살아가던 화가입니다. 그는 늘 울분으로 가득 차 있었고, 불안했습니다. 팔대산인이 그린 **3-9** 〈새〉를 보겠습니다. 부리를 가슴에 파묻고 서 있는 새의 모습이 꼭 팔대산인 자신 같습니다. 자신의 심정을 새에 투영한 것 아닐까요? 천재 화가였던 팔대산인이 그린 다른 그림을 보면 물고기나 화초, 나무 또한 예사롭지 않습니다. 자신의 심정을 투영한 것이죠.

산수화의 일부였던 조선 초·중기의 화조화

우리나라에도 많은 꽃과 새, 동물과 벌레가 있으니 화조화가 없을 수는 없겠죠. 조선 시대부터 이야기를 시작하겠습니다. 삼국이나 고려 시대에도 화조화가 있었을 테지만, 남아 있는 작품이 없기에 이야기할 수 없는 것이죠. 물론 도자기의 문양이나 불화佛畫◆의 배경으로 그린 꽃과 식물을 보고 대강 짐작은 할 수 있습니다. 그렇지만 짐작은 짐작일 뿐이어서 실제 그림 없이 이야기하기는 어렵습니다.

◆ 불화

동양화사전

불화 불화는 부처의 그림을 그리고 모셔 놓고 예배하기 위한 그림과 불교의 교리를 설명하기 위해 그린 그림을 뜻합니다. 불화 중에서도 걸어 놓는 족자를 탱화라고 하는데, 불화 가운데 벽화를 빼면 대개 탱화입니다.

조선 초기 작품인 이암1499~?의 **3-10** 〈어미 개와 강아지〉를 보겠습니다. 당시 중국 화조화의 화풍과는 많이 달라서 우리는 자체적인 발전 과정을 겪지 않았나 하는 생각이 듭니다. 나무 전체를 그리는 대신 무성한 잎과 줄기 일부분을 그리고 그 밑에는 새끼들에게 젖을 먹이며 놀고 있는 개의 구도가 중국 화조화와는 완전히 다른 분위기를 띱니다. 이즈음이면 요나라에 가로막혀 있던 고려 때와는 달리 중국과의 왕래에 방해가 없었을 때이지만, 아무래도 서적을 주고받는 것보다는 그림을 들여오는 게 더 힘들지 않았을까 합니다. 그림은 화가에게 직접 받아야 하니, 기껏 사신의 왕래에 의존하는 정도로는 부족했을 것입니다. 특히 화조화는 목판으로 찍은 화보로는 전체적인 분위기를 파악하기 힘들다는 점도 생각해야 합니다.

3-10

〈어미 개와 강아지〉

이암, 16세기

3-11
〈패랭이꽃과 제비〉
김식, 17세기

이번에는 조선 중기로 구분하는 16세기의 문인화가 김식 1579~1662의 **3-11** 〈패랭이꽃과 제비〉를 보겠습니다. 앞에서 본 심주의 **3-8** 〈연꽃 개구리〉와는 분위기가 아주 다릅니다. 김식의 할아버지도 문인화가였다고 합니다. 아마 대대로 그림을 그렸을 것입니다. 그런데 조선 시대의 문인은 대개 산수화를 그렸습니다. 문인이 화조화를 그리는 경우는 산수화의 부분으로 그리다가 따로 떨어져 나간 경우가 대부분입니다. 이 그림도 중국의 문인화가나 화원 화가의 그림과는 다른 형식을 띠고 있습니다. 폭포가 그려져 있음을 보면 산수에서 일부분을 집중해서 크게 그린 것입니다. 폭포 위에 패랭이꽃이 피어 있으니 배경은 여름입니다. 제비는 패랭이꽃에 있는 벌레를 노리고 달려들고 있죠. 크게 보면 산수화의 일부가 독립한 화조화라는 느낌이 듭니다.

독립된 화풍을 개척한
조선 후기의 화조화

◆
동
양
화
사
전

정선 정선은 조선 후기의 문인화가입니다. 추천
을 받아 벼슬을 했으며, 종2품의 고위직까
지 올랐습니다. 어려서부터 그림을 잘 그렸다 합니다. 중
국풍 산수가 아닌 실제 보이는 경치를 그린 진경산수화
를 개척한 화가로 이름이 높습니다.

그러던 화조화도 조선 중기를 넘어 후기에 오면 어엿하게 독립된 장르의 특색을 갖춥니다. 겸재 정선 1676~1759◆은 실제 경치를 현실감 넘치게 그린 산수화의 대가로 알려져 있지만 화조화도 많이 남겼습니다. 그림에 관해서는 다재다능한 화가라 할 수 있습니다.

그가 그린 화조화 여러 점 가운데 3-12 〈닭과 맨드라미〉를 보겠습니다. 그의 산수화와는 또 다른 모습이 보입니다. 또한 산수화의 일부분처럼 보이던 조선 초·중기 화조화의 특징도 사라졌습니다. 화조화가 하나의 작품으로 완결성을 지니게 되었습니다. 3-12를 보면 암탉이 병아리 둘을 거느리고 있고, 그 위에는 늘씬하게 꽃을 피운 맨드라미가 보입니다. 맨드라미 위에는 잠자리가 한 마리 돌아다닙니다. 대체로 정교한 세필로 그렸는데, 맨드라미 뒤에 있는 풀만 엷은 먹으로 처리했습니다. 색채는 화려하고 사실적이며, 위아래의 조화와 여백의 처리도 뛰어납니다.

3-13 〈꽃과 나비〉는 정선의 제자인 심사정 1707~1769의 그림입니다. 심사정의 집안은 본디 명문가였으나 할아버지 때부터 대역죄인의 집안이 되어 불운한 일생을 보냈다고 합니다. 그렇지만 집안 대대로 문인화가의 전통이 있고, 젊어서 정선에게 그림을 배운 덕에 심사정은 재주를 마음껏 발휘할 수 있었습니다. 나비와 꽃을 모

아 놓은 **3-13**은 비록 인위적인 배치가 눈에 들어오기는 하지만 스승의 화조화를 넘어서는 화려함이 있습니다.

조선에서 손꼽히는 화가인 김홍도[1745~?]는 어릴 때부터 강세황[1713~1791]에게 뽑혀 천부적인 재주를 발휘했습니다. 그는 풍속화를 많이 그린 화가로 유명하지만 장르를 가리지 않고 산수화, 인물화, 불화 등에서 두각을 나타냈습니다. 화조화 역시 예외가 아닙니다. **3-14** 〈꽃과 새〉를 보면 그의 활달한 필치가 나타나며, 세부적인 사실성에서도 나무랄 데가 없습니다. 화면 중앙에 새를 배치했지만 답답하지 않은 구도이고, 뒤쪽의 나무와 꽃도 훌륭하게 묘사했습니다.

김홍도가 묘사한 **3-15** 〈노란 고양이가 나비를 놀리다〉는 원숙한 경지에 이른 자연스러운 한국 화조화가 무엇인지를 알려 줍니다. 여름에 들어서는 들머리에 패랭이꽃은 활짝 피고, 꽃을 찾는 호랑나비를 고양이가 희롱하려 하고 있습니다. 세필의 정교한 묘사와 화려한 색채, 단아한 구도에 이야기까지 흐르는 이 화조화는 이 시기 우리나라 화조화의 뛰어남을 마음껏 과시하고 있습니다. 심사정과 김홍도에 이르면 조선의 화조화는 중국의 영향을 완전히 벗어나 자신의 화조화 영역을 확실하게 굳힌 것처럼 보입니다.

이 시기 중국의 화조화는 자연의 아름다움을 그대로 그린다기보다는 자신의 마음에 비추어 변형된 모습으로 그렸습니다. 그렇지만 우리나라의 화조화는 사실성에 바탕을 두고 그렸으며 화려함과 먹의 원숙함이 돋보입니다. 그러면서도 자연의 조화로움이 두드러지는 화풍의 화조화를 만들어 냅니다.

3-12
〈닭과 맨드라미〉
정선, 18세기 초

3-13

〈꽃과 나비〉

심사정, 18세기 중반

3-14
〈꽃과 새〉
김홍도, 18세기 말

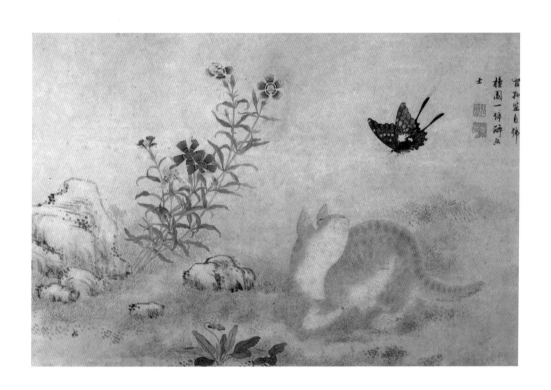

3-15
〈노란 고양이가 나비를 놀리다〉
김홍도, 18세기 말

화조화의
발전과 쇠퇴

화조화는 원래 묘당 내부를 장식하는 용도로 시작했습니다. 하지만 자연에서 인간이 느끼는 즐거움을 잘 표현할 수 있었기에 독립적인 장르로 발전했습니다. 처음에는 화원의 직업 화가들을 통해 놀라운 성과를 이루었지만, 정치적 상황으로 화원의 화조화는 쇠퇴하게 되고, 또 다르게 변화하는 과정을 겪습니다. 차면 이울고, 이울고 나면 다시 차기를 반복하는 달처럼 모든 예술은 전성기와 쇠퇴기를 반복합니다.

화조화와 시작은 같이했지만 지금은 다른 종류로 취급받는 장르가 있습니다. 바로 대나무 그림과 난초 그림입니다. 대나무 그림은 화조화와 비슷한 시기에 시작됩니다. 그러나 대나무와 난초는 처음부터 화원 화가들보다는 매일같이 붓을 들고 살아가는 문인들의 몫이었습니다. 몽골의 침입을 받아 송나라가 무너지고 화원이 해체되며 화조화는 설 자리를 잃었지만, 이때 문인들은 대나무 그리기를 소일거리로 삼았습니다. 이후 회화의 중심이 문인화로 넘어오면서 대나무에 문인들이 좋아하는 다른 소재들이 더해졌습니다. 봄에 가장 먼저 피는 매화, 서리가 내려도 꿋꿋한 국화와 소나무, 잣나무가 그것입니다. 이들은 나중에는 화조화와 전혀 다른 장르처럼 여겨지기도 합니다. 매란국죽梅蘭菊竹이라 일컬어지는 이 '사군자四君子'는 6장에서 따로 다루겠습니다.

화조화의 소재들

동양화 장르 가운데 가장 오해하기 쉬운 이름이 화조화입니다. '꽃 화花'와 '새 조鳥'가 이름에 있으니 꽃과 새만 그린 그림을 뜻한다고 생각하기 쉽습니다. 그렇지만 화조화의 소재가 꽃과 새만은 아닙니다.

자연의 작은 경관

산수화처럼 큰 풍경이 아니라 작은 자연 풍경을 그린 그림이면 전부 화조화입니다. 작은 자연 풍경의 대표적인 것이 꽃과 새라서 이름이 그리 붙은 것이지요. 그러니 화조화에는 꽃뿐만 아니라 풀과 나무도 나오고, 새뿐만 아니라 토끼나 고양이 같은 네발 달린 동물, 온갖 벌레와 물고기도 다 등장합니다.

물론 벌레 그림은 풀과 벌레라는 뜻의 초충도草蟲圖, 물고기 그림은 물고기와 수초라는 뜻의 어조도魚藻圖라고 부르기는 하지만, 이는 화조화에서 다시 갈라진 이름일 뿐입니다. 그러니 화조화란, 자연 경관 가운데 작은 부분을 그린 그림이라 이해하면 됩니다.

동물

 화조화에 네발 달린 동물도 나온다
고 했는데, 이는 자연에 사는 야생동물
을 말합니다. 말이나 소, 양과 같은 가축
은 포함하지 않습니다. 이들 그림은 축
수화畜獸畵라는 항목으로 따로 분류합니

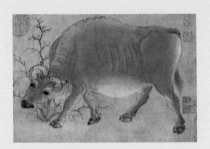

한황, 〈다섯 소〉 부분

다. 특히 늠름한 자세의 말은 전쟁에서 중요한 역할을 했기 때문에 그
림이 여럿 남았습니다. 말 그림 하나만으로 장르를 나눌 수 있을 정도
로 뛰어난 그림이 많습니다. 소도 인간과 친숙한 동물이라 가축 가운
데 자주 그리는 소재였습니다.

벌레

 우리 곁에는 헤아릴 수 없이 많은
벌레가 살고 있습니다. 여치, 사마귀, 잠
자리, 메뚜기, 매미 등 이름을 늘어놓기
도 힘들 만큼 많습니다. 동양화에서는
작은 곤충을 관찰하고 그림으로써 세밀
한 즐거움을 찾았습니다. 곤충을 묘사하
는 화조화를 특별히 초충도라고 합니다.

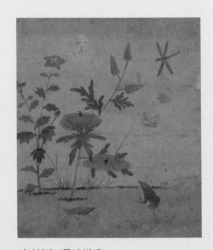

신사임당, 〈풀과 벌레〉

벌레(충蟲)들이 주로 사는 곳이 풀밭이니 풀(초草)과 함께 그린 것이죠. 중국에도 초충도를 그린 화가가 꽤 많았고, 우리나라에도 신사임당을 비롯한 여러 화가가 벌레 그림을 그렸습니다.

물고기

서양화에서는 거의 보기 힘든 동양화만의 소재가 물고기입니다. 동양화에는 물고기 그림이 많습니다. 실제로 동양 사람들은 마당에 연못을 만들고 물고기를 기르면서 관찰하는 일도 즐겼습니다. 물고기는 물속에서 쉴 새 없이 움직입니다. 그 움직임이 생명의 느낌과 같다고 느껴지기도 합니다. 그것이 송나라 때 유행하던 성리학과 맞아떨어져 이 물고기 그림이 송나라, 명나라에 걸쳐 유행했습니다. 성리학에서는 자연의 이치와 기운으로 세상을 이해하고자 했는데, 물고기가 부지런히 움직이는 것은 기운을, 여러 마리가 떼로 움직이는 방식은 사회생활의 이치를 설명하는 것처럼 보였기 때문입니다, 한자어로는 물고기(어魚)와 수초(조藻)를 그렸다는 뜻의 어조도 또는 어조화라고 부릅니다.

유채, 〈물고기와 수초〉

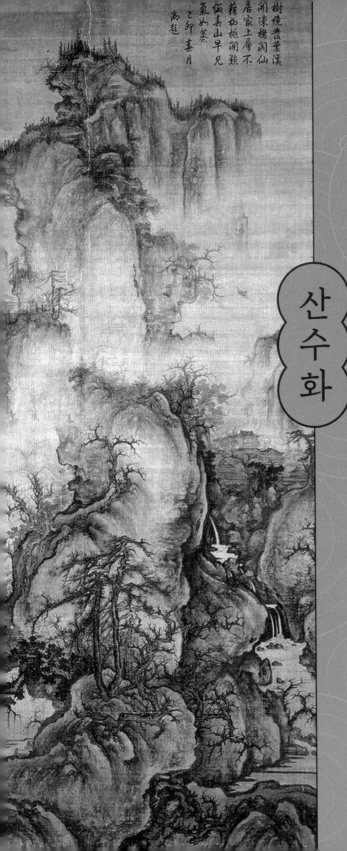

4

산수화

압도하는 그림

동양화의 정점에 오르다

동양화에서 산수화는 서양의 풍경화에 해당합니다. 서양화에서 풍경화가 늦게 태어난 편이듯이 동양화에서도 산수화는 등장 시기가 늦습니다. 게다가 산수화는 병풍의 장식이라는 하찮은 영역에서 시작했습니다. 그러나 훗날 동양화를 대표하는 영역으로 자리를 잡습니다.

산수화가 빛을 보게 된 이유는 세상이 혼란해져서입니다. 전쟁과 정치적 불안은 자연의 평화와 아름다움에 눈을 돌리게 했습니다. 그리고 송나라 초기에 다른 장르의 그림 위에 우뚝 서게 됩니다.

산수화의 시대를 화려하게 연 송나라는 200년이 채 되지 못해 금나라에 쫓겨 남쪽으로 옮겨 갑니다. 그런데 이때부터 산수화의 분위기가 바뀝니다. 새로이 자리 잡은 지역은 따뜻한 강남으로 강과 호수가 많아 풍광이 다르고, 산도 험준하지 않았기 때문입니다. 화원의 화풍도 달라져 산수화 구도에도 변화가 오며, 먹이 점점 흥건해지고 부드러운 느낌으로 바뀝니다.

이렇게 송나라에서 이루어진 산수화의 기초는 중국과 일본, 우리나라에서 약 1,000년 동안 명맥을 이어 갑니다. 문인화가들이 이후의 산수화를 주도하기는 했어도 그 기초는 모두 이 시기에 닦은 것입니다.

병풍의
장식에서

보통 동양화라 하면 가장 먼저 떠올리는 것이 산수화입니다. 그만큼 동양화에서 가장 대표적인 장르이지요. '산수'라 하면 산과 물이니, 산수화는 산과 계곡의 물을 그린 그림을 뜻합니다. 한마디로 풍경이라 생각하는 것이 좋습니다. 자연의 경치를 그리는 장르인 것이죠.

그림의 역사를 보면 실용적으로 쓰이는 인물화가 먼저 발달했다고 했습니다. 인물화를 보면 처음에는 배경을 그리지 않다가 나중에 인물이 있는 장소를 설명하기 위해 배경이 등장하기 시작합니다. 그렇지만 그 배경에서 산수화가 출발한 것은 아닙니다. 산수화의 기원도 따지고 보면 화조화와 비슷해서, 장식에서 시작했지만 독립된 장르로 다시 태어난 것입니다. 화조화가 묘당의 장식에서 시작했다면 산수화는 병풍의 장식에서 시작했습니다.

잠깐 병풍◆을 떠올려 볼까요? 우리나라에서 제사를 지낼 때 쓰는, 여러 쪽으로 되어 있고 펼쳐서 세우는 모습이 떠오르나요? 하지만 우리가 생각하는 병풍은 훗날 만들어진 것입니다. 쓰지 않을 때 접어서 보관하기 편하게 개량한 이동식 간이 병풍이죠. 본디 중국 고대의 병풍은 고정된 형태로, 집의 공간을 나누기 위해 사용했습니다. **4-1**은 서예가로 이름난 왕희지王羲之, 303~361■를 그린 그림인데, 옛날 사람들의 병풍 사용법을 잘 설명해 줍니다. 즉 옛사람들은 병풍 앞에 평상을 두고 그 위에서 생활하

◆ **병풍**
동
양
화
사
전

병풍은 공간을 나누며 불필요한 시선을 가리기 위한 물건입니다. 이 병풍을 장식하기 위한 그림을 병풍화라고 했습니다. 처음에는 그림이 아니라 나무 병풍에 부조로 장식하기도 했는데, 차츰 산수화를 그려 넣는 형태로 자리 잡았습니다.

4-1
〈왕희지, 자화상을 그리다〉
작가 미상, 10~11세기

곤 했습니다. 병풍은 하인이나 집 안의 다른 사람들의 시선을 차단하기 위한 용도입니다. 실내에서도 쓰지만 집 밖에서 사용하기도 했습니다.

처음에는 아무런 장식도 없는 병풍이 많았겠지만, 단조로움을 피하려고 나무로 된 병풍에 그림을 그리거나 조각을 하기도 했습니다. 그리고 가장 보편적인 장식이 '산수로 된 풍경'이었습니다. 어디에 있든 자연에 있는 것처럼 느끼고 싶은 마음이었겠지요. 병풍 속의 자연이 병풍 밖으로 걸어 나오게 된 사연에는 몇몇 이야기가 덧붙여 있습니다.

■ 역사 상식

왕희지 왕희지는 위진남북조 시대 동진의 명문가 출신으로 고위 관료를 지냈습니다. 글씨 쓰는 재주가 뛰어나 모든 서체를 두루 잘 썼으며 서예 예술의 개척자로 추앙을 받습니다. 그가 353년에 쓴 《난정의 머릿글(蘭亭序)》은 최고의 서예 작품으로 꼽히며, 지금도 많은 사람이 여기 실린 글씨를 모사하고 있습니다.

난세에 숨어 그린 그림

가장 첫 번째 이야기는 당나라의 유명한 시인 왕유^{王維, 699?~761?}와 관련된 내용입니다. 왕유는 시인이었고 조정에서 높은 벼슬을 지낸 사람입니다. 그가 관리로 있을 때 나라에 반란이 일어났고, 반란군은 왕유에게 자신들의 편에서 일하자고 제안합니다. 그러자 왕유는 시골에 가서 친구인 배적^{裵迪, 716~?}과 유유자적하며 지냅니다. 결국 반란은 진압되었고 반란군에 협조하지 않았던 덕분에 왕유는 다시 조정에서 일할 수 있었습니다.

왕유 당나라의 유명한 시인이자 화가이고 관리였습니다. 당나라의 문화가 가장 화려하던 시기에 이백(李白, 701~762), 두보(杜甫, 712~770)와 어깨를 나란히 했던 서정시인이며, 그림에서는 문인화의 시조로 꼽힙니다.

왕유는 그때 지냈던 별장을 훗날 어머니를 위해 절로 고쳤는데, 그 시절을 잊지 못해 한 폭의 그림을 담벼락에 남겼습니다. 그 그림이 바로 〈망천의 경치〉입니다. 물론 그 절은 이미 오래전에 사라졌고 그림도 따라 없어졌지만, 그때 왕유가 그린 그림을 모사한 그림들이 지금까지 전해 옵니다. **4-2**는 그중 송나라의 화가 곽충서^{郭忠恕, ?~977}가 10세기 후반에 모사한 것으로 전체의 일부입니다.

4-2에서 보이듯 별장은 경치 좋은 곳에 자리를 잡고 있었기에 그림의 배경이 될 수 있었습니다. 그림에서 강조하는 점은 배경보다는 동네 곳곳의 아름다운 추억입니다. 그런데 이 그림이 혼란한 시절에 어지러운 세상을 피해 은거^{隱居}하는 문인의 상징처럼 여겨지게 되었습니다. 사실 뒤에 몽골의 지배를 받은 중국 문인들이 왕유를 떠올리며 다시 해석한 자의적인 기억이기는 하지만, 어

4-2
〈망천의 경치〉부분
곽충서, 10세기 후반

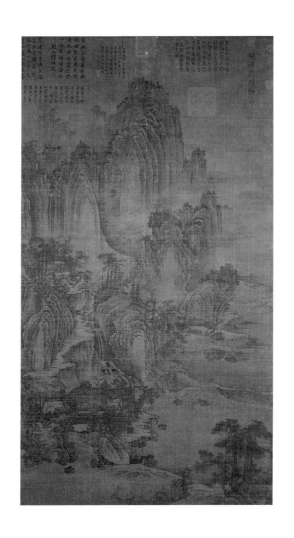

4-3

〈산에 오두막을 짓고 살다〉

형호, 10세기 중반

쨌거나 이 그림은 산수화와 '난세에 숨어서 한가하게 즐긴다'는 뜻의 은일隱逸■이 연결되는 지점이 되었습니다. 산수화가 아름다운 자연의 경치도 나타내지만, 좋은 시절을 만나지 못해 벼슬에 오르지 못한 문인들의 안타까운 마음도 대변하게 된 것이죠.

그다음 그림은 형호荊浩, 850?~911?의 그림이라 전하는 **4-3** 〈산에 오두막을 짓고 살다〉라는 작품입니다. 이 또한 원본은 아니고 후대의 화가가 모사한 그림이라고도 이야기합니다. 형호는 학식이 있고 문장이 뛰어난 학자였습니다. 하지만 당나라 말의 어지러운 정치 현실에 벼슬을 마다하고 태행산 홍곡이라는 곳에서 은둔해 살면서 산수화를 남겼습니다. 어지러운 세상을 피하고 싶은 마음을 산수화로 표현했다 할 수 있습니다. 형호의 그림부터는 산수화가 제대로 깊은 산을 묘사하고 있다는 생각이 듭니다. 물론 산수화가 처음 시작된 것은 당나라 때지만, 혼란기인 오대십국 시대를 거치면서 제대로 자리를 잡고 동양화의 중심이 되었다고 할 수 있습니다.

■ 역사 상식

은거와 은일 나라가 혼란한 시기에 산이나 바다가 있는 시골에 가서 조용히 지내는 것을 은거라 합니다. 은일이란 은거 생활을 즐기는 것입니다. 은거와 은일은 당나라가 멸망했던 때에 시작되었으며, 과거 급제가 어렵고 관리들이 떼죽음을 당했던 명나라 때 유행했습니다.

황량한 겨울 풍경으로
드러낸 망국의 한

앞에서 송나라가 중국을 통일하고 문화를 중요하게 여기는 정책을 펼쳤다고 이야기했습니다. 그러나 송나라 이전, 여러 나라가 전쟁을 벌이던 오대십국 시대에도 이런 정책으로 이름난 나라가 있었습니다. 남쪽의 작고 힘 없는 나라였지만 송나라보다 먼저 화원을 두었고, 황제의 예술적 취향도 고상했습니다. 바로 남당이라는 나라입니다. 이름에서 '남南'은 훗날 역사가들이 이전의 당나라와 구분하기 위해 붙인 것입니다. 남당의 마지막 황제였던 이욱李煜, 937~978은 문학과 예술을 사랑하는 사람이었습니다. 황제가 예술을 사랑했기에 실력 있는 예술가들이 남당으로 몰려들었습니다.

동원董源, ?~962? 역시 남당 화원의 화가였습니다. **4-4** 〈소상의 경치〉는 중국 남부 둥팅호 남쪽에 있는 두 강의 경치를 그린 작품입니다. 이곳은 예로부터 아름답기로 이름난 곳이라 그림으로 남은 풍경이 많습니다. 동원은 〈소상의 경치〉에 높지 않은 산이 아름다운 강을 감싸고 있는 모습, 갈대와 숲, 어부들과 강가의 사람들을 자세히 그려 넣었습니다. 산수화는 이 같은 기초를 다진 뒤에 송나라의 화원에서 비로소 꽃을 피우게 됩니다. 실제로 남당의 화원에서 일했던 여러 화가가 송나라 화원으로 넘어갔고, 그들의 튼실한 기초가 있었기 때문에 찬란한 산수화의 시대를 열 수 있었습니다.

오대십국에서 송나라에 걸쳐 있는 시기에 이성李成, 919~967이라는 화가가 있었습니다. 그는 당나라 황실의 종실(임금의 친족)으로

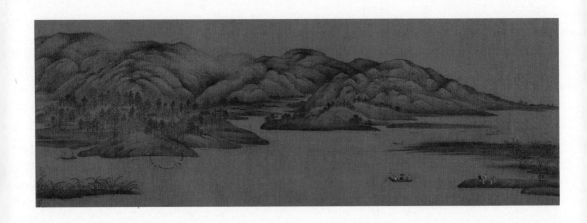

4-4
〈소상의 경치〉
동원, 10세기 중반

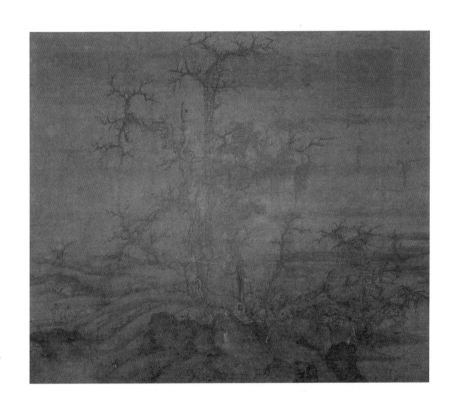

4-5
〈겨울의 숲(작은 그림)〉
이성, 10세기 중반

서 당의 멸망 이후 혼란기를 맞은 슬픔이 더 컸을 것입니다. 그가 그린 산수화들은 대개 황량한 겨울 풍경이었는데, 새가 발톱을 세운 것같이 그린 앙상한 나뭇가지들은 훗날의 화가들이 수없이 모방했습니다. 이성은 일생을 시와 거문고, 바둑과 그림과 함께 살았습니다. 망국의 한과 인생의 덧없음을 예술에 싣고 일생을 허랑방탕하게 지내려 했는지도 모를 일입니다.

이성의 그림이라 전해지는 **4-5** 〈겨울의 숲(작은 그림)〉을 살펴보겠습니다. 그림 왼쪽에는 추위를 억지로 이기는 듯한 나무가 서 있습니다. 이 나무는 이후에도 수많은 화가의 손에 변주되어 이어집니다. 이성이 이렇게 벌거벗은 겨울의 나무를 그린 이유가 있습니다. 낙엽수들이 추운 날씨에 잎을 다 떨구고 있지만, '모진 추위를 견디고도, 봄에는 다시 새싹이 난다'는 뜻입니다. 그림을 그리는 작가의 마음을 풍경에 투영한 것입니다. 산수화의 초기부터 화가들은 자신의 마음을 작품에 반영했습니다.

대자연 속의 인간

산수화를 회화의 제일 높은 자리로 가져간 것은 송나라의 화가들이었습니다. 그 가운데서 가장 유명한 화가가 관동關仝, 907?~960?과 범관范寬, 990~1027일 것입니다.

범관의 고향은 험난한 산으로 둘러싸인 곳이라서 그는 본디 깊은 산의 모습을 잘 알았습니다. 그는 형호와 이성에게 그림을 배웠다고 하는데, 그럼에도 다른 사람의 그림을 모사하며 그림을 배우는 방법보다는 실제 경치를 보고 그림을 그리는 것이 실력을 쌓는 지름길이라는 것을 알았습니다. 범관은 호연지기가 있고 술도 좋아하며 거리낌 없이 살았기에, 산수화를 그리기 위해 산속에 틀어박혀 지내기도 했다고 합니다.

범관의 그림 **4-6** 〈산과 골짜기를 여행함〉은 장대한 산을 기막히게 묘사한 작품임을 한눈에 알 수 있습니다. 우선 큰 봉우리가 가운데 위의 절반 넘는 면적을 차지하고 있습니다. 거대한 바위는 그대로의 모습을 드러내고 있고, 산꼭대기에는 숲이 자라고 있습니다. 오른쪽 다른 봉우리 사이에는 폭포의 물줄기가 쏟아지는 광경이 보입니다. 그림 속 폭포의 높이로 미루어 보면 폭포 아래쪽은 물보라가 크게 일겠지만 산에 가려 보이지 않습니다. 가운데 부분의 낮은 산에는 울창한 나무들이 있습니다. 나무의 줄기와 가지까지 세부적으로 묘사했으며, 낮은 산 아래에 흐르는 냇물도 보입니다.

냇물의 오른쪽 끝에는 말을 타고 가는 긴 행렬도 있습니다. 아마도 냇물을 방금 건넌 듯합니다. 여기서 중요한 것은 전체 경

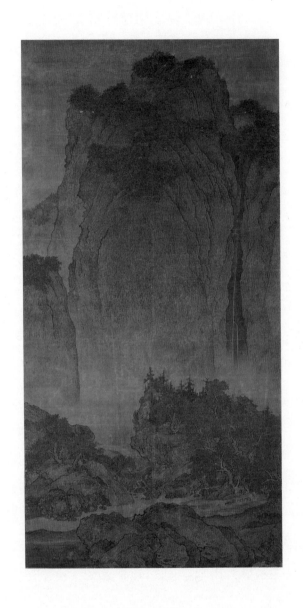

4-6
〈산과 골짜기를 여행함〉
범관, 11세기 초

치와 여행하는 행렬의 크기 비례입니다. 사람은 대자연 앞에서 아무것도 아님을 설명합니다. 냇물 앞 근경(가까이 보이는 경치)의 커다란 바위와 비교해 보아도 사람들의 행렬은 너무나 작습니다.

이 〈산과 골짜기를 여행함〉은 실제 크기도 가로 1미터, 세로 2미터가 넘는 대작이기 때문에 보는 이를 압도하는 느낌을 줍니다. 그런데 만일 우리가 이곳에 가서 사진을 찍는다면 이런 모습이 나올 수 있을까요? 가까운 곳에 너럭바위가 있고, 가운데 낮은 산이 있으며, 그 뒤에 우뚝한 산이 있는 곳은 분명 있습니다. 그렇지만 이 그림과 같은 사진을 담을 수는 없을 것입니다.

여러 시점을
한 폭의 그림 속에

4-6 〈산과 골짜기를 여행함〉을 자세히 보면 독특한 점을 발견하게 됩니다. 먼저 산 정상의 나무와 풀은 위에서 내려다본 모습입니다. 그런데 가운데에 있는 낮은 산과 그 오른쪽 능선에 있는 건물은 그 맞은편 비슷한 높이에서 본 것이고, 시냇가의 거대한 바위는 평지에서 본 모습입니다. 이를 두고 산수화에서는 고원高遠·심원深遠·평원平遠의 삼원법이 쓰인다고 말합니다. 간단히 설명하자면 고원은 아래에서 위로 쳐다보는 것이고, 평원은 같은 눈높이로 먼 곳을 보는 것이며, 심원은 위에서 아래로 깊숙이 바라보는 것입니다. 즉 〈산과 골짜기를 여행함〉은 다양한 시점에서 본 장면들을 모아서 하나로 다시 구성한 작품입니다.

이는 한 시점에서 풍경화를 구성하는 서양화의 방식과는 전혀 다른 발상입니다. 여기서 예술을 서로 다르게 인식한다는 점을 알 수 있습니다. 서양화에서는 한 공간을 2차원의 평면으로 그대로 가져다 재현하는 것에 중점을 둡니다. 그러니까 외부 공간의 질서를 흩뜨리지 않으려 합니다. 그렇지만 동양화에서는 다르게 접근합니다. 인물화에서 주인공을 가장 크게 그린다는 이야기 기억나요? 이와 마찬가지의 원리입니다. 동양화에서는 실제 세상에서의 물리적인 크기나 관점이 중요하지 않습니다. 그보다는 마음이 먼저입니다. 다시 말해 동양화는 보이는 그대로를 그리려는 것이 아니라, 보이는 것을 마음에 담아 다시 조합하여 그립니다. 그래서 있는 그대로 그리기만 한다면 예술의 경지라고 인정하지

않습니다. 이 원칙은 훗날의 산수화에서 더욱 견고해집니다.

한편 바위의 질감을 느끼게 하는 방법들은 물론 오대십국 시대의 산수화에도 쓰였지만, 송나라 초기 산수화에서 더욱 확고해집니다. 남송의 산수화에서 부드러운 바위의 주름을 표현하던 방식은 '베를 짜는 삼실을 늘어뜨린 것 같다'는 뜻에서 피마준披麻皴이란 이름이 붙었습니다. 삼베의 실과 같은 선으로 바위의 질감을 표시했다는 것이죠. 범관은 **4-6** 〈산과 골짜기를 여행함〉에서 우점준雨點皴이란 방법을 씁니다. 우점이란 '빗방울이나 깨알 같은 둥근 모습'을 뜻하는데, 이 우점을 이용해 바위 표면을 표현한 것이지요. 바위 아래쪽은 크게, 위쪽은 작게 찍어 웅장한 산세를 표현한 방법입니다. 우점준은 나중에 유행하게 되는 부벽준斧劈皴◆이라는 기법의 원조라 할 수 있습니다. 이렇게 바위나 산의 질감을 표현하기 위한 방법을 준법皴法◆이라 합니다. 이 기법의 유행이 시대에 따라 변하기 때문에 동양화의 산수화를 이해하는 데 중요한 요소로 생각합니다.

부벽준 바위의 질감을 표현해 입체감이 나타나도록 일정하게 붓질한 기법입니다. 이 모양이 도끼로 나무를 잘라 낸 단면 같다 해서 부벽준이라 부릅니다. 부벽준은 송나라 초기 산수화의 대표적인 특징입니다.

준법 산과 바위의 입체감이나 명암, 또는 질감을 나타내기 위해 일정한 모양의 붓질로 묘사하는 기법을 말합니다. 시대별·개인별로 다른 특색을 나타냅니다.

새로운 기법,
신선한 탐구

────────────

송나라 시대는 산수화의 전성기나 다름없어서 봐야 할 화가도 작품도 많지만, 이 작가의 이 작품만은 빼놓을 수 없습니다. 바로 곽희郭熙, 1023?-1085?의 〈이른 봄(조춘도)〉입니다. 그만큼 중요한 작품이기도 하고, 다음 세대의 산수화에 많은 영향을 주었기 때문입니다. 곽희는 11세기 말 송나라 화원에서 최고위직을 지내며 중심에 서서 이끌었던 위대한 화가였습니다. 역시 화가였던 그의 아들 곽사郭思, ?~?가 아버지의 회화 이론을 모아 책으로 냈을 정도로 곽희는 산수화의 기초 이론까지 확실하게 다진 화가입니다. 그는 오대십국 시대부터 송나라 초기까지의 산수화의 성취를 받아들이고 이를 다시 정리하여 구현해 새로운 산수화의 세계를 개척했습니다.

4-7 〈이른 봄〉에는 왼쪽 중간에 "임자년, 이른 봄, 곽희早春, 壬子, 郭熙"라는 글자가 쓰여 있어 1072년에 그린 그림이란 것을 알 수 있습니다. 화가인 곽희가 직접 〈이른 봄〉이라는 그림 제목을 밝혀둔 것이죠. 이 그림 이전에는 화가가 직접 제목을 짓는 경우가 거의 없었습니다. 그때까지는 보는 사람이 그림의 특징을 인식해 부르는 게 제목이 되었습니다.

오른쪽 위의 글자는 나중에 이 그림을 소장하게 되는 청나라 황제 건륭제乾隆帝, 1711~1799가 쓴 시구입니다. "버들잎 복숭아꽃 흩날리는 것을 밟지 마라. 일찍이 봄 산을 보니 공기가 안개 같구나"라는 내용이지만, 이 그림이 그려진 시기를 오해한 듯합니다. 곽희가 남긴 글자에서 "이른 봄"이란 초봄이 아닙니다. 아직 꽃이 피고

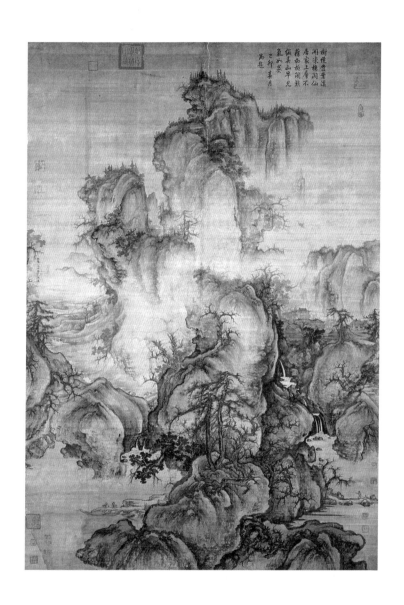

4-7

〈이른 봄(조춘도)〉

곽희, 1072년

아지랑이가 올라오는 그런 계절이 아니라는 뜻입니다. 그림 속 나무를 보면 아직 나뭇가지의 잎도 나지 않았고, 꽃도 피지 않았습니다. 간신히 얼음이 녹아 폭포가 떨어지기는 하지만, 여전히 한겨울 풍경이나 다를 바 없는 아주 이른 봄입니다. 물이 흐르면서 공기에는 습기가 더해지고 어렴풋이 안개가 올라올 뿐입니다.

곽희의 **4-7** 〈이른 봄〉은 범관의 **4-6** 〈산과 골짜기를 여행함〉처럼 가장 높은 봉우리가 중앙을 차지하고 있으며 상단과 중단, 하단의 근경으로 구성되어 있습니다. 곽희는 산수화에서 고원·심원·평원의 삼원법이 있다고 가장 먼저 이야기한 사람입니다. 참고로 《임천고치林泉高致》◆라는 책에는 산수화에 대한 곽희의 여러 견해와 이론이 담겨 있습니다. 곽희의 아들인 곽사가 엮은 것으로, 처음으로 산수화에 대한 이론을 문자로 규정한 것이죠.

◆ **임천고치** '자연의 높은 정취'란 뜻으로, 곽희가 산수화에 대해 생각한 것을 그의 아들 곽사가 정리한 책입니다. 무엇을 어떻게 그려야 하는지와 같은 최초의 산수화 이론을 담고 있습니다. 여기에서 곽희는 삼원법 같은 기술을 비롯해 "시는 형태가 없는 그림이고, 그림은 형태가 있는 시다" 등의 예술 철학을 이야기합니다. 당시 산수화에 대한 종합 이론서라 할 수 있습니다.

4-7 〈이른 봄〉에서 위에 있는 가장 높은 봉우리를 그린 방법이 바로 '고원'으로, 아래에서 위를 바라보는 모습입니다. 우뚝 솟은 산봉우리를 이 방법으로 묘사하면 높고 밝은 모습을 강조할 수 있습니다. '심원'은 조금 높은 위치에서 낮은 산을 바라본 것입니다. 안개를 경계로 한 중하단의 풍경이 바로 이 방법입니다. 심원으로 그리면 무겁고 어두우며 겹겹이 쌓인 모습이 됩니다. 중단 왼쪽 귀퉁이에는 너른 평지가 나타나고, 그 뒤로는 먼 곳에 있는 산이 활짝 트여 아득하게 뻗어 나갑니다. 그곳의 풍광을 그린 방

법이 '평원'입니다.

　　곽희는 이렇게 산수화의 여러 시점과 여러 경치를 조화시켜 이상적인 풍경을 만들고, 그 안에서 즐기며 머물고자 했습니다. 그림 아래의 오른쪽과 왼쪽의 작게 보이는 사람들은 그렇게 대자연에서 머물며 생활하고 있는 것이죠. 말하자면 관념 속에서 재구성한 산수화입니다.

　　곽희는 이상적인 회화의 세계를 만들고자 항상 새로운 형상을 탐구했기에 바위 질감을 나타낼 때도 '구름이 말려 올라가는 것'과 같은 방법을 고안해 냈습니다. 이를 운두준雲頭皴이란 이름으로 부릅니다. 다만 산에 있는 나무들은 이성의 **4-5** 〈겨울의 숲(작은 그림)〉을 그대로 옮겨 왔으니 집게발 모양의 나뭇가지도 그대로입니다.

구도의 변화,
산을 한쪽으로

송나라가 북쪽의 금나라에 무너지고 남쪽으로 내려갔을 때의 일입니다. 이때부터 화원의 산수화도 분위기가 바뀌는데, 가장 큰 원인은 새로운 풍경을 보게 되었다는 점이죠. 남쪽은 큰 강과 호수가 많고, 기후는 따뜻하고, 산도 그리 가파르지 않습니다. 다른 경치 속에 있으니 당연히 그림도 달라집니다. 북쪽에서 우뚝 솟아 있었던 웅장한 산은 남쪽의 그림에서 더 이상 보이지 않습니다. 남쪽의 산들은 부드러운 곡선 모양인데다가 강과 호수는 화면에 안정감을 줍니다. 또한 풍부한 물이 있어 그림에서는 고기잡이 어부와 강을 건너는 배가 더 많이 나오고, 뽀얀 물안개도 더 자주 보입니다. 언제나 화면의 중앙을 독차지하던 산들은 어느새 한쪽 옆으로 밀려났습니다. 북송에서 남송으로 바뀌면서 화조화의 구도가 변화했듯이, 산수화에서도 같은 변화가 일어납니다.

4-8은 소조蕭照, 1131~1162라는 화가의 작품입니다. 〈산허리 누각에서 바라봄〉이란 제목으로, 산봉우리는 정확히 그림의 왼쪽 절반으로 밀어 넣었고, 그림 오른쪽에서는 평원법을 사용해 시원하게 트인 강 위의 경치를 보여 주고 있습니다. 멀리 있는 산들은 물안개에 가려져 희미하게 윤곽만 보일 뿐입니다. 이 그림은 앞서 본 범관, 곽희의 그림과는 확연하게 다른 분위기를 띱니다. 산을 한쪽으로 배치하자 다른 쪽에 새로운 풍경을 그려 넣을 수 있고, 서로 반대되는 풍광이 조화를 이루게도 할 수 있습니다. 중요한 것을 꼭 중앙에 배치하지 않아도 보는 이를 집중시킬 수 있다는 점

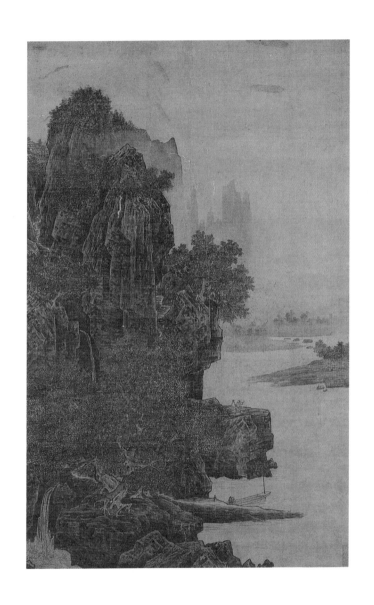

4-8
〈산허리 누각에서 바라봄〉
소조, 12세기 중반

을 보여 줍니다. 소조가 산의 바위에 질감을 불어넣은 방법은 앞에서 이야기했던 부벽준, 도끼로 나무를 쪼깨는 듯한 모양의 준법입니다.

4-8을 그린 소조는 송나라의 수도가 무너지고, 관리와 백성들이 남쪽으로 피난 가던 혼란기에 산적 노릇을 합니다. 그러던 그 앞에 송나라 화원에서 가장 높은 벼슬을 하던 이당李唐, 1066~1150이 지나갑니다. 이당이 화원에서 높은 벼슬을 하던 화가임을 알게 된 소조는, 도적질을 버리고 이당을 따라 항저우로 가서 그의 제자가 됩니다. 이당은 북쪽의 산수와 남쪽의 산수를 모두 그렸지만, 그의 제자는 남쪽의 산수를 그리는 솜씨 있는 제자가 됩니다. 도적의 몸에 예술가의 영혼이 숨어 있었던 셈입니다.

주제를 강조하게 된 여백

남송 시대에 그림의 구도가 바뀌면서 자연의 작은 부분에 집중하는 경향은 중심이 한쪽으로 이동하는 것에 그치지 않습니다. 산수화를 비롯한 회화의 구도[*]는 자세하고 꼼꼼하게 작은 부분에 더욱 집중하게 됩니다. 주 대상을 화폭의 반쪽에 밀어 넣었던 구도를 넘어서 아예 구석으로 치우치는 것이죠.

이 때문에 산수화에서는 자연의 한 부분만을 강조하게 되고, 여백이 차지하는 자리가 커지며 그 기능도 달라집니다. 예전의 여백이 일종의 건너뛰기였다면, 이제는 주제를 더욱 강조하는 역할을 하게 됩니다.

회화의 구도 제한된 화면에 그리고자 하는 대상을 어떤 크기로 어디에 배치하느냐 하는 방법을 뜻합니다. 구도에 따라 보는 사람의 느낌이 완전히 달라집니다. 구도라는 단어는 서양어의 번역어로, 동양에서는 원래 구도 대신 포치(布置)라는 용어를 사용했습니다.

4-9는 남송 화원의 뛰어난 화가였던 마원[馬遠, 1140~1225]의 〈눈 덮인 물가의 백로 한 쌍〉입니다. 개울가에 눈이 내리고, 산도 나뭇가지도 하얗게 눈으로 덮였습니다. 흰빛 가득한 세상에서 또 다른 하얀색의 백로 한 쌍이 노닐고 있습니다. 마음이 시리고 시가 저절로 떠오를 것 같은 경치입니다. 이렇게 정감 있는 풍경이 된 데는 한쪽으로 치우친 작품의 구도가 한몫합니다. 아마도 그림에 전체 경치를 담았다면 이렇게 깊은 정서를 자아내기는 힘들었을 것입니다.

그림의 구도 말고 다른 점에서도 산수화가 전환기를 맞았다는 증거가 나타납니다. **4-8** 〈산허리 누각에서 바라봄〉을 다시 보겠습니다. 그림 오른쪽의 강과 먼 산을 그릴 때 먹을 쓰는 방법이 다양해졌습니다. 짙은 먹과 옅은 먹, 화면에 물기를 먼저 칠해 나

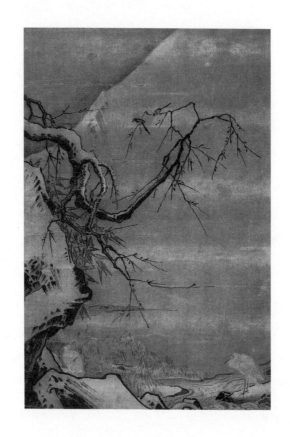

4-9
⟨눈 덮인 물가의 백로 한 쌍⟩
마원, 13세기 초

중의 그린 먹이 번지게 하는 방법 등 기교가 풍부해지는 것입니다. 물론 그림 속 산은 진한 먹으로 선과 준법만을 사용해 그렸습니다. 그렇지만 오른쪽 강의 풍경은 다른 방법을 택했습니다.

　　4-9 〈눈 덮인 물가의 백로 한 쌍〉은 그보다 더 나아갔습니다. 화면 귀퉁이의 바위와 나무는 예전대로 진한 선을 써서 그렸습니다. 그러나 물가와 눈 덮인 산은 연한 먹으로 모호하게 그립니다. **4-8** 〈산허리 누각에서 바라봄〉과는 달리 여기는 이렇게 처리한 부분이 화면에서 가장 많은 자리를 차지합니다. 이로써 이후부터의 산수화는 점차 먹을 많이 사용하리란 사실을 짐작할 수 있습니다. 선 중심에서 먹 중심으로 옮겨 가는 것은 동양화의 보편적인 경향이지만, 특히 산수화가 가장 앞장섰습니다.

　　또 다른 변화가 있습니다. 바위의 질감을 나타내는 방법인 부벽준에서도 **4-9**는 이 시기가 전환기임을 보여 줍니다. 북송은 부벽준의 시대였습니다. 부벽준이라는 방법이 북쪽의 날카롭고 높은 산을 표현하기에 적합했기 때문입니다. 그런데 **4-9** 이전이 세로로 길쭉하고 얇은 부벽준이었다면, **4-9**부터는 점점 커지는 단계에 있습니다. 곧 대大부벽준으로 이행하는 과정인 셈이죠. 특히 질감을 나타내는 방법은 유행에 민감합니다. 따라서 같은 시대에 남다른 방법을 쓰기 쉽지 않습니다. 다른 방법을 쓰면 어색하게 느껴지기 때문입니다. 그러니 웬만한 대가가 아니라면 쉽사리 자신의 독창적 방법을 운영하기 힘듭니다. 보통은 부벽준을 바위에 온통 겹치게 그리기 때문에 구분하기 어려운데, 이 그림에서는 절제해서 사용하고 있어서 준법의 모양을 익히기에 좋습니다.

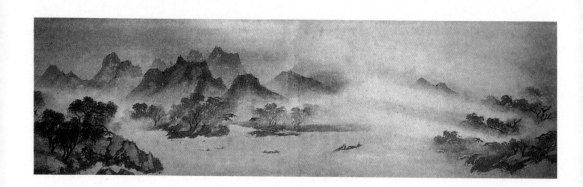

4-10
〈소상 어촌의 안개〉
목계, 13세기 중반

문학과 더 가까이, 예술의 경지로

또 하나 송나라 화원에서 나타난 산수화의 특징은 그림과 문학이 점차 가까워졌다는 점입니다. 황제가 문학적인 소양을 지니고 있었기에 화원의 화가들도 문학적 교양이 있어야 했습니다. 화원에 뽑히기 위해서는 꽤 높은 수준의 시험을 통과해야 했습니다. 이렇게 해서 황제가 제시하는 시의 정서를 그림으로 옮기는 일이 자주 생겼습니다. 이런 일을 반복하다 보면 결국은 화가도 시를 짓는 마음으로 그림을 그리고, 그림을 보고 시를 지을 수도 있게 됩니다. 이렇게 송나라 시대 내내 진행된 그림과 문학의 관계는 점점 가까워졌습니다. 게다가 그다음 시대의 정치적인 상황으로 그림이 더욱 문학적인 성향을 지니게 되었습니다.

먹을 쓰는 방법이 새로워졌다는 점과 가까워진 문학적 정서를 동시에 보여 주는 남송 말의 작품이 있습니다. **4-10** 목계牧谿, 1225~1265의 그림을 보도록 하죠. 강과 산이 안개와 어우러져 시가 저절로 떠오릅니다. 진한 먹으로 산이 드러나는 듯하나, 강가에서는 점점 사라지는 엷은 먹으로 안개를 만들어 냅니다. 멀리 산은 있는 듯 없는 듯, 자욱한 안개와 섞여 있습니다. 이 그림은 앞에서 본 동원의 **4-4**와 같은 소상의 경치를 그린 그림의 일부분입니다. 이 부분만 따로 제목을 붙이자면 〈소상 어촌의 안개〉라 할 수 있을 것입니다. 화면의 밝은 쪽이 해가 지는 쪽이고, 강에는 고기잡이 배가 여럿 떠 있습니다.

이 그림을 그린 목계는 승려입니다. 항저우 근처의 시후라는

145

경치 좋은 호숫가에 육통사라는 절을 짓고 머물며 많은 그림을 그
렸습니다. 비록 화원의 화가는 아니지만 목계는 당시 그림 애호가
들에게 높은 평가를 받았습니다. 남송 화원의 양해梁楷, 1150~1210? 같
은 화가와 화풍이 비슷하다고 평가합니다. 목계와 양해 모두 먹을
자유자재로 쓸 줄 아는 화가였으며, 그림 그 자체가 시라 해도 좋
을 만큼 풍부한 문학적 감수성을 지닌 이들이었습니다.

산수화는 송나라를 지나며 자신만의 장르를 확립해, 여러 화
풍을 이루며 발전해 갔습니다. 단순한 장식에서 시작한 그림이 서
정을 품은 풍경화가 되고, 거기에 기교와 구도의 변화, 먹의 색깔
을 변주하는 놀라운 경지까지 발전했습니다. 그렇게 산수화는 근
대 회화가 시작되기까지 동양 회화의 가장 중요한 장르라는 위치
를 내려놓지 않았습니다.

기록으로만 존재하는 고려의 산수화

이제 중국의 그림이 아닌 한국의 그림을 논해야 할 차례입니다. 그러려면 같은 시대의 산수화를 이야기해야 하는데, 그럴 방법이 없습니다. 왜냐하면 송나라와 같은 시대인 고려의 산수화가 전혀 남아 있지 않기 때문입니다. 고려에 산수화가 없었을 리는 없습니다. 고려에도 도화원이 있었고, 도화원의 화가가 인물화만 그리지는 않았을 테니까요. 송나라와 고려 사이에 거란이 있어 직접적인 교류가 쉽지는 않았지만, 송나라와의 왕래가 전혀 없던 것도 아닙니다. 더군다나 거란이 세운 요나라의 산수도 송나라 못지않게 수준이 높았으니, 고려에 산수화가 없었다는 것은 있을 수 없는 일입니다.

그렇지만 남아 있는 작품이 없으니 무어라고 이야기할 수 없습니다. 다만 고려의 도화원에 이영?~?이라는 대단한 화가가 있었다고 합니다. 그는 일찍이 송나라 황제 휘종徽宗, 1082~1135의 요청으로 〈예성강〉을 그렸는데, 휘종이 이 그림을 칭찬하며 송나라 화원의 화가들을 가르치게 했다는 기록이 있습니다. 그리고 또 〈천수사 남쪽 문〉이라는 그림을 그렸다고 합니다. 이에 따르면 이영은 아주 대단한 화가였고, 실제 경치를 잘 그렸던 게 틀림없습니다. 이영의 아들도 뛰어난 화가였다고 합니다. 분명 빼어난 작품이었을 텐데 지금은 볼 수 없어 안타깝습니다. 그래도 조선 시대로 넘어가면 꽤 많은 그림이 남아 있으니, 이는 다음 장에서 확인해 보겠습니다.

산수화의 시점과 표현법

산수화에는 우뚝 솟은 산과 길게 흐르는 강의 풍광을 표현하는 다양한 시점이 있습니다. 또한 거친 바위와 가는 풀을 표현할 때 쓰는 독특한 기법도 있습니다. 이런 요소들이 모여 산수화가 이루어집니다.

산수화의 세 가지 시점

시점이란 풍경을 바라보는 눈의 위치를 말합니다. 산수화에서는 그림 그리는 사람의 눈의 위치가 중요합니다. 위치에 따라 보이는 풍경이 달라지기 때문입니다. 산수화의 양식을 통일했다고 평가받는 북송의 뛰어난 화가 곽희는 일찍이 산수화의 세 가지 시점을 이야기했습니다.

고원법高遠法 – 산 아래에서 높은 산을 올려다보는 시점입니다. 아래에서 위를 보기 때문에 웅장한 산을 묘사하기에 좋은 방법입니다. **4-6** 〈산과 골짜기를 여행함〉에서 높은 산을 나타낸 시점이 대표적인 고원의 시점입니다.

심원법深遠法 – 산의 앞쪽에서 뒤쪽을 굽어보는 시점을 뜻합니다. 깊은 골짜기를 지닌 산을 묘사할 때 좋은 방법입니다. 뒤에 나올 **5-4** 〈푸른 변산에 은거하다〉를 보면 산 뒤쪽에 마을이 보이기도 하는데, 이것이 심원의 시점입니다.

평원법平遠法 – 가까운 곳에서 먼 산을 바라보는 시점을 말합니다. 넓게 펼쳐져 있는 경치를 묘사하기에 적합합니다. **5-3** 〈강가에서 산을 바라봄〉이 보여 주는 경치가 바로 평원법의 전형입니다.

그렇지만 산수화에서는 꼭 하나의 시점만으로 그림을 완성하지 않습니다. 화가가 마음속에 품고 있는 이상적인 경치를 그리는 것이 산수화의 목적이기 때문입니다. 따라서 일반적으로 두세 시점을 같이 사용해서 그림을 그립니다. 그러니 우리가 4장에서 살펴보았듯이 어떤 부분은 심원법으로, 다른 부분은 고원법으로, 또 다른 부분은 평원법으로 그린 작품이 많습니다.

준법과 태점

준법皴法 – 준법은 산수화에서 산이
나 바위를 묘사할 때 입체감이나 명암,
또는 질감을 나타내기 위해 일정한 붓
질을 반복하는 방법을 말합니다. 붓질
의 모양이 도끼로 잘라낸 단면 같다 해
서 부벽준, 마치 베를 풀어 놓은 것 같다
해서 피마준, 소의 털과 같다 해서 우모

산수화 속 부벽준

준, 빗방울 모양 같다 해서 우점준 등 여러 가지가 있습니다. 대개 시
대와 화가에 따라 준법의 종류도 다르기에 산수화의 시대를 구분할
때나 작가를 찾을 때 기초 자료로 쓰입니다.

태점苔點 – 태점은 산수화에서 바위
나 흙, 작은 나무나 이끼를 묘사할 때 작
은 점 여럿을 찍는 일을 말합니다. 태점
은 준법보다 늦은 시기에 쓰기 시작했
고 보편적이지도 않았기에 시대와 작가
를 가늠하는 기준으로 유용합니다. 명

산수화 속 태점

나라의 문인화가 심주는 태점을 무척 즐겨 사용했습니다. 그가 그린 **5-5** 〈밤에 홀로 앉아서〉도 태점으로 나무와 풀을 묘사했는데, 심주는 몸과 기분이 가장 좋은 시점에 태점 작업을 하며 그림을 마무리했다고 합니다.

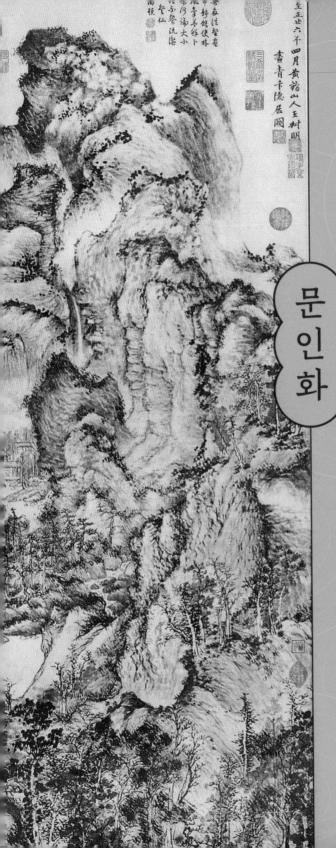

5

문
인
화

영혼이 그린 그림

점과 선은 정신이다

송나라가 멸망한 뒤 예술에 관심이 없는 몽골인이 세운 원나라는 회화의 중심이었던 화원을 없앱니다. 이때 사라질 위기의 산수화를 이어받은 이들은 벼슬할 길이 막힌 문인이었습니다. 문인이 그린 산수화에는 글과 시 같은 요소가 들어갑니다. 생생한 경치 묘사에 능숙하지 못했던 문인들은 장기인 서예 필선을 그림에 불어넣습니다.

명나라에 이르러서 화원이 다시 세워졌지만 산수화는 여전히 문인 중심이었습니다. 다만 이때의 문인화가는 화원 화가만큼의 그림을 그릴 수 있는 실력이 있다는 점이 다릅니다. 그들은 전해 오는 문인화를 새로이 하고, 여기에다 실제 경치를 생생하게 그리며 산수화를 새롭게 합니다. 이 시기를 지나며 청나라에 이르면 문인들의 산수화가 고루하고 답답해집니다. 옛것을 지키고 반복하며, 새로운 것을 피하는 성향이 강해집니다.

우리나라 고려의 산수화는 남아 있는 작품이 거의 없어서 잘 알 수 없습니다. 귀족들은 서로의 눈치를 보느라 그림 그리기를 즐긴 것 같지 않습니다. 조선에 그림 그리기를 좋아하는 문인이 없던 것은 아니지만, 이를 밖으로 드러내기를 꺼렸습니다. 그러다 임진왜란을 겪고 난 뒤에 문인 산수화가 변화하기 시작합니다. 화보에서 벗어나 조선의 실제 경치를 그리며, 기법에서도 중국의 영향을 완전하게 벗어납니다.

사라진
직업 화가들

당나라 말에서 오대십국을 거쳐 송나라에 이르기까지 약 500년 동안 산수화는 동양화의 새로운 장르로 꾸준히 발돋움해 최고의 자리에 올랐습니다. 산수화는 자연의 아름다움을 재발견한 장르이자 정치에서 소외된 문인들의 피난처이기도 했습니다. 화면의 구도와 기법부터 이론에 이르기까지 그야말로 눈부신 발전을 이룩해 내었죠. 특히 완전히 물오른 송나라 시절의 산수화는 단숨에 예술의 최고봉을 차지했습니다.

그렇지만 예술에서 특정 장르가 정점에 있는 시간은 그리 길지 않습니다. 게다가 절정에 오른 예술 장르라도 외부 요인 때문에 급격히 무너져 내릴 수 있습니다. 송나라가 처한 역사적 상황이 그랬습니다. 송나라 이전의 당나라는 외부로부터 나라를 지키기 위해 키운 군사력 때문에 도리어 망합니다. 이 모습을 본 송나라의 황제는 무력 대신 글과 예술로 나라를 다스렸지만, 대신 외부의 적을 막지 못해 멸망합니다.

물론 당시 세계에서 기술적·문화적으로 가장 앞서 있던 송나라가 쉽게 점령당하지는 않았습니다. 몽골인은 50여 년 동안 전쟁한 끝에 비로소 송나라를 멸망시킬 수 있었습니다. 몽골인이 세운 원나라가 서로 다른 여러 민족을 통치한 방법은, 쉽게 항복한 나라는 우대하고 끝까지 버티고 싸운 나라는 박대하는 것이었습니다. 따라서 마지막까지 저항했던 송나라 사람들은 몽골의 지배 아래 있는 여러 민족 가운데 가장 천대받는 사람들이 되었습니다.

원나라의 지배 계층은 몽골 사람이었고, 중간 관리는 대부분

색목인色目人■이었습니다. 송나라의 관료로 일했던 사대부들은 할 수 있는 일이 아무것도 없었습니다. 논과 밭은 있으니 당장의 생계 걱정은 하지 않아도 되지만, 사회를 변혁시킬 꿈도 꿀 수 없고 정치에 참여할 방법도 없어졌습니다. 그저 아침에 일어나 글을 읽고, 온종일 하는 일 없이 세월을 보낼 뿐이었습니다. 그래서 그들이 찾은 돌파구는 교육과 그림 같은 여가 활동이었습니다.

색목인 | 원나라 때에 외국인을 부르던 말로, 이들은 주로 아랍인, 터키인, 이란인이었습니다. 눈동자가 까맣지 않고 색이 있다 하여 색목인이라 불렀으며, 이들은 몽골인의 손발 역할을 하며 중국인을 지배했습니다.

■ 역사 상식

우선 아이들을 모아 글을 가르치고 책을 읽혔습니다. 과거를 볼 필요가 없으니 이들이 가르치는 과목도 자유로웠습니다. 심지어 검술까지 가르쳤다고 합니다. 직접 돈을 모아 사립학교를 만든 것이고, 다행히 몽골인들은 자신들과 상관없는 일에는 그다지 신경을 쓰지 않았습니다.

그다음으로 개인적인 취미 활동을 했습니다. 이를테면 시를 짓거나, 그림을 그리거나, 음악을 했지요. 종교심을 키우는 일도 이에 포함됩니다. 그중 가장 손쉬운 것이 시와 그림이었을 것입니다. 붓으로 무언가를 쓰는 것은 문인들의 일상이었으니까요.

원나라가 들어선 뒤 화원은 없어졌습니다. 몽골인은 자신들에게 실질적인 도움이 되지 않는 관청은 모두 없앴습니다. 화려한 문화와 예술은 그들의 관심사가 아니었습니다. 그러니 구태여 그림을 그리는 화원을 설치해 국가와 황실의 재정을 낭비할 생각은 없었습니다. 실용적인 목적으로 필요한 초상화를 그릴 정도의 화

가만 있으면 그만입니다. 따라서 송나라 화원에 있던 화가들도 뿔뿔이 흩어져 새로운 생업을 찾아야 했습니다. 이제 그림을 그리는 사람은 문인들밖에 없었습니다. 그리고 그 문인들이 그리는 그림은 대나무나 난, 아니면 산수화였습니다.

시가 먼저, 그림은 거드는 것

5-1은 원나라 초기의 화가 오진吳鎭, 1280~1354이 그린 〈초가 정자에서 시를 짓다〉입니다. 오진은 송나라가 사라진 이듬해에 태어났으니, 원나라 세상에서 태어나고 죽은 온전한 원나라 시대 사람입니다. 그래서일까요? 이 그림을 보면 송나라 산수화에서 보이는 치열한 짜임새도 없고, 먹의 짙고 연함도 평범하며, 풍경 자체가 일상적입니다. 그림을 직업으로 삼은 사람의 그림이 아니란 것을 금세 눈치챌 수 있습니다. 그래도 소박하고 푸근한 정감을 느낄 수 있습니다.

5-1을 찬찬히 볼까요? 숲 가운데에는 초가 정자가 있고, 여기에 시회(시를 짓거나 감상하기 위한 모임)를 하려 지팡이를 짚은 문인들이 모이고 있습니다. 정자는 넓고 큽니다. 아마 여기서 시를 짓고 거문고 같은 악기를 연주하며 즐길 것입니다. 정자 오른쪽에 보이는 큰 돌은 송나라 시절에 유행하던 것입니다. 그때는 괴상한 돌을 세워 놓고 감상하는 것이 유행이었습니다.

아마도 숲에서는 시원한 바람이 불어오겠지요. 모인 사람들은 시를 짓고 이야기를 나누다 한숨짓기도 할 것입니다. 그림만

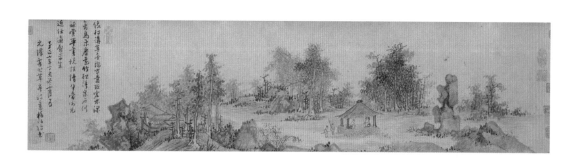

5-1

〈초가 정자에서 시를 짓다〉

오진, 1347년

보아도 한가롭기 짝이 없지만, 실제 이때의 문인들은 할 일이 없었습니다. 그래서 그들은 은일, 즉 난세를 만나 '숨어 즐기며 살아간다'고 말했고 그렇게 생활했습니다. 이 그림을 그린 오진에게는 시를 짓고 그림을 그리는 일이 바로 은일을 실천하는 방안입니다. 사람은 아무런 할 일이 없어도 무언가를 목표로 삼고 살아가게 마련이고, 그림도 목표의 하나였습니다.

원나라 시대에 그린 이 그림이 송나라 때의 그림과 무엇보다도 다른 점은 오진이 직접 적어 넣은 시와 글입니다. 송나라 화원에서는 화가가 작품에 자신의 이름과 그림의 제목까지는 적어 넣었어도, 이렇게 긴 글을 써넣지는 않았습니다. 그러나 문인에게 본업은 시이고, 그림은 부수적인 것입니다. 그러니 그림은 시를 더 잘 표현하기 위해서 필요했던 것이지요. 송나라 화원의 화가들도 문학적 교양이 상당했지만, 이처럼 능숙하게 상황에 맞는 시를 지어 넣을 능력은 부족했을 것입니다. 화원의 화가들과 달리 문인들에게는 시가 먼저이고, 그림은 이를 보충하는 용도인지도 모릅니다.

**정으로
주고받는 그림**

5-1 〈초가 정자에서 시를 짓다〉에서 볼 수 있는 또 다른 특징은, 시 외에 다른 이야기도 적혀 있다는 점입니다. 언제 그림을 그렸고, 왜 그렸는지 밝힌 것입니다. 이 그림은 "1347년 겨울인 음력 10월에 친구 원택에게 주려고 그렸다"고 밝히고 있습니다. 원택이 누군지는 모르지만, 그림 속 초가 정자에 모인 네 사람 가운데 하나라고 추측할 수 있습니다. 그 가운데는 화가인 오진도 있을 것입니다. 송나라 때의 그림이 황제를 위한 그림이었다면, 원나라 시대의 그림은 친구들과 정으로 주고받는 것이 되었습니다. 이제 그림을 지니고 함께 감상하는 사람은 친구가 되었습니다. 물론 여전히 그림이 거래되는 물건은 아니었습니다.

오진은 본래부터 유명한 화가는 아니었습니다. 원나라 때의 문인들은 사회 활동을 거의 하지 않았기 때문에 기록을 남긴 사람이 드뭅니다. 개인이 문집을 펴내려면 돈이 들 텐데, 땅이 있어 굶지는 않았지만 무거운 세금 때문에 형편이 넉넉하지도 않았습니다. 오진의 사정도 비슷했습니다. 그림 구경을 위한 여행을 하고 싶었지만 중년을 넘어서야 그렇게 원하던 여행을 했습니다. 나중에 오진의 그림을 발굴해 평가한 사람은 그다음 왕조인 명나라의 문인화가 심주沈周, 1427~1509■였습니다. 자신이 살던 곳 인근의 자싱 지방을 여행하며 문인화가 오진에 대한 이야기

■ 역사 상식
심주　심주는 명나라 중기의 문인화가로 평생 과거를 보지 않고 글과 그림을 벗 삼아 지냈습니다. 쑤저우를 중심으로 한 화파인 오파는 그로부터 시작했습니다. 심주는 여러 장르의 그림을 그렸고, 여행을 다니며 실제 경치를 보고 산수화를 그렸습니다.

를 듣게 된 것이죠. 심주가 남아 있는 그림과 시문을 보고 평가해 준 덕분에 오진은 사후에 재발견될 수 있었습니다. **5-1**을 보면 심주가 이 그림을 칭송한 글이 종이를 덧대어 쓰여 있습니다. 물론 심주 이후에도 많은 사람이 덧대어 글을 붙여 놓았습니다. 이렇게 그림에 자꾸 글을 더해 가는 것은 문인들이 그림에 손을 댄 다음에 생긴 문화입니다.

기교를 뺀 추상적인 예술로

오진보다 조금 이른 시기에 활동한 이의 그림을 보겠습니다. 조맹부趙孟頫, 1254~1322는 오진이 태어났을 무렵에는 이미 학식과 재주를 갖춘 청년이었습니다. 그는 송나라 황실의 일원이었기에, 나라를 잃은 슬픔이 있었습니다. 그런데 원나라 황제가 집권한 뒤 얼마 지나지 않아 송나라 유민들을 달래려고 일부 송나라 문인을 특별히 관료로 채용합니다. 조맹부의 이름도 이 명단에 포함되었습니다. 당시 고위 관료는 몽골인, 중간 관리는 대부분 색목인이었으며, 송나라의 남겨진 백성들은 관료 꿈도 꾸지 못할 때입니다. 조맹부는 나라 잃은 슬픔에 처음에는 이 제안을 거절하려 했지만, 추천한 사람이 그의 스승이기에 난감해했습니다. 송나라 황실의 일원으로서 원나라 관직을 지낸다는 결정은 욕 먹을 일이었지만 생계의 곤궁함도 있고, 또 자신이 관료로 지내면서 자신의 동포들에게 무슨 공헌을 할 수 있을까 기대하며 관료 제안을 수락했다고 합니다.

그러나 기대와는 달리 특별히 채용된 관료는 중요한 역할을 할 수 없었고, 그저 힘 없는 직무를 떠도는 신세였습니다. 그래도 조맹부 자신은 송나라 유민들 가운데 가장 힘이 있는 사람이었죠. 그의 글씨는 훌륭하기로 이름이 높아 '조맹부체' 또는 '송설체松雪體'라 따로 부를 정도였습니다. 그는 독자적인 서체◆를 인정받았고, 시문과 그림에서도 꽤 이름을 날렸습니다. 그는 이렇게 재주와 능력이 뛰어났지만 언제나 적들에게 협력했다는 비난을 한 몸에 받는 신세였습니다.

> **서체** 서예에서 개인의 독특한 특징이 살아 있는 글씨체를 뜻합니다. 옛사람들은 글씨체와 개인의 성품을 연관시키기도 했습니다. 물론 현대에도 서체란 글씨를 써놓은 고유의 양식을 이릅니다.

5-2 〈작산과 화주부산의 가을 풍경〉을 보면 왼쪽과 오른쪽에 보이는 산이 각각 다릅니다. 왼쪽의 둥근 산은 작산이고 오른쪽의 뾰족한 산은 화부주산입니다. 이 두 산은 산둥성 지난에 있는 산입니다. 조맹부의 친구인 주밀周密, 1232~1308?이 청해서 그렸다고 합니다. 주밀의 부모님은 지난 사람인데, 주밀 자신은 강남에서 태어나 자랐기에 부모의 고향을 가본 적이 없었습니다. 그래서 지난에서 관리를 지낸 적이 있는 조맹부에게 그곳 경치를 그려 달라고 한 것입니다. 그림이 친구 사이에서 정서를 나누는 역할을 한 것이죠.

5-2에는 그동안 이 그림을 거쳐 간 소장가와 감상자의 글과 도장이 가득합니다. 물론 그림을 그린 조맹부 자신도 글을 썼습니다. 조맹부가 쓴 글씨를 찾는 법은 간단합니다. 서예의 대가이기 때문입니다. 가장 잘 쓴 글씨, 즉 오른쪽에서 네 번째가 바로 그가 쓴 글입니다. 그는 이 그림을 그리게 된 계기를 글로 남겼습니다.

◆ 동양화 사전

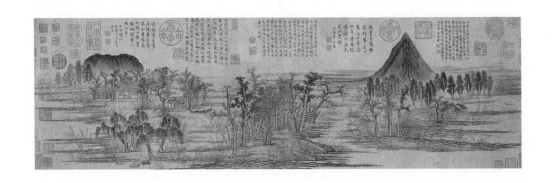

5-2

〈작산과 화주부산의 가을 풍경〉

조맹부, 1295년

이 글들 가운데 건륭제가 남긴 글도 있습니다. 지난의 성루에 가서 이 그림과 대조해 보고, 그림이 틀렸다고, 만일 이곳에 전투가 있었다면 조맹부는 어떡했을 것이냐는 근심 어린 내용입니다. 서양화에서는 있을 수 없는 일이겠지만, 동양화에서는 유명한 사람들이 제문을 이어 가며 그림의 가치를 드높이기도 합니다.

　　5-2에서는 멋진 기교를 부린 선과 구도가 느껴지지 않습니다. 그러니까 송나라의 그림과는 다른 펑퍼짐한 모양입니다. 전혀 기교가 없습니다. 조맹부는 옛 시대의 소탈한 그림을 본받아 그린 것입니다. 사실 남송 화원의 그림은 황제를 위한 그림이어서 조맹부도 이를 보기 쉽지 않았을 것입니다. 아마 보았다 하더라도 따라 그릴 수 있는 기량도 되지 않았을 것입니다. 그러나 그는 산과 바위와 나무를 그리는 선이 서예 글씨의 선처럼 추상적인 예술이 되어야 한다고 생각했습니다. 조맹부의 이 그림에는 훗날 탄생하는 문인화의 요소가 다 들어 있는 셈입니다.

사색하듯 오래, 절제해 그린다

원나라는 그리 길게 가지 못합니다. 남송이 멸망한 지 채 100년도 되지 않아 멸망의 길을 걸어갑니다. 그러나 이때 문인화가 완성됩니다. 왕몽王蒙, 1322~1385은 조맹부의 외손자로, 그의 시기에 이르면 벌써 원나라가 끝납니다. **5-3**의 맑고 깨끗한 그림을 그린 예찬倪瓚, 1301~1374 역시 왕몽과 같은 때에 활동한 원나라 말기의 화가입니다.

비록 절망의 시대였지만 예찬은 고고하게 일생을 살아간 문인이었습니다. 그는 경치가 아름답고 기후도 좋은 태호太湖, 타이후호 근처에 살았다고 합니다. 게다가 재산이 많아서 집에 큰 누각(사방을 바라볼 수 있도록 높이 지은 집)을 짓고, 좋아하는 서화와 골동품을 사들였습니다. 당시 얼마나 대단한 감식안을 지녔는지 왕유王維, 699?~761?, 형호荊浩, 850?~911?, 동원董源, ?~962?, 이성李成, 919~967 등의 작품을 모았다고 합니다. 예찬은 인품이 곧고 마음 씀씀이도 넓어서 주위의 존경을 받으며 지냈습니다. 그러나 그의 나이 쉰 무렵에 원나라가 쇠락하여 세상이 어지러워질 것을 예상하고, 가산을 정리해 가까운 이들에게 나누어 주고 홀연히 유람하다 고향에 돌아와 삶을 마쳤습니다.

5-3 〈강가에서 산을 바라봄〉이라는 작품은 예찬 그림의 대표적인 특징을 나타냅니다. 가장 먼저 눈에 들어오는 것은 강으로 나누어진 경치입니다. 크게 보면 강과 호수가 많은 중국 강남 지역 그림의 특색이기는 하지만, 예찬의 그림은 대다수가 이런 구도입니다. 이 그림이 투명하리만큼 맑게 보이는 것은 붓질이 가늘어

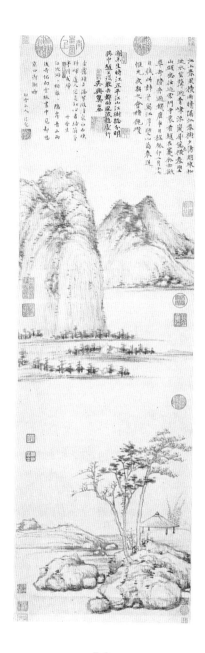

5-3
〈강가에서 산을 바라봄〉
예찬, 1363년

서 먹으로 그린 부분보다 비어 있는 부분이 더 많기 때문입니다. 또한 아주 진한 먹을 붓에 찍어 슬쩍슬쩍 조금씩 그렸습니다. 이렇게 그리는 것을 갈필渴筆◆로 그린다고 하며 또 '먹을 금처럼 아껴 쓴다'고 말합니다. 점을 하나 찍을 때도 오랜 생각 끝에 찍으며, 선 하나도 절제된 붓질로 그린다는 이야기입니다. 이렇게 하는 이유는 붓질을 통해 자신의 마음을 바라보며 스스로 즐기고자 함입니다. 그림을 통해 사색하는 과정이기도 합니다. 시를 지을 때처럼 흥이 올라 빨리 그리는 문인화도 있지만, 이런 식으로 아주 천천히 조금씩 그리기도 합니다. 심지어는 한 작품을 십여 년에 걸쳐 그리는 일도 있었습니다. 예찬은 그림에 거의 색을 칠하지 않았고, '허리띠를 꺾은 것 같다'는 뜻의 이름인 절대준折帶皴◆을 새로이 만들어 쓴 걸로 유명합니다.

◆ 동양화 사전

갈필 아주 진한 먹물을 붓에 묻혀 붓털의 올이 보일 정도로 선과 획을 긋는 것을 뜻합니다. 갈필로 글씨를 쓰거나 그림을 그리면 붓의 움직임이 드러나고, 메마르고 거친 느낌이 납니다.

절대준 절대준은 허리띠를 꺾은 모습 같다 해서 붙은 이름입니다. 절대준은 예찬이 주로 썼으며, 원나라 말기에서 명나라 초기에 강남 지역의 문인화에서 주로 쓰인 준법입니다.

꿈틀거리는 능선 속 감춰진 욕망

예찬과 함께 훗날 산수화에 커다란 영향을 끼친 화가로 왕몽을 꼽을 수 있습니다. 두 사람의 영향은 문인화라는 특별한 영역 아래서 이루어진 것입니다. 예찬이 명나라 시절에 절대적인 영향을 끼쳤다면, 왕몽은 명나라 말기와 청나라 초기에 대단한 영향을 끼쳤습니다. 우리나라 조선 후기 김정희 1786~1856와 허련1809~1892으로 대표되는 남종문인화가 큰 비중을 차지했다고 한다면, 이들은 우리나라에도 직접적인 영향을 미친 것입니다. 남종문인화*라는 이름 자체가 명나라 말기의 동기창董其昌, 1555~1636■에게서 나온 표현이고, 동기창을 가장 대단하게 여긴 화가들이었으니까요.

왕몽은 조맹부의 외손자였고, 예찬과는 친구 사이였습니다. 대단한 집안에서 태어났으며 인맥의 범위도 넓었다고 말할 수 있습니다. 왕몽의 아버지는 비록 그림을 그리지는 않았지만 대단한 서화 수집가였습니다. 그러나 그에게는 마땅히 할 일이 없었습니다. 그는 원나라의 지방 관청에서 잠깐 일하기도 했지만, 스스로 수치스럽다고 느끼고 일도 마음에 차지 않아 그만두었다고 합니다. 결국 왕몽은 번화한 도시 인근 산에 머물면서 은둔하는 척하며 세상과의 인연을 끊지 않고 살았습

◆ 동양화 사전

남종문인화 산수화를 불교 선종의 북종과 남종에 비유해 2대 화풍으로 나눈 분류 중 하나입니다. 남종에서는 주로 문인화가 그린 그림을 배열했기에 이를 합쳐 남종문인화라 부릅니다. 실제는 직업 화가는 낮추고 문인화가는 높이기 위한 분류입니다.

■ 역사 상식

동기창 명나라 말기의 관리이자 서화가입니다. 그는 문인답게 그림보다는 서예에 힘을 쏟았고, 그림은 주로 유명한 거장들의 작품을 모사했습니다. 그림의 형상보다는 문인으로서 내는 기운을 중요하게 여겼습니다. 불교 선종의 구분에 따라 그림도 남북종으로 나누고 북종에 직업화가를, 남쪽에 문인화가를 포함시키는 남북종론을 처음 드러내 문인화에 갑옷을 입혔습니다.

니다. 은둔은 마음속의 이상이었을 뿐입니다.

5-4 〈푸른 변산에 은거하다〉도 이러한 이상을 그린 작품입니다. 곽희郭熙, 1023?~1085?의 그림처럼 여러 시점이 복합적으로 나타나 있습니다. 봉우리들이 꿈틀대며 내려오는 능선과 폭포들이 있고, 산 중턱에는 자신이 은거하고 싶어 하는 마을과 연못이 있습니다. 그림은 가까운 거리에 있는 개울가의 숲으로 끝납니다. 이 그림에서 꿈틀거리는 능선은 용이 꿈틀거리는 것 같은 용맥龍脈이라 합니다. 이는 명나라 말기와 청나라 초기의 문인화가들이 이상으로 삼은 그림 만의 움직임입니다. 명나라 말의 동기창이라는 서화 이론가가 왕몽을 재발굴하면서 이 용맥을 치켜세웠기 때문입니다.

산속에 은둔한다는 점에는 문인들의 위선적인 모습이 숨어 있습니다. 자신은 도덕적이고 능력도 있어 정치를 잘할 수 있지만, 때를 잘못 만나 자연을 벗 삼아 시골에 숨어 있다는 것입니다. 명나라 때에도 정치는 늘 불안정하고. 수많은 문인이 권력에 희생되었기 때문에 여전히 은일이라는 의식이 성행했던 것입니다.

왕몽 또한 자신의 욕구를 내뿜지 못한 채로 지내다가 원나라 말에 남쪽에서 일어난 반란군에 합류했습니다. 결국 반란군의 정권 뒤집기는 성공하고 주원장朱元璋, 1328~1398이 명나라를 세웠지만, 왕몽은 본디 주원장의 편에 가담한 것이 아니라 중심에서 밀려난 것 같습니다. 원하던 밝은 세상을 만나고 관리의 꿈도 이루었지만, 결국 그는 반역죄를 뒤집어씁니다. 그래서 명나라 내내 사라진 화가가 되었다가 훗날 다시 빛을 봅니다.

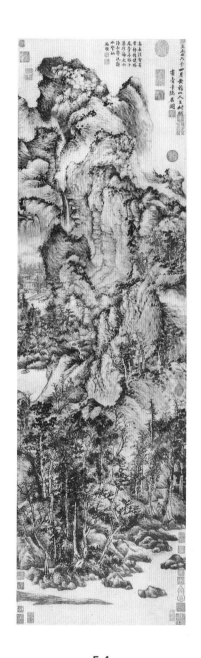

5-4
〈푸른 변산에 은거하다〉
왕몽, 1366년

마음의 눈으로
보고 그린 밤 풍경

원나라가 급격히 기울자 남쪽에서 일어난 한족들이 몽골을 몰아내고 자신들의 나라를 되찾습니다. 이렇게 건국한 명나라는 모든 것을 최대한 빨리 송나라 시절로 되돌리고자 합니다. 학문과 예술의 전통을 되찾으려 한 것입니다. 당연히 화원도 복원됩니다. 그렇지만 예전의 활기찬 화원으로 돌아가기 쉽지 않았습니다. 관리들의 지나친 간섭으로 명나라 화원의 화가들은 좀처럼 역량을 발휘할 수 없었습니다. 따라서 화가 사회에서는 문인화가의 활약이 여전했습니다.

명나라에 들어서 특별히 기억할 만한 사항은 지역을 중심으로 화파가 만들어진 것입니다. 이들은 스승과 제자이기도 하고, 친구이기도 하며, 아버지와 아들이기도 합니다. 서로의 재주와 성격을 잘 알고 있으며, 친분도 두텁고, 생각과 성향도 비슷하여 서로를 잘 이해하고 있습니다. 예를 들어 심주에게서 시작된 오파가 대표적입니다. '오파'라는 이름은 옛날 그곳에 오나라가 있었기 때문입니다. 오파의 대표적 화가 문징명文徵明, 1470~1559은 심주의 제자였고, 오파의 또 다른 우두머리 당인唐寅, 1470~1524과는 친구 사이였으며, 문징명의 두 아들도 이 오파였습니다.

명나라에서 오파는 문인화의 정통이라 인정받았습니다. 그 시조인 심주는 과거도 보지 않았으며, 기회가 있어도 벼슬에 나가지 않고 태어나 자란 곳에서 제자들을 가르치고, 시문과 그림을 그리며 한평생을 지냈습니다. 특히 그림에 대한 열정은 대단해서 그림을 보러 여행도 많이 다녔고, 그림 속 실체 경치를 찾아다니

며 자신도 그림을 그렸으며, 옛 그림을 따라 그리는 등 여러 가지 시도를 한 진취적인 예술가였습니다. 더군다나 산수화뿐만 아니라 화훼, 동물과 같은 여러 장르까지 섭렵한 것을 보면 그림 솜씨도 천부적이었습니다.

심주의 그림은 많은 작품이 남았습니다. **5-5** 〈밤에 홀로 앉아서〉라는 그림을 볼까요? 이 그림을 처음 보면 구도나 묘사가 특별히 뛰어나 보이지 않습니다. 대개의 문인화가 그렇듯이 평범한 구도와 묘사입니다. 그러나 조금 자세히 보면 문인화만의 여러 특성이 보입니다. 우선 눈에 들어오는 것은 상단의 긴 글입니다. 글에서 심주는 잠들지 못하고 일어나 앉아 촛불을 켜고 사물의 이치와 몸, 마음의 오묘함을 가슴에 새기는 지식인의 감회를 묘사합니다. 어쩌면 보는 사람에게 훤히 보이는 낮의 경치를 그려 놓고 왜 밤이라고 하느냐 물을지 모르겠습니다. 그러나 그림 가운데의 방 안을 보면 책상에 선비가 앉아 있고, 그 옆에 촛불이 켜져 있습니다. 이것이 동양화에서 밤을 뜻하는 장치입니다. 즉 그림 속 풍광은 마음의 눈으로 본 것입니다. 이것이야말로 문인다운 발상입니다.

5-5
〈밤에 홀로 앉아서〉
심주, 1492년

영혼을 불어넣어 찍는 점

5-5 〈밤에 홀로 앉아서〉에서 문인화의 또 다른 특성을 찾을 수 있습니다. 바로 바위와 언덕 위의 '점'입니다. 점하고 문인화가 무슨 관계일까요? 심주는 이 점 하나하나에 큰 정성을 쏟습니다. 점의 본디 목적은 바위와 언덕에 난 풀이나 작은 나무를 묘사하는 장치지만, 문인화에서는 '점'에 전체 그림을 관통하는 '영혼'을 불어넣는다고 여깁니다. 그래서 점을 찍을 때는 서예할 때처럼 온 마음을 기울여야 합니다. 심주는 점 찍는 일을 정신이 맑고 기력이 좋을 때 했다고 합니다. 그만큼 온 힘을 들였기 때문입니다. 5-5에서 점들은 뭉치거나 일렬로 늘어져서 그림에 생기를 불어넣습니다. 이 점은 이끼와 같다고 해서 태점苔點이라 부릅니다.

문인화는 겉으로는 평범한 그림 같지만 깊이 파고들면 취향이 분명히 드러납니다. 문인들만의 세계가 따로 있기 때문입니다. 더군다나 같은 지역에서 서로 알고 지낸 문인들의 취향은 더욱 분명할 수밖에 없습니다. 그리고 심주 이후부터 문인화도 차츰 상업적으로 바뀌어 갑니다. 그림이 상품이 되는 것입니다. 여전히 친구들 사이에 주고받는 정도로 비상업적으로 유통되기도 하지만, 아는 사람을 통해 주선해서 그림을 받으며 선물을 보내는 풍토가 생기기 시작합니다. 노골적으로 돈을 받고 팔지는 않더라도 결국 그림이 거래되는 셈입니다.

생계를 위해 그린 비운의 문인화가들

오파는 심주에서 그의 제자 문징명으로 이어집니다. 문징명은 과거 시험에 오랫동안 매달렸지만 결국 실패하고, 나이 들어 천거를 받아 벼슬에 나갔습니다. 그러다가 쓴맛을 보고 3년 만에 고향으로 돌아와 비로소 평안한 생활을 맛보며 그림 그리는 일에 집중합니다. 문징명의 또래 가운데는 재주 있는 문인이 많았습니다. 그 가운데에서도 그림은 당인이 가장 뛰어났습니다. 당인이 젊을 때부터 능력을 발휘한 천재라면, 문징명은 그야말로 뒤늦게 성공한 노력형 인물입니다.

당인은 문징명과 친구 사이로, 어려서부터 수재로 이름난 인물이었습니다. 공부와 그림, 시문까지 뛰어나 주변에서 큰 인물이 될 것을 의심치 않았다고 합니다. 게다가 29세에 과거*인 향시에서 1등을 하여 기대를 드높였습니다. 당시로는 30세에 급제한다면 이른 나이였습니다. 이듬해에 본시에서도 당연한 급제가 예상되었지만, 불행히도 같이 응시했던 사람의 부정행위에 연루되어 관리가 될 길이 막히고 맙니다. 당인 입장에서는 억울할 수밖에 없는 일이지만, 영원히 막힌 벼슬길을 되찾을 수는 없었습니다. 울분을 술로 달래며, 가난에 떠밀려 그림을 그려 주고 받은 돈으로 한평생 살아가게 되었습니다.

5-6 〈산길의 솔바람 소리〉도 그런 그림의 하나입니다. 우뚝

과거 관리 선발제도인 과거는 시대에 따라 다르기는 하나, 대체로 향리에서 향시(鄕試)를 보아 1차로 합격자를 추리고, 그보다 더 큰 도읍에서 회시(會試)를 치르고, 마지막으로 수도에서 전시(展試)를 치러서 최종 합격자인 급제자를 가립니다. 이는 몇십만 명 가운데 200~300명을 추려 내는 힘든 과정이며, 향시부터 전시 급제까지는 최소한 3년이 걸립니다.

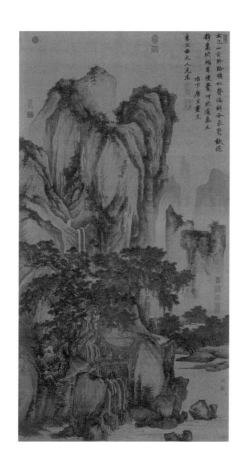

5-6

〈산길의 솔바람 소리〉

당인, 1516년

한 봉우리와 가운데 부분의 폭포, 소나무와 폭포와 길, 그리고 강의 풍경은 전형적이고 매끈한 형태의 그림입니다. 소박한 문인화라기보다 능숙한 솜씨로 그려 낸 직업 화가의 그림같이 보입니다. 그렇지만 우측 위에 당인이 직접 지어 써넣은 시가 문인화가의 그림이라는 것을 입증합니다. 시에서도 그림 속 다리 위의 사람처럼 물소리와 솔바람 소리를 함께 듣고 있으며, 그것이 도道의 소리라고 합니다. 그리고 마지막에는 이 그림을 의뢰한 사람에게 "드린다"라는 글귀를 적었습니다.

이때까지는 돈을 받고 그림을 팔지는 않았어도, 알지 못하는 사람이 아는 사람을 통해 청탁하면 그림을 그려 주고 예물을 받았습니다. 예물의 규모가 정해진 것은 아니었지만, 일정한 정도의 형식은 갖추었던 것입니다. 더군다나 여기에 생계가 달렸던 당인은 이런 청탁을 거절할 수 없었을 것입니다.

당인이야 불우한 처지에 생계를 꾸리기 위해 그림을 그렸다고 하지만, 사실상 다른 문인들도 그림을 판매했습니다. 문징명은 고향으로 돌아온 만년에는 궁핍한 처지가 아니었지만 미처 다 응할 수 없을 정도로 그림 주문이 많았다 합니다. 그래서 어쩔 수 없이 제자가 대신 그린 작품도 많았으며, 문징명조차도 누가 그린 그림인지 구분하기 어려웠다고 하니, 그림 판매는 이미 일반적인 일이었던 것 같습니다.

문인화가들조차 그림을 팔았다는 사실은 사회가 부유해지고, 이에 따라 그림을 소장하며 감상하는 문화가 생겼다는 이야기입니다. 명나라 중기만 하더라도 거대한 도시가 여럿 있었으며,

그 가운데 부잣집도 아주 많았습니다. 또한 부자들은 유명인의 서화를 소유하고 감상하고 싶어 했습니다. 청나라 초기까지는 화가들이 그림을 파는 일에 대해 부끄럽게 생각했습니다. 그러나 명나라 때는 화가가 그림을 직접 팔지는 않았어도, 자신의 그림을 건네받은 사람이 이를 판매하는 것을 묵인하기 시작했습니다.

그림을 물건으로 여기고 판매한다는 점에는 특별한 의미가 있습니다. 황제를 위한 그림을 그려야 했던 화원에서는 황제의 취향에 따라야 한다는 제한이 있었지만, 판매하는 그림에는 화가 마음대로 그릴 수 있는 자유가 있었습니다. 반대로 문인화가는 애초에 황제의 취향을 맞출 필요가 없었습니다. 그렇지만 그림 판매를 의식하게 되면서 문인화가도 그림을 사려는 사람의 욕구를 신경 쓰게 되었습니다. '그림의 상업화'가 화원의 그림과 문인화를 만나게 하는 다리 역할을 한 셈이지요.

비록 베꼈지만
붓질에는 정신이 깃든

명나라 말에 오면 앞으로 문인이 그리는 산수화에 커다란 영향을 주는 사람이 나타납니다. 앞서 소개한 동기창입니다. 그는 35세에 과거에 급제했고 황태자의 스승을 지내는 등 관운이 나쁜 편이 아니었습니다. 그렇지만 명나라의 관리는 안정적인 일자리가 아니어서 자리에서 내쳐지거나 처형을 당하는 일이 잦았습니다. 동기창도 수없이 관직을 물러나며 고향에서 지내다 다시 불려 올라가기를 반복했습니다. 그가 고향에 와서 지낼 때는 글씨를 쓰고 그림을 그렸습니다.

동기창이 서예에 빠진 까닭이 있습니다. 1등으로 급제했다고 생각한 향시에서 2등이 된 것입니다. 내용은 1등이었지만 1등으로 삼기에는 글씨를 너무 못 썼다는 이야기를 나중에 듣습니다. 그 뒤 동기창은 글씨 연습을 시작했습니다. 서예에서 수련이란 잘 쓴 글씨를 흉내 내는 것이 우선입니다. 동기창은 엄청나게 연습했고 명필의 반열에 들 정도가 되었습니다. 글씨 다음의 목표는 그림이었습니다. 그는 대가들의 그림을 앞에 두고 부단하게 따라 그린 결과 그림 역시 상당한 경지에 이르렀습니다.

여기서 '모사'라는 개념을 생각해 봐야 합니다. 지금은 남의 그림을 따라 그린다면 창작으로 인정받지 못합니다. 스스로 창조한 자신만의 것이 아닌 남의 생각을 베낀 것이니까요. 하지만 문인들은 모방을 아무렇지도 않게 생각합니다. 오히려 이들은 글씨를 처음 배울 때부터 모방하기 시작합니다. 그리고 그 모방이 완전한 단계에 이른 뒤에야 비로소 자신만의 고유한 글씨를 가질 수

있다고 여깁니다.

그림을 배울 때도 마찬가지입니다. 처음 그림을 배울 때 남의 그림을 보고 베끼는 일부터 시작하기에, 문인들에게는 그림의 모양을 따라 그리는 일이 자연스럽습니다. 그들에게 중요한 점은 베끼는 사람의 정신과 필획筆劃*입니다. 서예와 마찬가지로 붓으로 그린 선이 더 중요하다는 논리입니다. 그들이 그린 선은 영혼이고 정신인 셈입니다.

이런 생각을 극단적으로 몰아간 사람이 바로 동기창입니다. **5-7** 〈여름에 나무가 그늘을 드리우다〉란 그림이 그런 생각을 반영하고 있습니다. 동기창 자신은 이 그림이 동원과 황공망黃公望, 1269~1354을 모방한 것이라고 말했지만, 그림 속 산수의 모양을 따왔을 뿐 모든 것은 자신의 붓질과 먹의 표현을 드러내기 위한 도구일 뿐입니다. 그러니까 전체적인 그림은 붓질을 과시하기 위한 장치일 뿐이고, 붓의 획과 먹의 표현에 화가의 정신과 추상적인 아름다움이 있다(사의寫意*)고 여긴 것입니다.

이렇게 극단적으로 자기중심적인 예술관은 동기창이 예술을 왜곡해서 이해하게 합니다. 동기창은 자기 이전의 화가들을 둘로 나누어 구분합니다. 동기창의 구분법은 불교 선종이 북종과 남종으로 갈린 것을 빌려서 씁니다. 북종에는 직업 화가들을 몰아

필획 한자를 쓸 때 한 번에 쓰는 단위를 필획이라 말합니다. 점이나 선 하나일 수도 있고, 꺾이거나 삐침이 포함될 수도 있습니다. 즉 한 번에 긋는 선이라 이해하면 되겠습니다.

사의 문인화가들은 그림으로 자신의 마음속 뜻을 표현한다는 뜻으로 '사의'라 했습니다. 곧 그림에서는 형태나 구도가 중요한 것이 아니라 인격과 혼을 담은 붓질이 중요하며, 그것이 화가의 마음을 표현한다고 여긴 것이죠.

179

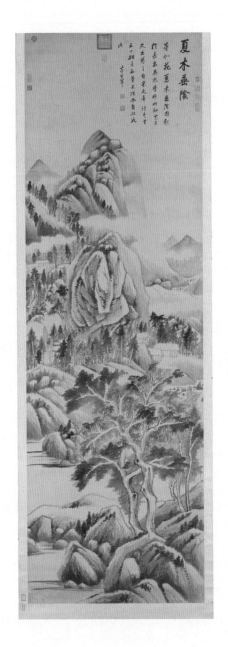

5-7
〈여름에 나무가 그늘을 드리우다〉
동기창, 1619년

놓고, 남종에는 문인화가들을 줄 세웁니다. 일반적으로 불교 선종 가운데 남종이 더 우월하다 여깁니다. 이 같은 불교 선종의 남종·북종 구분은 종교적이고 역사적인 문제라서 이해하기 쉽지 않지만, 동기창은 가치의 평가만 이용한 셈이니 이쯤 이해해도 큰 문제는 없습니다. 결국 동기창은 문인화가인 자신들이 우리가 고상하고 우월하다고 과시하는 행동을 한 것입니다. 그러나 남의 그림 형태를 베끼며, 그림을 그린 붓질의 추상적인 아름다움으로 그림의 가치를 매긴다면 그것이 새로운 예술일 수는 없습니다.

　　동기창 이후에 문인들이 그리는 산수화는 살아 있는 회화로서 운명이 다했다고 보아야 합니다. 청나라 초기에도 문인들의 산수화가 이어지지만, 왕원기王原祁, 1642~1715를 제외한 다른 화가들은 그저 따라 그리기에 급급해 창조력은 없는 죽은 그림만 그렸다고 볼 수 있습니다.

　　그렇지만 동기창이 꼭 나쁜 영향만 끼친 것은 아닙니다. 추상의 정신은 아름다움을 다른 방향으로 발전시킬 가능성이 있기 때문입니다. 서양화에서도 추상의 아름다움이 새로운 풍조와 활기를 만들어 냈듯이, 동양화에서도 이 같은 미학은 새로운 리듬을 만들어 냅니다. 비록 산수화에서는 새로움을 이끌지 못했지만, 형상을 무시한 새로운 추상적 아름다움을 지닌 선의 활력은 색다른 예술의 면모를 만들어 내는 데 이론적인 바탕이 되었습니다. 예를 들어 앞서 3장에 나왔던 팔대산인八大山人, 1624?~1703?처럼 유명한 화가도 동기창의 산수화를 모사하며 자신의 필획을 채워 넣었습니다. 팔대산인의 필획은 서예가 가진 추상성으로 회화를 보

여 준 셈입니다.

우리나라의 동양화도 동기창의 이론에 영향을 많이 받았습니다. 금석문金石文▪을 바탕으로 서예에 정진했던 김정희는 동기창 이론을 받들었고, 그의 이론에 영향을 받아 서예의 필획으로 그림을 그렸습니다. 바로 **5-13** 〈추운 겨울(세한도)〉이 그런 바탕에서 탄생한 그림입니다. 김정희의 제자인 허련에서 시작된 호남 지방 화파의 이름을 아예 남종문인화라 부르기도 합니다. 화가를 구분한 동기창의 기준은 자신을 합리화하는 불공정한 것이었지만 후대에 남긴 영향은 적지 않았습니다.

금석문 옛사람들은 금속이나 돌에 글을 새기면 영원하다고 믿었습니다. 그래서 중요한 글을 청동으로 만든 그릇이나 비석에 새겼습니다. 이것을 금석문이라 합니다. 그리고 이 오래된 글을 연구하는 학문을 금석학이라고 합니다.

그림 좀 그리는
조선의 선비들

고려 때의 산수화는 거의 남지 않아 살펴볼 방법이 없지만, 조선 시대의 것은 꽤 많이 남아 있습니다. 조선에도 '도화서'라는 이름의 화원이 있었고, 문인들이 그림을 그리는 전통도 있었습니다. 그래서 그림을 그리는 선비도 꽤 있었고, 도화서의 그림도 다양했습니다. 안견^{?~?■}도 바로 이 도화서의 화원이었습니다. 그가 그린 그림을 보면 송나라 초기 산수화의 영향이 느껴집니다. 늦게나마 중국의 화풍이 전해졌다는 이야기입니다. 그림은 책이나 글과는 달리 전파되기 어렵습니다. 그림을 직접 보아야 널리 퍼질 텐데, 현지에서도 보기 어려운 그림이 멀리까지 전해지기란 쉽지 않습니다. 더구나 문인화는 그린 사람과 친분이 있어야 그림을 받을 수 있습니다. 사신을 보내는 정도로는 좋은 그림을 얻기 힘들었고, 송나라와 고려 사이에는 다른 나라가 많아 교류가 쉽지 않았습니다.

■ 역사 상식

안견　조선 초기인 세종 때 도화서에서 활약하던 화가로 처음으로 정4품의 고관이 된 화가입니다. 세종의 셋째 안평대군과 가까이 지냈으며, 안평대군의 꿈 내용을 그림으로 옮긴 〈몽유도원도〉를 그렸습니다. 중국 화풍을 수용하면서 자신의 독특한 스타일을 개척했습니다.

◆ 동양화 사전

화보　송나라에서 그림을 배우는 문화가 생기자 그림 배우는 법을 쓴 책이 나타났습니다. 처음에는 글로 설명하는 책이었는데, 그림을 글로 배우기는 쉽지 않은 일이었죠. 그래서 그림을 목판에 새겨 찍은 화보가 나왔습니다. 목판으로 새긴 만큼 정교하지는 않지만 그림의 개략은 알 수 있었고, 세부적인 것은 세부화로 보여 주었습니다. 이런 화보는 대개 매화, 대나무, 산수화 등 장르별로 나와 그림을 배우는 사람들에게 도움이 되었습니다.

　그래서 그림은 주로 화보畫譜◆를 통해 전파됩니다. 화보란 그림 그리는 방법을 익히는 사람들을 위한 책입니다. 유명한 화가들의 그림을 모아 대략적인 형태를 목판으로 찍어 냈죠. 인쇄본이니 그림보다 구하기 쉬웠고, 어떤 그림을 어떻게 그리는지 대강 알

수 있었습니다. 지금 이것을 보면 화보를 만들 당시 유행하던 화풍을 볼 수 있습니다. 조선 초기의 문인화가인 강희안1418~1464이 그린 **5-8** 〈물을 바라보는 선비〉를 보면 남송 초기의 화원 그림들과 비슷하다는 점을 느낄 수 있습니다. 우선은 화폭을 절반으로 나누어 그림의 주제를 한쪽에 몰아 버린 것부터, 선비의 옷과 상투까지 중국풍에 가깝습니다.

강희안은 세종1397~1450 때 관직을 맡아 훈민정음의 해설을 붙이고, 음운학에 조예가 있어 《동국정운》▪을 편찬하는 데 참여하고, 〈용비어천가〉에 주석을 다는 등 학자 관료로 활약했습니다. 세종이 이모부였으니 왕가와도 관련이 있는 사람이었고요. 글씨를 잘 쓰기로 이름났으며 그림에도 뛰어났지만, 자신의 자취를 남기는 것을 싫어해 남은 자료가 별로 없습니다. 더러는 사대부가 천한 그림을 그린다는 사실을 알리지 않고 싶어 했다고 해석하나, 선비의 자랑인 글씨 솜씨마저 남기지 않은 것을 보면 그런 이유 때문인 것 같지 않습니다.

여하튼 강희안은 다른 사람보다는 쉽게 화보를 접할 수 있었을 테고, 뛰어난 솜씨 덕분에 화보를 그림으로 재현하는 작업도 쉽게 할 수 있었을 것입니다. 조선 초기인 15세기 초중반을 기점으로 중국의 화보가 점차 퍼지기 시작했을 것으로 짐작합니다. 화풍이 화보로 전파되면 특별한 점이 나타납니다. 여러 지역에서 시차를 두고 발달한 여러 화풍이 함께 번진다는 사실입니다. 아마도 조선

동국정운 세종의 명을 받아 집현전 학자들이 쓴, 한자의 소리와 운율을 표기한 책입니다. 우리 한자음은 삼국 시대에 들어왔기에 조선 시대에는 중국 발음과 많이 달라졌으며 이를 바로잡으려 편찬한 것입니다. 이 책은 소리를 그대로 나타낸 표음문자인 훈민정음 연구에 특히 중요한 자료입니다.

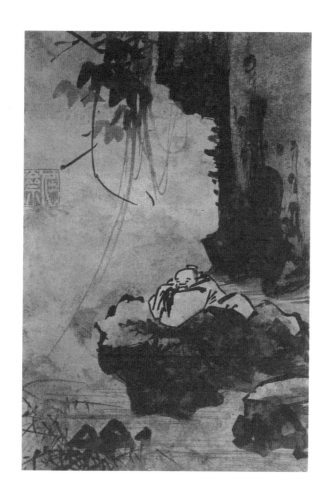

5-8
〈물을 바라보는 선비〉
강희안, 15세기 중반

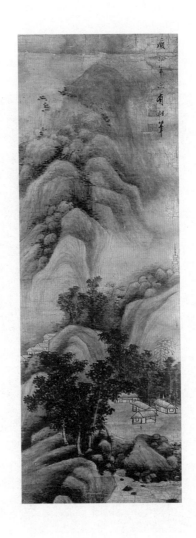

5-9
〈황공망의 산수화를 본뜨다〉
이영윤, 16세기 후반 또는 17세기 초

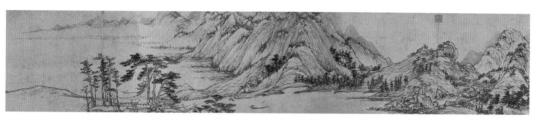
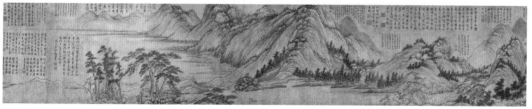

5-10
〈부춘산에 살다〉
황공망, 1350년

초기가 그런 때였을 것입니다. 북송풍을 띠는 안견의 그림과 남송풍을 띠는 강희안의 그림이 함께 유행합니다. 그나저나 따로 그림을 배우지도 않은 강희안의 솜씨는 중국 화원 화가의 그림이라 해도 좋을 만큼 대단합니다.

화보로 화풍이 전해질 때의 또 다른 특징은 화파의 구분 없이 그림을 그린다는 점입니다. 이를테면 조선의 문인화가가 중국 화원 화가의 그림을 그린다거나, 한 사람이 화원의 그림과 문인화풍의 그림을 동시에 그리기도 한다는 것이죠. 어찌 보면 당연한 일입니다. 화보에 그런 구분을 하지 않았으니 보고 마음에 드는 그림을 그리는 것입니다. 그런 것을 보면 애초에 문인화가나 직업화가 구분이 있었던 것이 아니라 해야 맞겠습니다.

5-9는 조선 중기 사대부 이영윤[1561~1611]이 그린 〈황공망의 산수화를 본뜨다〉라는 작품입니다. 아마도 **5-10** 황공망 그림을 직접 보지 못했을 터인데도 그 느낌이 물씬 납니다. 이렇게 이영윤이 문인화풍의 그림을 그렸다면 이영윤의 형인 이경윤[1545~1611]은 직업화가풍의 그림을 즐겨 그렸습니다. 그의 둘째 아들 이징[1581~?]은 과거를 볼 수 없어서인지 아예 도화서에 들어갔습니다. 대대로 그림 솜씨가 있는 집안인데 세 사람이 그린 그림은 제각각이었습니다. 아마도 화보만 전해지고 그림의 이론적인 배경은 전해지지 않아서 그럴지도 모릅니다. 그러나 이징 때에 와서는 직접 중국 베이징에 가서 교류도 했으니 문인화에 대한 이해도 넓어졌을 것으로 생각합니다.

모사와 추상의
한계를 넘다, 정선
────────────

산수화 이야기를 처음 시작할 때, 화가는 자연에서 본 여러 관점을 조합해서 이상적인 경치를 만들어 낸다고 했습니다. 부분 부분의 경치는 실제 경치지만 전체로는 있을 수 없는 경치라는 이야기였죠. 이런 조합이 거둔 성공 때문에 산수화는 으레 실제의 경치를 그리지 않고 마음의 눈으로 본 경치를 그리는 것으로 변했습니다.

더군다나 문인화가들이 등장하면서 다른 화가의 그림을 모사하는 데 집중하자 실제 경치를 그린 산수화는 더 드물어졌습니다. 실제 형상은 중요하지 않다 말하는 데다가 실제 경치를 그린다고 하더라도 화가 자신의 이상에 맞게 바꾸어 그렸죠. 그러나 이렇게 상상에만 빠지면 그림이 생기를 잃게 됩니다. 본디 자연은 계절에 따라, 시간에 따라, 빛에 따라, 보는 사람의 마음에 따라 변화무쌍한 것이기 때문입니다.

문인화가 가운데 이런 문제를 알고 대처하고자 한 사람이 있습니다. 앞에서 이야기한 심주가 대표적입니다. 심주는 좋은 경치를 찾아다니며 실제의 자연을 묘사한 그림을 남겼습니다. 그림을 보고 따라 그리면 무심코 원본의 기법을 따라가게 되지만, 실체 경치를 직접 묘사하려고 하면 풍경에 맞는 새로운 기법이 나오는 경우가 많습니다. 더구나 자연의 오묘함은 그림으로 배우는 것보다 실물에서 느끼면 더욱 풍부한 감성을 자아낼 수 있습니다. 그러기에 문인화가 아무리 선과 점으로 이루어진 추상적 예술을 추구한다 하더라도, 실제 풍경에 대한 감성이 없으면 결국은 혼자서

잘난 예술이 되고 맙니다.

중국에서 문인들의 산수화가 답답해졌던 것은 베끼기만 했기 때문입니다. 모사를 통해 추상적인 미를 추구하더라도, 결국 그림의 본질을 위해서는 실제의 경치를 그리는 일이 중심이 되어야 했는데 말입니다.

그런데 우리나라 문인들의 경우 보고 베낄 수 있는 것이 화보밖에 없었습니다. 화보는 모든 획이 살아 있는 원본과 달리 개략적인 윤곽만 묘사했기 때문에 보고 그리는 사람이 스스로 많은 것을 새로 채워 넣어야 합니다. 그런데 자신이 한 번도 보지 않은 경치를 순전히 상상해서 그려 넣는 건 재미있는 일이 아닙니다. 그래서 15세기 이후부터 우리 문인화가들 사이에서는 실제 경치를 그리는 풍토가 차츰 생겨납니다.

실제 경치를 그림 속에서 활짝 피워 낸 화가가 바로 정선 1676~1759입니다. 오죽하면 정선이 일구어 낸 성과를 '진짜 경치'란 뜻의 진경眞景이라 부릅니다. 정선이 중국풍의 그림을 전혀 그리지 않은 것은 아닙니다. 그 또한 유행하던 중국 설화들을 그림으로 그렸습니다. 그러니 그가 중국 화풍에서 벗어나려는 노력으로 실제 경치를 그린 것 같지는 않습니다. 성리학의 영향이라 해석하기도 하는데, 문인들과 시회를 열며 친하게 지냈지만 성리학을 온몸으로 실천하려는 사람은 아니었습니다. 그저 정선 자신이 위대한 예술가였기에 화보의 답답함을 넘어 실제 경치를 찾게 된 것이 당연하다고 생각합니다. 더군다나 정선은 돌아다니며 구경하는 일을 즐겼습니다. 금강산, 관동팔경, 영남팔경, 단양팔경 등 경치가

좋기로 이름난 곳을 두루 다녔지요. 이때의 유람은 지금의 국내 여행과는 달라서 돈이 많이 들고 한 번 가기도 쉽지 않았습니다. 그런데 정선은 이런 여행을 대단한 열성으로 추진해 여러 번 다닌 것입니다. 그 열성이 그림으로 나타나 진경산수화◆가 된 것이라 할 수 있습니다.

정선은 유람을 다니며 아름다운 경치를 화폭에 넣었을 뿐만 아니라 집 근처의 풍경들도 그렸습니다. 그 가운데 가장 인상적인 작품이 **5-11** 〈비 갠 후의 인왕산(인왕제색도)〉입니다. 이 그림은 거의 모든 미

술 교과서에 실렸으니, 아마 책에서 한 번쯤 보았을 것입니다. 인왕산의 모습을 장엄하게 표현한 걸작입니다. 정선이 76세에 그린 그림으로, 이때 정선은 중국의 전통적인 산수화 기법에서 완전히 독립하고 독자적인 산수화를 개척했다는 사실을 알 수 있습니다. 우선 인왕산의 우람한 화강암을 묘사하는 방법부터 특이합니다. 지금에 와서 보면 **5-11**은 붓과 먹으로 그렸다 뿐이지 동양화처럼 보이지도 않습니다. 오히려 양감과 원근법이 보이는 서양 풍경화가 아닌가 하는 생각도 듭니다. 바위 질감 묘사는 그 어떤 중국 산수화와도 닮지 않았습니다. 붓의 넓은 면으로 여러 번 짙은 먹을 거듭 포개 화강암 바위의 육중한 중량감을 재현했습니다. 이전까지 어디에서도 볼 수 없던 기법입니다. 더군다나 비가 갠 후 안개가 골짜기에 물러가는 모습을 이렇게 가까이 포착해서 묘사한 작

5-11

〈비 갠 후의 인왕산(인왕제색도)〉

정선, 1751년

품은 드뭅니다. 우리의 동양화가 중국의 품에서 떨어져 독립했다
는 증거로 부족함이 없는 그림입니다.

지적 탐구로 보여 준
독창적 멋, 강세황

정선이 한국 산수화의 정체성을
확실히 세웠다면 강세황[1713~1791]은
그것을 한층 더 밀고 나갔습니다.

두 사람은 조선 후기의 르네상스라 할 수 있는 문예 부흥기를 이
끌어간 화가들입니다. 정선은 명문가 출신은 아니었지만 벼슬을

처음 시작할 때 왕세자를 보필하는
직책을 맡아 끝까지 평탄한 관료 생
활을 했습니다. 종2품■까지 할 정도
로 성공한 삶을 살았죠. 반면에 강세
황은 명문가 출신이었지만 일찍이

조선의 품계 조선 시대에는 문무백관을 동서
양반으로 나누고 그 등급을 정1품
부터 종9품까지 18등급으로 구분했는데 이를 품계 또는
벼슬이라고 합니다.

과거를 포기하고 처가가 있는 안산으로 내려가 지냈습니다. 그곳
에서 자유롭게 지내면서 친구를 사귀고, 그림을 그리며 취미 생활
을 즐길 수 있었습니다. 그러나 평생을 자유롭게 살 것 같았던 강
세황은 남들이 은퇴할 무렵인 예순이 넘은 나이에 관직에 올라 벼
슬을 지냈습니다. 그렇지만 그가 지금 우리 곁에 남은 것은 빛나
는 예술가였기 때문이죠.

 강세황에 관한 이야기에는 천재 화가 김홍도[1745~?]와의 관계
도 있습니다. 강세황은 김홍도를 발굴해 그림 공부를 시켰고, 그
가 도화서에 들어가는 데도 영향을 끼쳤습니다. 김홍도가 여러 장

점과 선은 정신이다

역사상식

193

르의 그림을 그린 것으로 유명한 만큼 스승인 강세황도 산수화, 사군자, 화조화 등 다양한 장르의 그림을 섭렵했습니다. 김홍도가 풍속화가로 발전할 수 있었던 이유에는 풍속화에 긍정적인 생각을 품었던 스승의 영향도 있습니다. 그만큼 스승의 영향을 많이 받았다고 할 수 있을 것입니다. 강세황이 뛰어난 점은 예술에 대한 열정이 뜨거웠으며, 거기에 지적인 탐구 능력이 있었기에 자신의 예술 세계를 만들어 내고 다른 예술의 세계를 비평할 수 있었다는 점입니다. 이는 그의 예술이 이론적 근거를 지닐 수 있었던 힘이 됩니다.

강세황의 **5-12** 〈영통동 입구〉라는 작품은 지금은 개성이라 부르는 고려의 옛 수도를 여행하고 남긴 《송도기행첩》이라는 화첩 안의 그림 16점 가운데 하나입니다. 이 여행은 1757년 늦여름에 개성 유수(수도 이외의 요긴한 곳을 맡아 다스리던 정2품 벼슬)였던 강세황의 친구 오수채[1692~1759]의 초청으로 이루어졌습니다. 강세황이 화첩에 그림과 함께 글도 써놓았기에 우리는 이 여행이 어떠했는지 알 수 있습니다. 이 그림은 오관산 어느 계곡 아래에 있는 동네의 경치인 듯합니다. 아마도 계곡물이 흘러내리는 선상지(골짜기 어귀에 자갈과 모래가 쌓여 생긴 부채 모양 퇴적층)인 듯한데, 커다란 너럭바위가 몰려 있고 바위에는 이끼가 끼어 있습니다. 강세황은 이 바위를 음영법◆으로 묘사했으며, 이 화첩에 원근법을 구사하는 서양화법을 도입했다고 합니다. 강세

◆ 동양화 사전

음영법 밝고 어두움을 통해 입체감을 나타내는 기법을 음영법 또는 명암법이라 합니다. 면 중심인 서양화에서 시작했으며, 이탈리아 화가 주세페 카스틸리오네(Giuseppe Castiglione, 1688~1766)가 중국에 소개해 동양화에도 음영법이 도입되었습니다.

194

5-12

〈영통동 입구〉

강세황, 1757년

황이 서양화법을 구경하고 그 영향을 받았다기보다는 이 화첩의 목적에 충실한 것 같습니다. 즉 아름다운 풍경을 잘 전달하는 게 중요하기에, 산수화의 기본적인 형태 대신 경치를 가장 잘 드러낼 수 있는 시각을 잡아 표현한 것이 아닐까 생각합니다.

또한 **5-12**의 바위는 음영법이라기보다는 이끼 색깔의 오묘함을 물감의 번짐으로 묘사했습니다. 전체 분위기는 전통적인 산수화와는 많이 다르지만, 좁은 길을 따라 나귀를 타고 가는 사람의 모습은 낭만적인 시를 읽는 것 같은 동양화의 분위기를 자아냅니다. 아마도 강세황은 여태까지와는 다른 방법으로도 동양화의 멋을 보여 줄 수 있다고 믿었을 것입니다. 바야흐로 동양화는 새로운 기운을 맞이했습니다.

유배지에서 이룩한 문인화의 절정, 김정희

새로운 유형의 산수화를 만들어 낸 사례만 보아도 우리나라의 문화적·예술적 역량은 뛰어났던 셈입니다. 그렇게 해서 19세기에 오면 김정희[1786~1856]라는 거장이 나타납니다. 김정희의 증조할아버지는 영조[1694~1776]의 사위였다고 합니다. 김정희의 아버지인 김노경[1766~1837]도 벼슬을 지냈습니다. 김정희가 24세 때 청나라 사절단에 부사(사절단 부대표)로 갔는데, 이때 김정희도 따라가 중국의 학자들과 교류했습니다. 이때의 경험은 그가 비석과 청동에 새겨진 글자를 연구하는 금석학에 몰두하게 된 계기가 됩니다.

김정희는 30대 중반에 과거에 합격하며 순탄하게 관료 생활을 시작합니다만, 정치 싸움이 극심할 때라 좋은 시절은 오래가지 않습니다. 그가 마흔이 넘었을 때 아버지가 섬으로 유배▪를 떠납니다. 조정의 정치 투쟁에서 패배해 대역죄를 뒤집어쓴 죄인이 된 것입니다. 그리고 그로부터 10년 뒤에는 김정희 자신이 제주도에 유배를 갑니다. 그리고 유배지 울타리 밖을 벗어나지 못하고 거기서 9년을 지냅니다.

가혹한 세월이었습니다. 긴 유배 생활에 친하게 지내던 사람들도 대부분 연락을 끊고, 몇몇 마음이 통하고 의리가 있는 이들과 서신 교환만 할 뿐이었습니다. 그와 연락을 지속하던 사람 가운데는 이상적[1804~1865]이 있었습니

유배 　 유배(귀양)는 죄 지은 관리를 외딴 지방에 가서 살게 하는 형벌입니다. 죄의 등급에 따라 유배지의 멀고 가까움도 정해집니다. 김정희는 가장 먼 제주도에 유배를 당했습니다. 문인화가 가운데 유배를 당한 사람으로 매화와 난초로 유명한 조희룡(1789~1866), 산수화와 대나무로 유명한 신위(1769~1845)가 있습니다.

역사 상식

다. 그는 김정희가 사절단과 함께 중국에 갈 때 알았던 진실한 사람입니다. 남들이 김정희를 중죄인이라며 피할 때도 이상적은 여전히 편지를 주고 책을 보내왔습니다. 중국에 갔다 오는 길에 구한 귀한 책을 김정희에게 부치기도 했습니다. 이는 울타리 밖을 나가지 못하던 김정희에게 너무도 소중한 선물이었습니다.

감격한 김정희는 무어라도 보답을 해야겠다는 생각을 합니다. 그러나 유배지에 있는 처지라 값진 선물을 준 이에게 마땅히 줄 것이 없었습니다. 그저 상대에게 고마운 마음을 표현하기 위해 붓을 들 뿐이었지요. 김정희는 이상적을 생각하며 《논어》에 나오는 다음 구절을 떠올립니다. "한 해가 저물어 추울 때가 되어야 소나무와 잣나무는 잎을 떨구지 않았음을 안다." 높은 벼슬자리에 있던 그가 중죄인이 되어 귀양 오게 되자 세상 사람들은 모두 그를 외면합니다. 그저 몇몇 사람만 자신의 안위를 돌보지 않고 편지를 보내 줄 뿐입니다. 이상적은 거기에 더해 귀한 책들을 사 보내 마음을 달래 줍니다. 그야말로 추운 겨울을 꿋꿋하게 견디며 푸른 잎을 떨구지 않은 소나무◆처럼 보였을 것입니다. 그래서 이를 뜻하는 그림을 그리고 5-13 〈추운 겨울〉이란 제목을 붙입니다. 이 그림은 이상적을 위해 김정희가 몸과 마음을 다 쏟아 그린 작품입니다.

이 그림 가운데는 간소한 집이 자리를 잡고 있습니다. 아마도 재물과 권세를 탐내지 않는 이상적이 살 만한 집입니다. 그 곁에

동양화 사전

◆ 동양화의 소나무 소나무는 사시사철 푸른 잎 때문에 지조 있고 절개가 굳은 품성을 지닌 나무로 칭송받았습니다. 그래서 동양화에서는 으레 소나무를 쌍으로 그려 지조 있는 동반자를 나타냈습니다. 또한 소나무는 더디 자라기에 오래 사는 장수의 상징으로 여겼습니다.

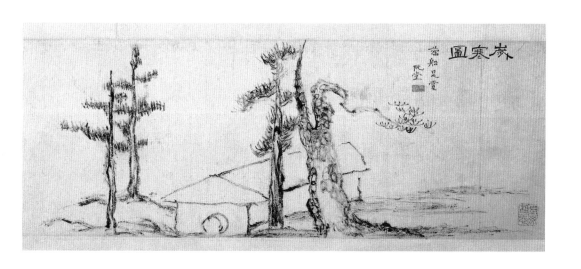

5-13
〈추운 겨울(세한도)〉
김정희, 1844년

는 온갖 시련을 겪어 이리저리 굽었지만 추운 겨울에도 푸른 잎을 드리운 소나무가 있습니다. 조금 거리가 떨어진 곳에 있는 잣나무에도 푸른 잎이 나 있습니다. 소나무와 잣나무는 이상적의 곧은 절개를 상징합니다. 또한 이 그림은 아주 단순하고 소박한 구도로 모든 대상을 배치했습니다. 그림의 붓 자국은 붓의 갈라짐이 드러날 정도로 메말랐습니다. 아마도 털이 몇 남지 않은 붓과 말라 버린 먹으로 잘 그려지지 않는 그림을 억지로 그린 것 같습니다. 이런 붓질은 김정희의 메마른 마음을 보여줍니다. 김정희는 춥고 긴 세월을 아무도 만나지 못하며 홀로 보내야 했습니다. 제주에서 탱자나무 울타리 안의 추운 계절은 아홉 해나 계속되었습니다.

어떤 사람은 어린아이가 그린 것 같은, 아무리 보아도 도저히 잘 그렸다 할 만한 구석이 없는 이 작품이 왜 그리 유명한지 의심을 품습니다. 김정희는 옛 글자를 연구하는 학자였기에 서예에 일가견이 있었습니다. 그래서 그가 쓴 작품들도 보통의 글씨와 다릅니다. 그의 서예는 옛 글자를 이용해 고도의 추상적인 아름다움을 추구하는 작업입니다. 김정희의 눈에는 그림의 기교가 중요하지 않았습니다. 서예와 마찬가지로 그림에는 그 사람이 책을 읽어 쌓은 지식과 인격, 그리고 문자의 향기가 우러나야 한다고 생각했습니다. 그런 바탕이 있을 때 비로소 그림을 그릴 수 있다고 생각한 것입니다. 물론 이것은 동기창의 생각을 받아들이며 만들어진 관점입니다. 동기창은 화원 화가들에게 그런 학식이 없다고 무시했습니다.

김정희와 그의 제자들이 이룬 조선 후기 사대부의 문인화는

'남종문인화'라는 이름으로 조선 후기와 일제강점기, 대한제국에 이르기까지 계속됩니다. 그리고 오늘날의 우리가 산수화 하면 가장 먼저 남종문인화의 산수화를 떠올릴 정도가 되었습니다. 그렇지만 오랜 시간 한 가지 개념에만 갇혀 지내다 보면 대부분 매너리즘에 빠집니다. 김정희 이후에는 그만큼 학식을 가진 선비가 나오지 못했고, 후대 사람들은 그림의 이론적 측면에서도 이전의 생각을 그대로 따랐습니다. 그래서 새로운 방향을 찾지 못했습니다.

문인화 속의 글과 시, 낙관

문인들이 그린 산수화에서 가장 큰 변화는 여백에 글이 들어가게 된 것입니다. 일반 글이면 제문題文, 시라면 제시題詩라 합니다. 그리고 점차 도장도 찍게 됩니다. 또한 그림에 찍는 도장에 글씨를 쓰고 새기는 것도 예술의 반열에 들게 됩니다.

제문

송나라 때 산수화에는 글자가 없습니다. 그림을 그린 화가의 이름조차 쓰지 않은 경우가 많았습니다. 만일 쓰더라도 그림에 파묻혀 보이지 않게 쓰기도 했습니다. 예를 들면 앞에서 본 **4-6** 〈산과 골짜기를 여행함〉만 하더라도 화가가 자신의 이름을 오른쪽 구석의 흘러가는 물에 아주 작은 글자로 써넣었습니다. 너무 작아서 1,000년 동안 사람들은 화가가 이름을 썼는지조차 몰랐습니다.

그러나 화원이 사라진 원나라 때가 되자 그림을 그리는 사람은 주로 문인입니다. 문인의 본업은 글을 쓰는 것이고 그림은 그다음의 취미니, 문인의 그림에 글이 들어간 것은 당연한 일입니다.

글의 내용은 여러 가지입니다. 예를 들어 친구가 그림을 그려 달라 했지만 그려 주지 못했는데 어떤 계기가 있어 그림을 그리게 되

었다는 내용, 자신이 겪은 일, 경치를 구경하게 된 이유 등 그림과 관련된 모든 이야기는 다 들어갈 수 있습니다.

그러면서 자연스럽게 누구를 위해 그린 그림이라든가, 어느 해 어느 계절에 그렸다든가, 그림의 사연 같은 정보가 제문에 담기게 됩니다. 그림에 대한 내력이 탄탄하게 남는 것입니다. 이전의 그림들은 화가가 언제, 몇 살 때, 왜 그린 것인지를 전혀 알 수 없는 경우가 대부분이었습니다.

제시

시는 옛 문인의 필수 교양이나 마찬가지였습니다. 좋은 경치를 즐기며 시를 짓는 모임에 참여하는 것은 중요한 일상이었습니다. 거기에 흥이 더해지면 직접 그림을 그리거나 주위에 그림을 청하기도 했을 것입니다. 그리고 그렇게 그린 그림에는 당연히 시를 적어 넣고요. 물론 혼자서 시를 지은 뒤 떠오른 장면을 더한 그림도 있겠지요.

송나라 후기에도 시의 뜻을 그림으로 옮기려는 시도가 있었습니다. 문인이 시를 짓고, 화가는 그 시의 의미를 살려 그림으로 표현하는 것이죠. 그렇지만 시인이 직접 시를 짓고 그림도 그리게 되면서 시와 그림이 더욱 밀접해집니다. 그림도 그저 시구를 이미지로 번역하는 데 그치지 않고 시와 직접 상대하는 독자성을 지니게 됩니다.

문인화의 제시

낙관

제문이나 제시를 포함해 그림을 그린 이유나 시기, 자신의 호號 (허물없이 쓰기 위해 지은 이름)나 자字(본명 외에 부르는 이름)를 적고 난 뒤 도장을 찍는 것을 낙관이라 합니다. 요즘 서양화의 사인처럼 동양화에는 으레 도장을 찍는 것이 바르다고 여깁니다. 도장을 찍는 일이 무척 오래된 것 같지만 실제로는 찍지 않은 기간이 훨씬 깁니다. 도장을 찍기 시작한 것은 명나라 때부터이고 본격적인 유행은 청나라 때였습니다. 그런데 그보다 훨씬 이전의 작품에서도 무수하게 찍힌 도장을 볼 수 있습니다. 이는 화가의 도장이 아니라, 그동안 그 그림을 소유한 사람 또는 그림을 감상한 유명인이 찍은 것입니다.

도장에 글자가 안으로 들어가게 새겨 빨간 바탕에 흰색 글씨로 드러나는 도장이 관款, 흰 바탕에 빨간색 글씨로 나타나는 도장이 식識입니다. 이 도장이 널리 퍼지면서 서예의 한 부분으로 자리를 잡았습니다. 왜냐하면 도장을 새기기 전에 도장에 맞는 글씨를 먼저 써야 하기 때문입니다. 그리고 도장을 그림의 어느 위치에 찍는가 하는 것도 무척 중요하게 여겼습니다.

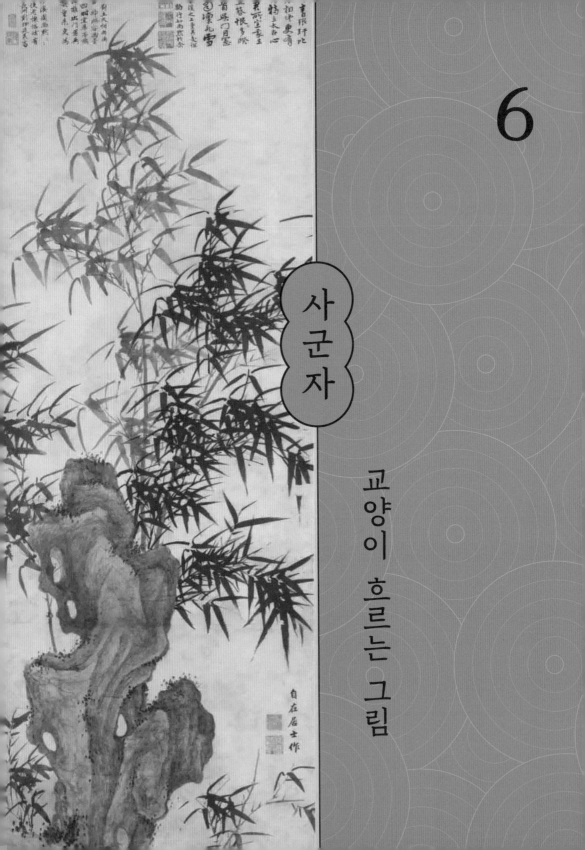

6

사군자

교양이 흐르는 그림

품격이 먼저다

문인화가는 산수화만이 아니라 화조화에도 손을 뻗었습니다. 다만 체면을 중시했기에 자신들이 고귀하다고 생각하는 것만 그렸을 따름입니다. 이른 봄에 꽃을 피우는 매화, 깊은 산속 척박한 곳에서 자라나 그윽한 향기를 뿜어내는 난, 서리 내리는 가을에 꽃을 피우는 국화, 사철 푸르러 굽히지 않는 절개를 보여 주는 대나무가 그것입니다. 대나무 그림이 가장 먼저 나타났고. 그다음이 난, 매화와 국화는 조금 뒤부터 시작했습니다.

대나무는 서예를 무기로 삼는 문인에게 가장 쉬운 소재이고, 채색할 필요도 없기에 손쉽게 그리기 시작했을 겁니다. 송나라 시절부터 대대적인 유행을 탄 대나무 그림은 청나라에 이르기까지 수백 년 동안 전통을 이어 갑니다.

난초는 대나무보다 그리기 시작한 시기는 늦지만 문인들이 역시 즐겨 찾은 소재입니다. 문인들은 나라 잃은 설움을 뿌리 없는 난초로 표현했습니다. 난을 전문으로 그리는 화가도 나타났습니다.

매화는 이른 봄날 가장 일찍 꽃을 피우고 향기도 맑기에 문인들의 취향에 잘 맞았습니다.

국화는 문인화의 사군자 가운데 시기도 늦고 가장 드문 축에 속합니다. 그러나 서리 내린 가을날 만나는 국화의 드높은 기상을 살려 낸 화가들이 있었습니다.

사군자는
문인들의 화조화

동양화라 하면 산수화와 함께 떠올리는 익숙한 그림이 또 있습니다. 바로 드라마나 영화에서 자주 보게 되는 난 그림이죠. 난 말고 국화, 여기에 대나무와 매화나무도 자주 그렸습니다.

원래 그림의 소재란 무척 다양해서 동식물을 거의 망라합니다. 사람이 좋아하는 것은 모두 그리고자 했으니까요. 특히 부귀영화나 장수를 사랑하는 의미에서 모란이나 거북, 학을 그리기도 했습니다. 그런데 문인들은 그렇게 속된 것을 추구할 수 없었나 봅니다. 대신 그들은 고상한 소재를 찾았습니다. 그렇게 오랜 시간에 걸쳐 문인들 사이에 자리매김한 소재가 바로 매화, 난, 국화, 대나무입니다. 매란국죽 이 네 가지 소재를 학식과 교양을 갖춘 사람인 군자에 빗대어 사군자四君子라 했습니다. 그러니 사군자는 문인들의 화조화인 셈입니다.

매화는 이른 봄에 꽃을 피웁니다. 다른 어느 나무의 꽃보다 먼저 피기에 이른 봄의 눈을 뒤집어쓰기도 합니다. 문인들은 매화를 그림으로써 부지런히 꽃을 피우고 열매를 맺는 매화의 부지런함을 닮고자 했습니다. 매화를 화분에 심은 분재로 만들어 방 안에 들여 꽃을 피우며 봄이 서둘러 오기를 고대하기도 했습니다.

난은 매화보다 조금 뒤에 그렸습니다. 겨울이 추운 우리나라에서는 사실 난이 자라기 쉽지 않습니다. 따라서 우리의 난 그림은 중국의 난을 보고 그린 것입니다. 난은 깊은 산속 골짜기, 척박한 모래나 자갈땅에서 자라면서 그윽한 향기를 냅니다. 이런 특징이

어지러운 세상을 뒤로하고 산속에서 살아가는 고상한 선비를 상징한다고 느껴 난을 좋아한 것이죠. 더군다나 난은 붓질에 능한 문인들이 복잡한 기교 없이 쉽게 그릴 수 있는 그림이기도 했습니다.

국화는 날이 추워지는 가을에 꽃을 피웁니다. 나뭇잎이 떨어지고, 풀잎은 시들고, 서리가 하얗게 내릴 때 꽃이 핍니다. 게다가 꽃송이는 탐스럽고 향기는 고상하니 황홀하기 짝이 없습니다. 다가올 추운 겨울을 마다하지 않고 꽃을 피우니 선비들이 그 기상을 높이 샀습니다.

끝으로 대나무는 굽히지 않는 태도를 뜻합니다. 대나무는 곧아서, 어느 정도 휘어지다가 그대로 부러지는 특성이 있어 선비의 지조와 절개에 비유합니다. 사철 내내 잎이 푸르니 한결같고 싶은 마음과도 닮았습니다. 게다가 대나무를 그리는 선은 글씨를 쓸 때 세로획과 닮았고, 대나무의 잎은 글씨의 획을 위아래로 비스듬히 그은 삐침과 비슷합니다. 또한 선비들이 늘 사용하는 붓대는 보통 가는 대나무로 만듭니다. 이래저래 선비와 가까울 수밖에 없는 식물입니다.

6-1
〈대나무〉
문동, 11세기 중반

죽(대나무) ① 허공에 뻗은 잎으로 내면의 인격을

문인들이 좋아하는 사군자 가운데 가장 이른 시기부터 그렸던 소재는 대나무입니다. 물론 대나무는 친근하고 흔한 식물이고 보기도 좋기에 문인들이 먼저 그리란 법은 없었겠죠. 대나무 그림이 처음 그려진 유래에 대한 이야기가 있습니다. 어느 부인이 달 밝은 밤에 창호에 비친 대나무 그림자의 윤곽을 따라 그린 것이 최초라고 합니다. 송나라 이전인 오대 십국 시대 때부터 화원의 화가들이 그린 대나무 그림이 전해 내려오니, 아마도 그 이전에도 대나무를 그렸기는 했을 것입니다. 그렇지만 그때의 대나무 그림은 윤곽을 먼저 그리고 그 안을 색으로 채워 넣는 방식으로 그린 것이었죠. 지금 우리가 알고 있는 대나무 그림과는 좀 다른 그림이었습니다.

그러다가 송나라 때 대나무 그림이 문인들의 취미생활로 불쑥 들어왔습니다. 문동文同, 1018~1079이 대표적인 인물입니다. **6-1**〈대나무〉를 보면 대나무 그림이 단순한 취미생활을 넘어서 예술의 영역으로 들어선 듯합니다. 대나무 전체를 그리지 않고 왼쪽 위에서 허공으로 뻗어 나온 가지 하나를 대상으로 삼았습니다. 그 대나무 가지는 아래로 늘어졌다가 다시 기세를 더해 위쪽을 향해 치솟듯 자랍니다. 실제 자연에 이런 식으로 자라는 대나무가 없다고 할 수는 없지만, 좀처럼 보기 드문 모양입니다. 그림 속 대의 마디와 잔가지, 여러 방향으로 보이는 삐죽 뻗은 댓잎이 화면에 생기를 더해 바로 눈앞에 대나무가 있다는 착각까지 듭니다. 비록 대나무의 본디 색깔과는 달리 먹색으로 표현되었고, 화면은 작가의 붓이

211

만들어 내는 선과 면들로 이루어졌지만, 순식간에 실제 대나무를 떠오르게 합니다. 그러면서 아름다움이 무엇인지 느끼게 하는 그림입니다.

　문동이 대나무 그림을 그린 첫 문인화가는 아니겠지요. 하지만 대나무 그림의 완성도를 단숨에 올린 사람인 것은 틀림없습니다. 문동은 명문가 출신으로 젊은 시절에 과거에 합격한 뒤 순탄히 관직 생활을 했습니다. 그리고 사촌인 소식蘇軾, 1036~1101에게 대나무 그림을 가르쳐 줍니다. 처음에는 문동이 그림을 그리고 소식은 시를 적어 넣다가 아예 소식이 그림까지 배우게 된 것이죠. 나아가 두 사람은 대나무 그림에 대한 이론 또한 같이했습니다. 곧 '먼저 마음속에 대나무를 그려야 한다' 같은 이야기는 이들에게서 나온 것입니다. 이는 그림이나 글씨는 마음속에서 먼저 완성한 다음에 손으로 그리고 써야 한다는 이야기이고, 결국은 학식이나 문학적인 감성, 인격 등을 먼저 쌓은 뒤에 그림을 그려야 한다는 것입니다. 이는 문인화를 관통하는 이념이 됩니다.

　소식은 모양의 비슷함은 그림에서 아무것도 아니라고 주장했는데, 이것도 겉으로 드러난 모양보다는 그림을 그리는 사람 내면의 아름다움을 더 강조한 이야기입니다.

　사실 소식의 이야기는 '그림에서 원래 대상과 닮는 것은 중요하지 않다'는 점을 강조할 때 인용하지만, 소식이 그린 대나무가 대나무 고유의 모양을 벗어난 적은 없습니다. 다만 겉으로 비슷하게 보이는 것보다는 내면의 표현이 중요한 것이고, 그의 사촌인 문동이 그린 대나무처럼 마음속 태도를 보여 줄 수 있어야 한다는

뜻이겠죠. 한번은 소식이 붉은색 물감을 가지고 대나무를 그리자 곁에 있던 사람이 "붉은 대나무가 어디 있는가"라며 타박했다고 합니다. 그러자 소식은 "맞다, 붉은 대나무는 없다. 그러나 검은 대나무는 그럼 어디에 있는가"라고 했습니다. 아름다움의 본질을 되돌아보게 하는 말입니다.

　문동과 소식은 대나무 그림을 문인화의 주요 장르로 만들었습니다. 그것도 아주 짧은 시간 만에 해냈지요. 대나무가 지닌 특성을 문인들이 좋아한 점도 이유였지만, 대나무가 늘 붓을 가지고 글씨를 썼던 문인들이 묘사하기에 좋은 생김새여서 그랬을 가능성이 큽니다. 글씨를 쓸 때 힘 있는 세로획은 대나무 줄기가 되고, 능숙한 마무리는 마디를 만들 수 있으며, 삐침의 기교는 대나무 잎을 그리기에 적합합니다. 문동과 소식이 이룩한 대나무 그림의 성과는 문인화의 중요한 장르가 되어 원나라 때의 이간李衍, 1245~1320, 예찬倪瓚, 1301~1374과 청나라의 김농金農, 1687~1763에 이르기까지 수백 년의 전통을 이어 가게 됩니다.

죽[대나무] ②
생동감 넘치는 해방된 자연
───────────

원나라는 문인화의 시대였으니 문인화가들은 대부분 대나무 그림을 그렸습니다. 앞서 이야기한 조맹부趙孟頫, 1254~1322도 대나무를 그렸고, 그의 부인 관도승管道昇, 1262~1319 또한 대나무 그림으로 유명한 화가입니다. 오진吳鎭, 1280~1354도 대나무를 그렸습니다. 그러나 대나무 그림만으로 이름난 문인화가는 고안顧安, 1289~1365과 이간입니다. 특히 이간은 수많은 종류의 대나무를 분류하고 그 특성을 기록한 책까지 남겼습니다. **6-2** 〈각진 대나무〉에서 볼 수 있듯 이간의 대나무는 그림으로서 훌륭할 뿐만 아니라 대나무의 특성도 정확히 묘사하고 있습니다. 대나무에 부는 바람을 대나무 잎으로 묘사한 고안의 그림은 무릎을 칠 정도로 대단합니다.

그러나 대나무 그림의 발전은 원나라가 아닌 명나라 초기에 이루어졌습니다. 예술에서의 혁신은 무엇보다도 천재적인 화가에 의존하기 때문입니다. 물론 천재적인 화가 또한 앞선 그림과 시대의 영향을 받지만, 천재적인 화가는 이것들을 융합해 큰 결과를 만들어 냅니다. 대나무 그림에서는 명나라 초기의 하창夏昶, 1388~1470이 바로 그런 역할을 합니다.

하창은 20대 젊은 나이로 과거에 급제한 정통 관료입니다. 관직 생활도 순탄했고 인생에 별다른 굴곡점도 없었습니다. 그렇지만 그의 대나무 그림은 그 시대에도 충분히 인정받아 그림값이 꽤 높았다고 합니다. 물론 고위 공직자였던 하창이 직접 그림을 팔지는 않았겠지만, 그와 인연이 없는 사람이 그의 그림을 얻으려

면 큰돈을 써야 했다는 뜻일 것입니다. 하창은 왕불王紱, 1362~1416이라는 화가에게 대나무 그림을 배웠다고 하는데, 스승을 훌쩍 뛰어넘었음은 그들의 그림만 보아도 알 수 있습니다.

하창이 대나무 그림으로 성공을 거둘 수 있었던 까닭은 문동과 소식의 원칙을 무시했다는 점에 있습니다. 즉 하창은 '먼저 마음속에 대나무를 그려야 한다'는 이야기를 신경 쓰지 않았습니다. 이 원칙을 따랐던 문동과 소식은 마음속의 대나무를 종이 위에 표현하는 데 성공했지만, 그 뒤의 문인들에게는 이 원칙이 마치 감옥과도 같았습니다.

사실 대나무를 마음으로 그리기 위해서는 실제 대나무를 많이 보면서 그때의 감흥을 기억해야 합니다. 이간처럼 대나무를 사랑해서 대나무 책을 낼 정도가 되면 '마음속의 대나무'가 저절로 생깁니다. 그런데 대개의 문인은 마음속에서 대나무부터 상상하려니 구체적으로 표현하기가 어려웠습니다. 이때 하창은 대나무를 마음속에서 자연으로 꺼내 놓았습니다. 실제 대나무를 관찰한 뒤에 그것을 마음에 담아 표현한 것입니다.

6-3 〈대나무〉 속 대나무는 괴상하게 생긴 돌 뒤편에 자리 잡고 있습니다. 그중 주인공인 긴 대나무는 뒤쪽에 있어 옅은 먹으로 거리감을 표현했습니다. 그 앞의 대나무는 본디 조연이 되어야 했지만 오른쪽으로 기운 모습을 진한 먹으로 표현했습니다. 왼쪽에 자리 잡은 대나무도 주인공은 아니지만 이 그림에서는 주인공보다 대접받는 모습입니다. 그리고 바위 앞쪽으로도 어리고 약한 대나무가 있습니다. 주인공보다 조연들에 초점을 맞춘 듯합니다.

6-2
〈각진 대나무〉
이간, 14세기 초

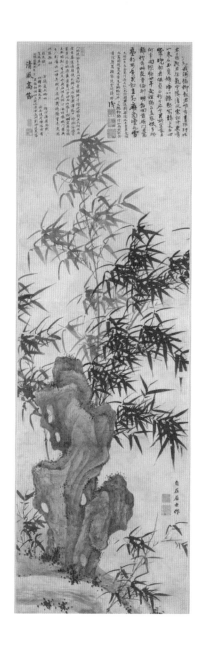

6-3

〈대나무〉

하창, 15세기 중반

그러나 자연에서 자라는 실제 대나무를 볼 때는 이렇게 규칙이 없는 모습이 더 자연스럽습니다. 댓잎의 표현도 일률적이지 않고 생동감이 넘칩니다. 마음속에만 있는 대나무를 그리는 문인화가들의 대나무 그림과는 전혀 다른 모습입니다.

하창은 수많은 대나무 그림을 남겼습니다. 그리고 그 작품들은 후대 문인화가들에게 모범이 되었습니다. 그렇지만 모범을 보고 따라 그리는 그림은 모범을 넘어서기 쉽지 않습니다. 그보다는 직접 자연에서 경험하는 일이 작품을 더 생기 있게 만듭니다. 청나라 후기에 양주를 중심으로 활약한 괴짜 화가들이 새로운 대나무 그림을 만들어 내기 전까지, 문인화가들은 대체로 하창의 대나무 그림이 만든 울타리를 벗어나지 못했습니다.

죽[대나무] ③
조선만의 기교와 혁신

━━━━━━━━━━━━

그렇다면 우리는 중국의 대나무 그림을 어떻게 받아들였을까요? 이정[1554~1626]의 **6-4** 〈바람에 흔들리는 대나무〉를 보면 그다지 다른 것 같지 않습니다. 이정은 세종의 넷째 아들의 증손자입니다. 왕손 집안이었기에 풍족한 일생을 지낸 듯합니다. 젊은 시절부터 대나무 그림으로 이름을 알렸는데, 이를 보면 그림을 무척 일찍 시작한 것 같습니다. 시와 서예, 그림을 모두 뛰어나게 잘했다는 것은 그만큼 환경이 좋았다는 이야기도 됩니다. 아무래도 여느 사대부처럼 과거에 매달릴 필요 없이 느긋하게 인생을 즐길 수 있지 않았을까요.

이정은 유덕장[1675~1756], 신위[1769~1845]와 함께 대나무 그림을 가장 잘 그린 사람으로 꼽힙니다. 셋 가운데 가장 활동 시기가 빠르니 대나무 그림 화풍을 제일 먼저 세운 사람이라 할 수 있습니다. 그런데 **6-4**를 보면 이미 봤던 그림 같습니다. 원나라 이간이 그린 **6-2**에 명나라 하창이 그린 **6-3**을 더한 것 같지는 않나요? 이정은 그들의 그림을 어떻게든 알고 있었다는 이야기입니다. 아마도 그의 신분 덕에 그는 중국에서 나온 화보들을 쉽게 구해 볼 수 있던 것 같습니다. 왕실에서는 중국을 오가는 외교 사절단이 해마다 보내는 책과 물건을 쉽게 얻을 수 있었으니, 왕실의 일원이었던 이정도 이를 볼 수 있었겠지요. 게다가 그림을 좋아하던 선조[1552~1608]가 이정에게 그림 그리기를 권장하기까지 했으니까요.

6-4 〈바람에 흔들리는 대나무〉는 **6-3** 〈대나무〉와 특히 통하는 면이 있는 것 같습니다. 바람의 방향으로 일제히 쏠린 댓잎과

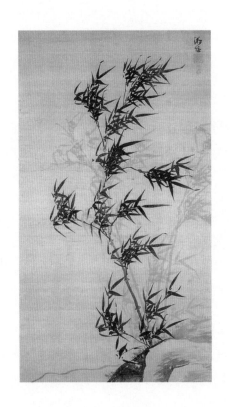

6-4
⟨바람에 흔들리는 대나무⟩
이정, 1594년

휘어진 줄기가 눈으로 바람을 보게 해줍니다. 그러나 이정은 바람 부는 날의 대나무 말고도 여러 다양한 상황에 놓인 대나무를 묘사했습니다. 푸른 대나무가 눈을 맞아 소복하게 눈이 쌓인 광경을 그리기도 했고요. 특히 비 오는 날의 대나무를 묘사한 그림은 중국 그림과는 분위기가 다릅니다.

이정의 대나무 그림에는 중국 그림에서 보지 못한 새로운 기교도 있습니다. 대나무 줄기의 입체감을 느낄 수 있도록 직선이었던 마디 모양을 둥글게 처리한 부분이죠. 이런 작은 부분은 별것 아니라고 생각할 수 있습니다만 사소한 부분이 모여서 전체를 이룬다는 점을 생각해야 합니다. 이는 생각보다 쉽지 않은 혁신입니다.

난 ① 숨어서
고고한 향기를 내뿜듯이

난초도 대나무 못지않게 많은 문인의 사랑을 받은 식물입니다. 특히 몽골(원나라)의 지배로부터 벗어나 명나라가 들어선 후에도 벼슬을 하던 사대부들이 떼죽음을 여러 번 당하면서 자연에 숨어 지내는 일이 많아져 더욱 그러했습니다. 깊은 산속에 숨어서 황홀한 향기를 뿜어내는 난초를 자신들과 비유하게 된 것이죠. 난초는 벼슬하지 못하는 사대부의 자기연민, 또는 자존감과 관련이 있습니다. 그렇지만 난을 그리기 시작한 것은 대나무보다 꽤 늦은 시기입니다. 왜 그럴까요? 이는 문인들의 생활 영역과 관련이 있습니다.

예전에는 중국의 중심이 북방이었고, 문인들도 주로 북방에 살았습니다. 북쪽에 대나무는 자라고 있었으나 겨울 추위 때문에 난초는 없었습니다. 그러다 여진(금나라)에 쫓겨서 남쪽으로 내려가면서 문인들은 산속에 있는 난을 보게 됩니다. 그렇게 본 난을 자신들의 이상과 같이 여기는 마음이 생겨나기까지는 시간이 꽤 걸렸던 셈입니다.

6-5 〈난〉은 송나라 말기의 조맹견趙孟堅, 1199?~1267?이 그렸습니다. 조맹견은 이름에서 드러나듯 조맹부의 사촌입니다. 세상을 떠난 연도가 정확히 알려지지는 않았는데, 몽골에 무너지기 전이라 하기도 하고 후라 하기도 합니다. 송나라가 마지막으로 몽골과 싸우던 시기의 황족이니 이미 남쪽에 자리 잡은 지 150년 정도 지난 시점입니다.

조맹견의 난 그림은 요즘 보는 난 그림과는 다릅니다. 난초의

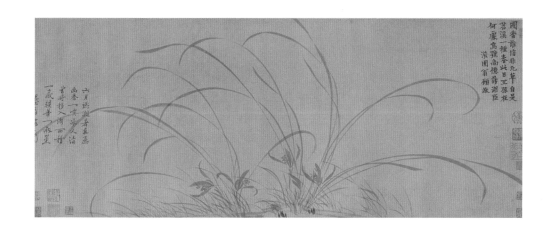

6-5

〈난〉

조맹견, 13세기 중반

모양을 그리기보다는 자신의 힘찬 붓질을 과시하려는 훗날의 그림과 달리, 그저 난의 잎사귀를 묘사하고자 했을 뿐입니다. 우선 난잎은 매우 가늘며 뻗어 나간 모양새를 표현하는 데 힘쓰고 있습니다. 땅 가까이의 꽃들은 난의 향기를 표현하는 것 같습니다. 곧 추상적인 묘사와는 거리가 먼 난 그림입니다. 조맹견이 이 그림에서 묘사하려고 했던 것은 "6월의 날씨가 찌듯이 더워지면 그윽한 난의 향기가 얼음처럼 솟아 정신을 맑게 한다"였습니다. 이때의 날짜는 음력이니, 곧 한여름입니다.

난 그림을 추상적인 이념을 표현하는 데 쓰기 시작한 사람은 '난의 화가'라 일컬어지는 정사초鄭思肖, 1241~1318입니다. 정사초는 송나라 태학太學■의 학생으로 장차 나라를 짊어질 준비를 하던 서른다섯 나이에 조국이 멸망했습니다. 나라가 사라졌다는 것은 그에게 희망이 없어진 셈입니다.

애국심이 충만했던 그는 자신의 이름을 '사초思肖'라고 바꾸었습니다. 이름의 '사'는 생각한다는 뜻이고, '초'는 송나라 황제의 성씨인 '조趙'의 안에 들어간 글자입니다. 그러니까 자신은 '송나라만 생각하겠다'고 한 것입니다. 그는 이름만 바꾸지 않았습니다. 앉아 있을 때나 잘 때 몽골이 있던 북쪽은 등지고 남쪽을 향했습니다. 그리고 그가 그린 난초에는 뿌리와 흙이 보이지 않습니다. 나라를 잃었기에 땅이 있을 수 없다는 뜻으로 난초의 뿌리가 보이지 않는 것입니다.

그는 친구였던 조맹부가 관직을 받아 출세하자 그와 절교하기도 했습니다. 조맹부는 송나라 후예들에게 비난받았지만 그의 애국심과 절개는 많은 사람이 칭송했습니다. 다만 정사초는 자기 자신의 그림을 훼손했기에 남은 그림이 많지 않습니다. 그래서 사람들은 그의 그림을 더욱 귀중하게 생각합니다. 난의 향기가 어지러운 속세를 떠난 고고함의 상징이 된 것은 그의 난초 그림이 시작이었습니다.

난 ② 무더기씩 나누어 짜임새 있게

동양화에서 난 그림으로 정사초만큼 유명한 인물이 있습니다. 바로 정섭鄭燮, 1693~1765입니다. 보통 정판교라 부르는데 '판교'는 그의 호입니다. 그는 평생 대나무와 바위, 난 이 세 가지만 그렸습니다. 그에게 난 그림은 거의 인생과 같았습니다.

어릴 때 향시에 합격할 정도의 수재였던 정섭이지만, 그의 집은 자식이 공부하도록 뒷받침할 수 있는 상황이 아니었습니다. 먹고살기 위해 서당을 운영했지만 하루 한 끼 먹기도 힘들었다고 합니다. 생활고에 지친 그는 집을 떠나 양주에 가서 그림을 팔아 생활합니다. 양주는 큰 고을이고, 나라에서 소금에 얹어 징수하는 세금을 대행하는 소금 상인들이 활동하는 중심지로 부유했기 때문이죠. 다른 여러 예술가도 이곳에서 삶을 꾸렸습니다. 부유함은 예술을 품을 수 있기 때문입니다. 정섭도 고향에서보다는 나은 삶

을 유지할 수 있었습니다.

그렇게 10년을 지내다 다시 과거에 도전해 5년 남짓 치열하게 공부한 끝에 결국 합격합니다. 거의 믿을 수 없는 일이었죠. 하지만 급제했다 해서 바로 관직을 얻을 수 있지는 않았습니다. 그래서 또 6년을 기다리며 그림을 팔아 생활합니다. 50세 무렵에 관직을 받아 10여 년 관리 생활을 했는데, 청렴한 관리였던 그는 관직에 있으면서도 그림을 팔아 생활에 보탭니다. 그리고 퇴직해서도 고향과 양주를 오가며 그림을 팔아 생활합니다. 어찌 보면 관리보다는 직업 화가의 일생인 듯합니다. 그러나 관직 덕분에 그의 그림값이 올랐고, 문인화가이면서도 그림을 팔아 삶을 꾸려 나간 특이한 인물입니다.

정섭은 다른 사람에게 그림을 배운 적이 없다고 큰소리를 쳤습니다. 실제로 그의 삶의 여정을 보면 누군가에게 그림을 배울 만한 여유가 없었던 것은 확실합니다. 그가 스스로 깨우친 난 그리는 법은 "굵은 잎과 부수적인 작은 잎을 어울리게 그린다"는 것입니다. 그는 덩어리로 나누어 그리는 법을 이야기합니다. 실제로 그는 그런 간단한 원칙으로 난 그림을 그렸습니다. 그러면서 "그림 수련은 결국 학문을 따라간다"고 말했습니다. 자신의 학문 수준이 높기에 그림도 좋다고 자랑하는 것입니다. 그런데 사실 그의 그림은 유형별로 철저하게 정가를 매긴 상품이었습니다. 그러니 학문을 내세운 것은 과거 급제한 진사의 작품이니 더 좋다는 이야기와 다를 바 없습니다. 문인화라는 점을 내세우면서 자신에게 학식이 있다는 것을 그림값을 올리는 데 사용한 묘한 시대의 흐름이 보입니다.

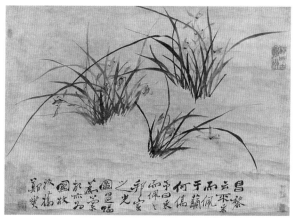

6-6

〈난〉

정섭, 18세기 중반

6-6 〈난〉은 정섭 자신이 말하던 바를 그대로 옮긴 듯합니다. 그림으로 일생을 살았으니 필치◆가 능숙하기 이를 데 없습니다. 난의 한 무더기에는 긴 난 잎이 있고, 세 무더기의 긴 잎도 길이를 조절해서 짜임새 있는 화면을 드러냅니다. 이런 난 그림은 진짜 난을 관찰할 필요도 없습니다. 그저 화가의 마음속에 종이를 펼쳐 놓고 자신이 이상이라 여기는 난을 그리는 것이니까요. 거기에 아래쪽에 있는 글의 서체가 특이합니다. 이는 정섭이 옛날 글씨체와 현재의 글씨체를 섞어 만든 육분반서六分半書라는 글씨체입니다. 문인으로서의 능력을 과시하고 있는 셈이죠. 그가 살던 청나라 시절은 고증학■이 발전하면서 금석학도 발전해 옛 글씨체 연구가 많이 진행되던 때입니다. 김정희1786~1856가 금석학을 했던 것에도 그런 까닭이 있습니다.

◆ 동양화 사전

필치 붓으로 그은 점과 선의 느낌이나 멋을 말합니다. 글씨를 쓰거나 그림을 그릴 때의 붓질에는 각자 개성이 있게 마련이며, 이를 필치라고 합니다.

■ 역사 상식

고증학 옛 문헌에서 확실한 증거를 찾아 치밀하고 꼼꼼하게 유교 경전의 뜻을 밝혀 나가는 학문입니다. 성리학, 양명학 같은 이전 유학이 가진 추상성, 공허함을 문제 삼아 실제에 바탕을 둔 것이죠. 고증학은 실제의 옳음을 중요하게 여긴 청나라 때 발전했습니다. 문자의 뜻에 중점을 두는 훈고학과 옛 문자를 연구하는 금석학도 고증학에 속합니다.

난 ③ 그림 때문에 유행한 조선의 난 키우기

우리나라 중부지방에서는 난이 자라지 않기에 난 그림은 중국에서 들어왔다고 생각해야 합니다. 그러나 난 그림이 유행하면서 사대부 사이에 새로운 문화가 번졌습니다. 중국에서 난을 들여와 화분에 심어 방에서 키우는 것이었습니다. 매화를 분재로 만들어 실내에 두고, 숯불을 피워가며 일찍 꽃을 피우려고 한 행동과 비슷한 노력입니다. 그만큼 난에 대한 사랑이 남달랐다 할 수 있습니다. 난이 늘면서 난을 그리는 사대부의 수도 늘었고 난을 그리는 유행은 더 넓게 퍼졌습니다. 아마 고려 말이나 조선 초부터 난 그림이 있었을 것이나, 전해지는 그림은 조선 중기의 것부터입니다. 조선 중기부터 유행한 난 그림은 조선 후기에 절정을 이룹니다.

조선 후기에 난 그림으로 이름난 사람으로는 민영익1860~1914과 이하응1820~1898이 있습니다. 이하응은 흥선대원군으로 잘 알려져 있는데 고종의 아버지이자 살아 있는 대원군으로 나라를 다스리며 역사에 큰 발자취를 남겼습니다. 그는 일찍이 부모를 여의고 불우한 청년기를 보냈습니다. 왕실의 일원이었기에 벼슬은 했지만, 안동 김씨의 세도 정치▪ 시절이라 한직을 전전했습니다. 마음속에는 큰 뜻을 지닌 채로 시정잡배들과 어울리며 이를 감췄는지도 모를 일입니다. 아마 그의 난 그림도 사람들 틈에 숨어 있는 자신의 고고함을 상징하는 것인지도 모릅니다. 이

세도 정치 원래는 유교의 사대부에 의한 도의적인 정치를 뜻하는 말이었지만, 현실에서는 왕의 신임을 얻은 신하나 친인척이 나라를 마음대로 휘두르는 것을 이릅니다. 조선 후기 안동 김씨의 세도 정치가 대표적입니다.

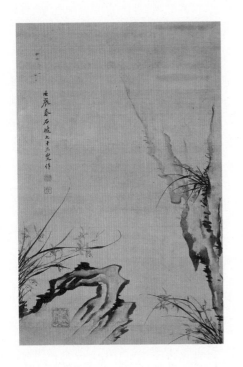

6-7
〈석파란〉
이하응, 1892년

6-8
〈벼랑의 난〉
이하응, 1892년

하응은 김정희에게 난 그림 그리는 법을 배웠습니다. 김정희는 이하응의 난이 최고라 평가했다고 합니다. 그만큼 뛰어났기에 이하응은 생활고에 시달릴 때 그림을 팔아 술을 마시기도 하고, 안동 김씨 집안에 그림을 팔러 다니기도 합니다. 또한 그만큼 뛰어났기에 그의 난 그림을 석파石坡라는 그의 호를 따서 '석파란'이라 부르기까지 했습니다. **6-7**은 그중 하나입니다.

　　6-8은 이하응이 73세에 그린 그림입니다. 마치 한 그림을 둘로 나눈 듯이 짝을 이루고 있습니다. 하지만 두 그림을 합치면 바위가 역삼각형 모습이 되어 어색해집니다. 이는 시에서 두 구절을 대비하는 것과 같은 효과입니다. 두 그림에서 서로 반대로 뻗은 난초 잎의 선은 부드러우며 아름답습니다. 바위를 그린 선은 굵고 두터워 난초 잎을 그린 선과 대비됩니다. 어느 선 하나 비슷하지도 않으며 잘 어울려서 묘한 아름다움을 자아냅니다. 물론 이 난은 이하응의 마음속에 있는 상상의 난입니다. 이런 면에서 그는 문인화의 전통을 이어받았습니다.

매(매화) ① 멀리 가는 매화 향기처럼

매화나무는 추웠다가 더웠다가 반복하는 봄날을 헤치고 가장 일찍 꽃을 피웁니다. 찬 공기와 더운 공기가 뒤섞일 즈음에 꽃을 피우기에 눈을 맞은 매화꽃을 보는 일도 흔합니다. 그래서 문인들은 소나무와 대나무, 매화나무에 '추운 겨울을 이기는 세 벗'이란 뜻의 세한삼우歲寒三友라는 이름을 붙여주었습니다. 게다가 매화 향기는 멀리까지 퍼집니다. 그러니 문인들은 자신이 고난을 딛고 멀리 향을 보내는 이 매화 같은 사람이기를 바라며 이 꽃을 사랑했습니다.

매화 그림도 화조화로 시작했으니 분명 늦어도 송나라 이전부터 있었습니다. 송나라에 들어와서도 매화를 잘 그린 중인仲仁, ?~?이나 양보楊補, 1598~1667 같은 화가들은 있었지만, 대나무나 난처럼 문인들이 활발하게 그리는 대상은 아니었습니다. 문인들이 매화를 그리지 않은 것은 매화를 그리는 방식이 글씨 쓰기와는 많이 달랐기 때문일 겁니다. 대나무와 난은 글씨 획의 뻗고, 맺고, 삐치고 하는 방식이 그림에서도 그대로 재현될 수 있지만, 매화를 그릴 때는 완전히 다른 방식의 붓질을 해야 합니다.

원나라 시절에 걸출한 매화를 그린 문인화가가 있었습니다. 왕면王冕, 1287~1359이라는 화가입니다. 그는 원나라 시절에 태어나 원나라 말기에 죽었습니다. 그도 원나라 시절의 다른 문인들과 마찬가지로 아무런 할 일을 찾지 못하고 일생을 마쳤습니다. 젊은 시절에는 병법도 공부하고 유람도 다녔지만, 결국 시골에 매화옥梅花屋이라는 조그만 집을 짓고 살다가 생을 마칩니다. 집 이름에서 그

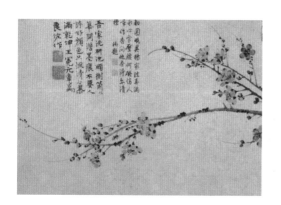

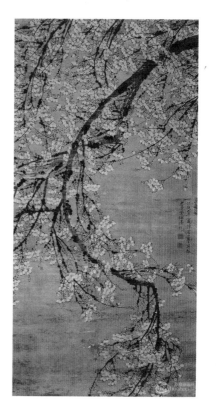

6-9
〈매화〉
왕면, 13세기 중반

6-10
〈매화〉
왕면, 13세기 중반

가 매화를 얼마나 사랑했는지 짐작할 수 있습니다. **6-9**, **6-10** 매화 그림을 보면 구도에서부터 기쁨을 느낄 수 있습니다. 특히 **6-9**는 매화나무 전체를 보여 주는 것이 아니라 뻗어 나온 몇 가지를 보여 줍니다. 그 가운데 중심이 되는 가지는 약간 아래로 내려왔다가 위로 솟는 모양새라 특별한 기운이 느껴집니다. 그 위의 가지는 위로 뻗다가 끝에서 살짝 처지고, 그 아래 가지는 살짝 위로 솟아올라 절묘한 조화를 보여 줍니다.

여백*에 자리 잡은 글도 위치가 딱 좋습니다. 그 글을 번역하면 다음과 같습니다.

◆ 여백

그림에서 아무것도 그려 있지 않은 공간을 여백이라 합니다. 동양화는 서양화에 비해 여백이 많은 편입니다. 인물화에서는 배경을 안 그렸기 때문이고, 산수화에서는 송나라 후기부터 여백을 살리는 구도로 나아갔기 때문입니다. 여백은 공간감을 살리고 정서적인 의미를 드러냅니다. 문인화에서는 여백에 시나 글을 써서 그림의 의미를 표현하기도 합니다.

"우리 집 벼루 씻는 연못가 매화나무 가지에 일제히 꽃이 피어 먹의 흔적을 남겼네. 매화꽃은 사람들에게 좋은 빛깔을 보여 주기 위함이 아니라, 세상에 맑은 기운을 흐르게 하려 함일세."

매(매화) ② 괴짜가 그린 삐딱한 매화

화가들은 매화가 나타내는 봄의 희망이란 정서를 다른 감정으로 이용하기도 했습니다. 세상을 즐겁게 바라볼 수 없는 사람에게는 매화의 맑은 향기가 서러움을 뜻할 수도 있습니다. 팔대산인八大山人, 1624?~1703?이란 화가는 본디 이름이 주탑朱耷으로 명나라 황실의 일원입니다. 젊은 시절 청나라가 명나라를 점령하는 과정에서 끔찍한 고생을 했기에, 청나라 만주족에 대한 한이 컸습니다. 청나라 시대에 절에 들어가 승려로 지내면서 안정감을 찾고 나중에는 자신의 절도 세우게 되지만, 세상에 대한 미움은 사라질 수 있는 것이 아니었습니다. 그래서 팔대산인은 늘 두렵고 삐딱한 시선으로 바라본 세계를 그렸습니다.

팔대산인은 매화나무도 즐겨 그렸는데, 그가 그린 매화나무는 대개 늙고 가지가 온전하지 않으며 꽃도 몇 송이 피지 않은 것들이었습니다. 흉악한 세상에 맑고 깨끗한 매화 향기가 가득한 것은 팔대산인이 보기에는 있을 수 없는 일이었을지도 모릅니다. **6-11**을 볼까요? 매화나무의 밑동은 아주 굵지만 거기서 나온 가지는 목숨을 억지로 부지하는 듯 가늘고, 꽃은 서너 송이 피었을 뿐입니다. 비록 꽃이 피기는 했지만 쓸쓸하기 이를 데 없습니다. 그 매화에 자신의 처지를 빗댄 것도 있을 것이고, 매화가 꽃 핀 세상이 여전히 추운 겨울이라는 뜻인지도 모릅니다. 여하튼 팔대산인은 단순한 선을 이용해 매화를 새로운 시선으로 바라보게 했습니다. 그는 문인이 아닌 승려였지만 그림으로 문학을 한 문인이라고 표현해도 좋겠습니다.

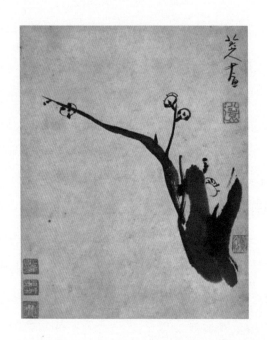

6-11

〈매화〉

팔대산인, 17세기 후반

앞에서 양주에 대해 잠깐 이야기했습니다. 양주는 본디 해운이 발달한 상업 도시입니다. 게다가 청나라 때는 소금에 세금을 매겨 팔고 이를 국가에 대신 납부하던 소금 전매 상인들의 거점 도시였기에 그 이전보다 더욱 부유하고 자유로웠습니다. 더군다나 돈은 많지만 관리들에게 무시를 당하던 상인들은 문화적 욕구가 상당했습니다. 다시 말해 출세욕과 문화적 열등감을 해소하느라 문학과 미술에 돈을 쏟았습니다. 그래서 양주에는 많은 문인과 화가가 모여들었고, 이 자유로운 분위기에서 시를 짓고 그림을 그려 팔 수 있었습니다. 물론 돈 많은 소금 상인들이 이들을 후원하기도 했습니다.

그렇게 양주로 모여든 화가 가운데 여덟 명의 대표 화가가 있습니다. 이들을 양주팔괴揚州八怪라 부르는데, 이는 '여덟 명의 양주 괴짜'라는 뜻이죠. 그렇지만 이렇게 꼽히는 여덟 명이 조금은 제각각이기도 하고, 사실은 열 명이 훌쩍 넘어 가기도 하니 '양주화파'라고 이해하면 됩니다.

아무튼 양주팔괴 가운데 거의 빠지지 않는 화가가 김농金農, 1687~1763■입니다. 그를 빼놓지 않는 이유는 다른 화가들보다 글씨도 뛰어나고, 그림도 아주 독특한 시점으로 그렸기 때문입니다. 우선 글씨체는 송나라 때의 목판 활자체인 칠서漆書를 구현한 복고풍의 글씨입니다. 그림도 여러 장르를 그렸는데 그만의 시각으로 다시 해석했습니다. 그가 그린 댓잎은 다른 사람들이 그린 댓잎과 다릅니다.

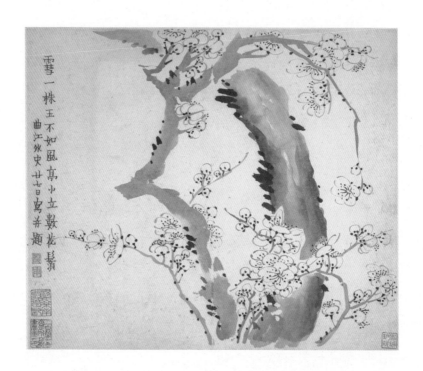

6-12

〈매화〉

김농, 1757년

6-12의 매화나무만 해도 그렇습니다. 매화꽃은 이상하지 않지만, 나무줄기는 큰 줄기가 위로 솟다가 아래로 처져서 꽃이 달리고, 나무 밑동 근처에는 또 다른 잔가지가 솟아 꽃이 핍니다. 나무 뒤편 바위 모양도 특이합니다. 아마도 김농의 마음속에서 오랫동안 묵힌 매화나무의 모습이 아닐까 합니다.

매(매화) ③ 조선 사대부의 지극한 매화 사랑

우리나라 문인 사대부들의 매화 사랑은 중국보다 더하면 더했지 못하지 않습니다. 조선 중기에는 어몽룡^{1566~?}이나 허목^{1595~1682} 같은 매화 그림으로 이름난 선비들이 있었습니다. 그러다 조선 후기에 오면 그야말로 매화에 흠뻑 빠진 대단한 화가가 나타납니다. 조희룡^{1789~1866}이란 화가입니다. 그의 방안은 자신이 그린 매화 그림 병풍이 둘러싸고 있고, 벼루에는 매화를 읊은 시가 새겨져 있으며, 먹의 이름에도 매화가 들어 있고, 매화에 관한 시를 지어 큰 소리로 읊으며, 그러다 목이 마르면 매화차를 마시고, 자신이 사는 곳에도 매화를 넣어 집 이름을 짓고, 호에도 매화를 넣어서 매수梅몇라는 호를 쓴다고 했습니다. 이 정도면 거의 매화에 미친 사람이 아닐 수 없습니다.

조희룡은 글씨와 그림, 시에 모두 재주가 있었는데, 특히 글씨와 매화 그림은 대단합니다. 헌종^{1827~1849}이 그에게 금강산을 그리라고 했을 정도로 산수화 솜씨도 대단했습니다. 글씨는 김정희와 비슷한 데다 그와의 나이 차이도 세 살 정도라서 김정희와 연

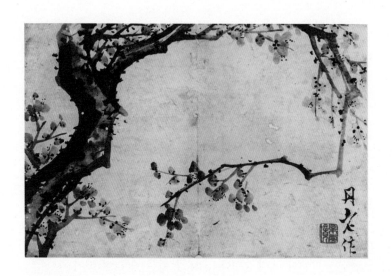

6-13
〈매화〉
조희룡, 19세기 중반

관 짓기도 합니다만, 알고 지내기는 했어도 글씨나 그림을 배웠던 것 같지는 않습니다. 다시 말해 둘이 글씨와 그림에서 비슷한 점은 있지만, 그것은 같은 시대에 살며 중국에서 넘어온 경향을 같이 받아들였기 때문입니다. 어찌 되었든 조희룡도 김정희만큼이나 눈여겨보아야 할 예술가입니다.

6-13 매화 그림만 해도 조희룡의 독특한 시각으로 화면을 구성했습니다. 매화나무 줄기가 화폭 안을 빙 둘러싸고 있습니다. 그래서 맨 마지막 가지는 다시 본래의 줄기로 돌아온 듯합니다. 그러면서 줄기와 나뭇가지를 그린 선은 진하고 힘찬 직선 중심으로 표현했습니다. 그리 많이 달리지 않은 매화는 사실적으로 묘사하지는 않았지만, 알아보기에는 충분합니다. 사실 매화로 이 정도의 묘사력을 보여 주는 그림은 많지 않습니다. 조희룡의 지극한 매화 사랑이 화면에 표현되어 손에 잡힐 것 같습니다.

국(국화) ① 재능이 있어야
그릴 수 있었던

───────────

사군자 가운데 가장 보기 드문 것
은 국화 그림입니다. 국화는 매화
와 반대로 겨울이 오는 전조인 서
리를 견디며 꽃을 피우기 때문에 사랑받았습니다. 가을에 서리가
하얗게 내려앉은 국화를 보는 것은 어렵지 않습니다. 더군다나 국
화는 마음을 울릴 정도로 좋은 향기를 냅니다. 그러니 국화를 덜
사랑해서 잘 그리지 않은 것은 아닐 것입니다. 아마도 매화나무와
비슷한 이유, 즉 글씨 쓰는 법으로 그리기 어려웠기 때문이 아닐
까 짐작합니다. 매화나무보다도 드문 이유는 꽃 그리기뿐 아니라
잎사귀까지 난이도가 더해져서가 아닐까 하고 짐작합니다. 국화
잎사귀는 묘사하기 쉽지 않습니다. 국화는 전체적으로 실제 모습
을 묘사하는 재능이 있어야 그릴 수 있는 소재였죠.

　6-14는 심주沈周, 1427~1509의 것입니다. 심주는 문인화가였지만
묘사력은 직업 화가 못지않아 다양한 장르의 그림을 그렸습니다.
묘사를 잘했기에 국화를 그리는 일은 어렵지 않았습니다. 그는 활
짝 핀 국화부터 피기 직전의 꽃송이까지 사실적으로 묘사했습니
다. 그보다 더 뛰어난 점은 연한 먹으로 잎을, 그 위에 진한 먹으로
잎줄기를 묘사한 방법입니다. 사실적이지는 않지만, 특성이 잘 묘
사되어 국화 잎사귀라 느끼기에 충분합니다. 대부분의 특성을 잡
아서 묘사하기란 쉽지 않은 일이고, 이런 묘사가 훌륭하면 오히려
사실적인 표현보다 더 뛰어나다고 느끼기도 합니다. 여하튼 심주
는 오랫동안 문인화의 영역에서 소외되었던 국화를 흥건한 먹의
세계로 끌어들인 셈입니다.

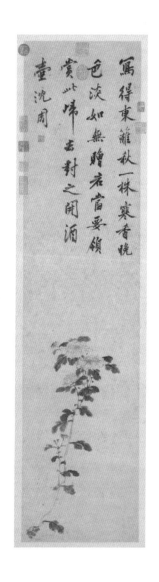

6-14

〈국화〉

심주, 15세기 후반

국[국화] ② 국화가 힘 있는 선을 만날 때

모란 서양화에서 크고 화려한 장미를 많이 볼 수 있듯이, 동양화에서는 모란과 작약이 그렇습니다. 모란은 부귀와 영화를 뜻합니다. 모란 그림을 그린 유명한 화가로는 황전(黃筌, ?~965), 서위(徐渭, 1521~1593), 장정석(蔣廷錫, 1669~1732) 등이 있습니다.

전각 돌이나 금속에 글씨를 새기는 예술입니다. 작가가 글씨를 써서 새겨야 하기에 서예에 속합니다. 도장을 새겨 인주를 찍어 문서에 찍는 것은 오래되었지만 그림에 도장, 즉 낙관을 찍는 것은 명나라 시기에 시작해 청나라 때 유행합니다. 전각이 예술이 된 것도 이때부터입니다. 보통 옛 글씨체인 전서(篆書)로 썼기에 전각이란 이름을 얻었습니다.

국화가 문인화 장르에서 가장 화려하게 꽃을 피운 것은 우창쉬吳昌碩, 1844~1927에 와서입니다. 물론 그 이전에도 국화를 그린 문인화가가 있었지만, 우창쉬처럼 국화를 사랑하여 많이 그린 사람은 없습니다. 물론 우창쉬의 그림 소재가 국화뿐인 것은 아닙니다. 모란◆이나 대나무, 난과 같은 다른 식물도 많지만, 국화를 우창쉬보다 많이 그린 화가를 찾기 어려울 정도입니다. 그것은 그가 능숙하게 국화를 그릴 실력이 있었다는 뜻이기도 합니다. 국화가 우창쉬의 힘 있는 선과 만난 것은 다행입니다. 국화가 지닌 고고한 아름다움이 우창쉬의 선을 통해 살아날 수 있었습니다.

우창쉬는 원래 넉넉한 가정에서 평안하게 자란 사람입니다. 특히 어린 시절부터 서예와 전각篆刻■에서 뛰어난 재주를 보였고, 당시 유행하던 금석문에도 조예가 있었습니다. 그래서 그는 북 모양의 돌에 중국의 통일 국가 이전의 글씨체가 새겨 있는 석고체石鼓體를 바탕으로 개성을 더해 자신만의 글씨체를 만들었습니다. 그는 청소년 시절에 난리를 만나 피난을 갔다 왔으며, 4년 뒤에 돌아왔을 때는 이전 생활 기반이 다 무너져 아버지와 서로 의지하며 농사를 지으며 전각과 서예를 더욱 가다

들었습니다. 그가 임이^{任頤, 1840~1896?}에게 그림을 배우기 시작했을 때, 스승은 제자가 이미 붓을 움직이는 데는 완성되었음을 알아봤습니다.

6-15 우창숴의 국화는 붓으로 능숙하고 힘 있는 선이 유창한 리듬감을 느낄 수 있게 합니다. 그런데 자세히 살펴보면 그 리듬감은 단순히 선에서만 느껴지는 것이 아닙니다. 전체적인 구도도 역동적으로 배치되어 있고, 국화와 바위가 덩어리로 어울려 기세 좋게 아래로 향하고 있습니다. 마치 산수화에서 구불구불한 기세를 중요시하던 것과 같습니다. 우창숴는 "달리는 곳에서는 법도를 떠날 수 없고, 정밀한 곳에서도 기백을 돌봐야 한다"라고 했습니다. 그러니까 이런 구도와 기세를 살린 것은 모두 의도적인 행동입니다. 서예의 원리를 그림에도 그대로 적용한 것이죠.

6-15
〈가을 국화〉
우창숴, 1912년

6-16
〈가을 국화〉
안중식, 20세기 초

국[국화] ③ 가을 국화
앞에 두고 술 한잔

중국에 우창쉬가 있었다면 조선에는 안중식^{1861~1919}이 있었습니다. 우창쉬가 나이는 15세 더 많았지만, 안중식이 8년이나 일찍 죽었습니다. 그러니 우리 눈으로 보면 거의 동시대 사람이라 해도 좋습니다. 물론 우창쉬는 금석학에 밝은 서예나 전각으로 더 유명했고, 안중식은 산수화와 인물화, 화조화를 두루 잘 그리는 직업 화가라 할 수 있습니다. 그림에서 우창쉬는 숙달되고 힘찬 느낌을 보여 주지만, 안중식의 그림도 조형적인 면에서 빼어난 면모를 보여 줍니다.

안중식은 양반 집안에서 태어났지만 청년기에 톈진에 신식 무기를 배우러 파견됩니다. 타고난 그림 솜씨로 무기 만드는 법을 그리기 위함이었습니다. 그 뒤로도 중국에 두 번을 더 갔으며, 일본도 방문했던 경험이 있습니다. 그는 그 시대에 드물게 해외에 나간 경험을 지니고 있습니다. 이 경험이 그의 그림에 적지 않은 영향을 주었습니다. 또한 그는 장승업^{1843~1897◆}을 흠모했습니다. 그에게 직접 그림을 배우지는 않았어도, 그의 영향을 받으며 그림을 그렸다는 사실이 그림에서 나타납니다. 그렇게 여러 경험을 쌓아 올려 그는 임금의 초상을 그리는 최고의 화가가 되었고, 여러 관직을 지냈으며, 많은 제자를 배출했습니다.

6-16의 국화는 우창쉬의 것과 반대로 하늘을 향해 위로 올라가는 자세입니다. 하늘을 향해 올라

| 장승업 | 장승업은 일찍 부모를 여의고 역관의 집에서 지내며, 청나라의 화풍을 배워 소화해 낸 조선 후기의 화가입니다. 여러 분야의 그림을 두루 그렸으며 안중식(1861~1919), 조석진(1853~1920) 등의 제자를 키워 냈습니다. |

가는 국화 가지나 잎, 꽃은 사실적인 모습은 아니지만 국화의 특성은 제대로 표현하고 있습니다. 단순화한 변형이 오히려 시의 정서를 느끼게 합니다. 농묵濃墨과 담묵淡墨◆으로 그린 이파리는 해학적이기까지 합니다.

6-16 왼쪽의 "가을 국화의 색이 좋다"란 글은 흔히 도연명이라 부르는 도잠陶潛, 365~427■의 시입니다. 이 시는 도연명의 〈술을 마시다〉에 나오는 구절입니다. 그는 혼란한 세상을 버리고 시골로 가서 한가하게 보내는 일상을 실천한 시인이고, 그래서 가을 국화를 사랑했습니다. 맑은 향의 국화를 앞에 두고 술을 한잔 마시는 풍속은 이 시에서 유래한 것입니다. 시의 한 구절이 이 그림을 더욱 문인화답게 만듭니다.

◆ **농묵과 담묵** 먹의 농도가 짙으면 농묵, 옅으면 담묵이라 합니다. 바탕 종이가 보일 정도면 담묵, 보이지 않으면 농묵이라 할 수 있습니다. 담묵으로 먼저 그리고, 그 위에 농묵으로 그리는 것이 일반적인 순서입니다. 담묵이 마르기 전에 농묵으로 그려 먹이 번지는 효과를 내기도 합니다.

■ **도잠(도연명)** 위진남북조 시대 동진에서 활동한 시인입니다. 젊은 시절에는 방황도 하고 관직에도 있었으나, 그만두고 고향에 돌아가 버드나무 다섯 그루를 심고 살았다고 합니다. 혼란기에 은거한 시인으로 추앙을 받습니다.

먹을 쓰는 여러 가지 방법

화조화를 문인의 취향에 맞게 그린 그림이 사군자입니다. 초창기 화조화와 달리 사군자는 먹을 여러 방법으로 이용해 새로운 느낌을 만들었습니다. 먹으로만 그리기도 했고, 색을 써야 할 때도 먹을 쓰듯이 자연스럽게 사용했습니다.

먹의 빛깔

먹색은 흔히 검은색으로 표현되지만, 문인화가들은 먹에 오색 찬란한 빛깔이 있다고 여겼습니다. 마음으로만 그런 것이 아니라 실제로 먹 농도의 짙고 옅음에 따라 색을 구분하기도 합니다. 벼루에 물을 따르고 먹을 갈아 쓰는 것이기에 먹을 가는 시간과 물의 양에 따라 농도를 쉽게 조절할 수 있습니다.

가장 진한 먹은 숯같이 진한 먹이란 뜻으로 초묵焦墨이라 했고, 그 다음은 진한 먹은 농묵濃墨, 무거운 먹은 중묵重墨, 옅은 먹은 담묵淡墨, 가장 옅은 먹은 경묵輕墨이라 불렀습니다. 물론 이렇게 다섯 단계가 전부는 아니지만, 이 정도로 구분해서 먹을 쓸 수 있다는 말은 먹에 대해 깊이 이해하고 있었다는 것을 뜻합니다.

문인들은 먹의 농도와 붓의 움직임의 관계도 잘 알고 있었습니

다. 초묵이나 농묵처럼 진해지면 먹이 붓의 길을 막습니다. 붓의 움직임이 힘들어지는 것이지요. 즉 진한 선은 뚜렷해서 잘 보이지만 선의 운동성은 떨어집니다. 반면에 먹이 너무 옅으면 신비로운 먹빛이 사라집니다.

먹을 쓰는 방법

먹을 깨뜨리는 파묵법破墨法 – 이름은 강하지만 방법은 단순합니다. 진한 먹으로 먼저 그리고, 마르기 전에 옅은 먹을 덧칠하는 방법입니다. 또는 그 반대로 합니다. 한마디로 농도가 다른 두 먹이 채 마르기 전에 섞이는 현상을 이용한 것이죠. '깨뜨린다'는 말은 옅은 먹에 짙은 먹을, 또는 짙은 먹에 옅은 먹을 더해 본래 먹을 조절한다는 뜻입니다.

먹을 뿌리는 발묵법潑墨法 – 말 그대로 붓으로 그리는 대신 먹을 뿌리는 방법입니다. 뿌리는 방법은 붓으로 하기도 하고, 입이나 다른 도구를 사용하기도 합니다. 먹물의 농도에 따라 번져서 퍼져 보이게 하며, 붓을 쓰지 않기에 선이 없습니다.

먹을 쌓아 올리는 적묵법積墨法 – 이는 옅은 먹이 마르면 다시 옅은 먹을 그어 여러 번 덧칠해서 진한 먹을 만드는 방법입니다. 덧칠하는 붓질이 매번 같을 수 없기에 바깥의 윤곽에서 먹들 사이에 간섭이 일어나 묘한 아름다움이 생겨납니다.

먹물을 번지게 하는 선염법渲染法 – 종이에 물이나 옅은 먹물을 먼저 칠하고, 물기가 마르기 전에 먹으로 선을 그어 번지게 하는 기법을 말합니다. 이렇게 하면 선에서 붓 자국이 보이지 않아 색다른 효과를 낼 수 있습니다. 물 대신 색채를 풀어 응용할 수도 있고, 먹을 단계별로 진하게 올릴 수도 있는 등 여러 응용 방법이 있습니다.

여기서 예를 든 것은 비교적 일반적인 방법입니다. 화가들은 이 외에도 자신만의 기법을 개발해 수묵화의 세계를 넓혔습니다.

7

풍속화

평범하되 비범한 그림

파격의 눈으로 세상을 꿰뚫다

풍속화는 말 그대로 사람들이 사는 모습을 그린 그림입니다. 누구라도 일하고, 먹고, 노는 모습을 그렸다면 풍속화라 할 수 있습니다. 그러나 지금 우리가 쓰는 풍속화란 의미는 왕이나 귀족들이 사는 모습이 아니라 '서민'들의 사는 모습을 그린 그림만 말합니다.

다만 이러한 풍속화도 모두 같지 않습니다. 통치자의 의식이 배어 있는 그림이 있는가 하면, 서민의 모습을 순수하게 들여다본 그림이 있습니다. 예를 들면 농사나 천을 짜는 모습을 그린 그림은 백성들에게 올바른 삶을 통치자가 권하기 위해 그린 그림이고, 도시의 저잣거리를 그린 그림은 통치자가 백성의 삶을 알고자 해서 그린 그림입니다.

그런데 조선 후기에 등장한 풍속화는 이와 다른 의미를 지니고 있습니다. 백성들이 살아가는 활기찬 모습에 산수화 못지않은 아름다움이 있음을 깨닫고, 중국에는 없는 새로운 조선만의 풍속화를 만들어 냈기 때문이죠.

보통 사람을 그려야
풍속화다

풍속화는 우리가 사는 모습을 그린 그림입니다. 인간이 사는 모습이니 인물화에 속할 수도 있겠습니다. 앞에서 살펴본 **2-2** 〈이창 부인 집에 돌아오다〉도 일종의 풍속(그 시대의 유행, 풍습)을 그린 것이라 할 수 있습니다. 또한 사녀화는 궁중이나 귀족이 사는 모습을 담은 것이니, 이 또한 풍속화라 해도 무방합니다. 무용총의 벽화 중 〈춤을 추는 여자들(무용도)〉도 당대의 풍속을 알려 주는 데 충실한 그림입니다. 그렇지만 우리는 이런 그림은 풍속화로 분류하지 않습니다. 왜 그럴까요? 이런 것은 일부 특정 계층의 풍속일 뿐 대중적인 풍속이 아니기 때문입니다. 즉 풍속화란 일반 서민의 풍속을 그린 것이라 할 수 있습니다.

동양화에서 사람들이 사는 풍속을 그린다는 것은 여러 의미를 지니고 있습니다. 그중 제일은 통치자 입장에서 쓸모가 있다는 점입니다. 통치자는 백성들이 사는 모습에 관심을 가져야 합니다. 그래서 이 같은 관심을 알리는 방법으로 사람들이 사는 모습을 그린 그림을 보여 줬습니다. 더욱이 고대 농업 국가에서 가장 중요한 일은 농사와 천을 짜는 일이었습니다. 나라의 부를 늘리는 일이었죠. 그래서 통치자가 중요하게 여기고 있다는 뜻에서 이 모습을 그린 그림이 성행했습니다. 나라에서 관심을 쏟고 중요하게 여기고 있다는 사실을 알려, 백성들에게 생업을 장려하기 위한 방법이었습니다. 그래서 이 역시 자연스럽게 생긴 풍속화의 범주에 놓기는 어렵습니다. 통치자의 의도와 의식이 들어 있으니까요.

결국 풍속화는 희로애락을 겪으며 현실에서 살아가는 서민의 풍경을 그린 그림이라 보면 되겠습니다. 그런데 이런 풍속화가 하루아침에 만들어진 것은 아닙니다. 집권층의 의식이 배어 있는 그림이 모태가 되어 긴 세월을 숙성한 결과입니다. 즉 도시의 풍광과 풍속을 그린 긴 두루마리, 또는 농사를 짓고 옷감을 짜는 그림에서 시작되었다는 이야기입니다.

송나라 사람 587명을 만날 수 있는 그림

7-1 〈청명절▪ 변경▪의 풍경〉은 아마도 현재 중국에서 가장 유명한 그림일 것입니다. 이 그림을 가지고 디지털로 바꾸어 12세기의 송나라 수도였던 변경을 체험하게 하기도 합니다. 변경은 오늘날 카이펑이란 도시인데 카이펑에 가면 이 그림에 나온 경치를 바탕으로 공원도 조성되어 있죠.

이 그림이 인기가 높은 것은 사진이 없던 시절의 송나라가 번성했던 시기의 모습을 그림으로 남겨 놓았기 때문입니다. 그림을 보고 있으면 마치 타임머신을 타고 옛날로 돌아가는 것 같은 느낌이 듭니다. 이 그림의 배경은 북송에서 가장 문화적인 황제였던 휘종徽宗, 1082~1135이 다스리던 때입니다. 이 시기에 북송은 여진이 세운 금나라와의 전쟁에서 지고, 수도였던 변경

청명절 바야흐로 봄이 익어 가는 양력 4월 5일 무렵의 절기입니다. 날도 따뜻해지고 식물의 잎도 돋아나 활기가 더해지는 때입니다.

변경 송나라의 수도로, 이 도시를 흐르는 변하(汴河)가 운하와 연결이 되어 당시 중요한 곳이었습니다. 지금의 카이펑이라는 도시입니다.

7-1
〈청명절 변경의 풍경〉
장택단, 1120년경

을 비롯한 북쪽 땅을 빼앗긴 채 남쪽으로 이주합니다. 나라가 기울고 있을 때였으니 그야말로 화려하던 마지막 모습을 남긴 것입니다. 당시 변경은 인구 약 80만 명으로 세계에서도 손꼽히는 큰 도시였고, 물질적인 풍요함과 문화적인 우아함이 함께하는 도시였습니다.

이 그림을 그린 화가 장택단張擇端, 1085?~1145?은 북송 화원에서 가장 높은 관직까지 올라간 화가입니다. 그의 일생에 대한 기록이 워낙 없어 어떻게 살았는지는 잘 모릅니다. 그러나 이 그림으로 미루어 보면 여러 건축물을 묘사하는 솜씨가 뛰어나고, 그림의 인물들도 생생하여 인물화도 뛰어납니다. 건축물을 잘 그렸다는 것은 투시법◆을 잘 이해하고 있다는 이야기입니다. 또한 인물화는 동작의 순간 포착이 중요합니다. 보통은 이 두 가지

투시법 한 점을 중심 시점으로 하여 물체를 원근법에 따라 눈에 비친 그대로 그리는 기법을 말합니다. 위치와 형태를 정확히 나타내어 공간을 표현하는 것입니다. ◆ 동양화 사전

를 함께 갖추기가 어려운데 장택단은 이 둘을 능숙하게 처리했습니다. 뛰어난 화가임은 틀림없습니다.

7-1은 폭이 25센티미터 정도지만 길이는 5미터가 넘는 아주 긴 비단 두루마리입니다. 그렇기에 도시의 풍경을 긴 화면 따라 넣으려면 여러 지점에서 바라보는 투시법을 써야 합니다. 그러나 장택단이 긴 화면을 적절하게 이용했기에 그림의 맥락을 따라 자연스럽게 이동할 수 있습니다. 그렇게 시선을 따라가면 당시 이 도시의 성문·시가·술집·상점·노점 등과 짐을 나르는 우마차, 그리고 무려 587명의 송나라 사람을 만날 수 있습니다.

7-1의 경지가 뛰어나니 훗날 다른 화가들이 도시 풍경을 그릴 때 이 그림을 표준으로 삼았고, 이 그림을 직접 모사하기도 했습니다. 휘종 황제에게 도시의 모습을 보여 주기 위한 그림이니, 아마 황제의 시각적 기준을 고려해 그렸을 것입니다. 예술 황제의 뛰어난 심미안(아름다움을 살펴 찾는 안목)은 화가에게 큰 압박감이 되었을 것입니다.

우리나라에서도 18세기 말 정조^{1752~1800}가 그리게 했다는, 서울의 전체 모습을 그린 작품이 있었다 합니다. 지금은 없어져 버렸지만 아마도 이 작품을 모범 삼아 그렸지 않을까 싶습니다. 그보다 뒤에 한양성을 그린 그림이 남아 있지만, 병풍으로 그린 그림이라 두루마리 그림과는 화법의 차이가 있습니다.

밭 갈고 옷 짜는 모습을 그린 이유

임금은 큰 도시의 사는 백성들의 삶만 궁금한 것은 아닙니다. 예전은 농업 국가였기에 농사가 잘되어야 나라의 살림살이도 나아졌습니다. 그리고 당시 가장 중요한 공업은 천을 짜는 일이었습니다. 즉 길쌈도 무척 중요했습니다. 양잠(명주실을 뽑아내는 누에를 기르는 일)으로 만든 비단은 돈 많고 권세 있는 사람들의 옷이 되었고, 또 최고의 수출품이라 이 역시 대부분을 농가에서 수공업으로 생산했습니다. 그러니 국가의 부를 위해 농업과 길쌈을 장려하는 일이 나랏일의 중요한 목표였습니다.

농업 국가의 군주가 이 중요한 두 가지 일에 늘 관심을 가지려고 그린 그림이 있습니다. 바로 밭 갈고 옷감 짜는 그림이라는 뜻의 경직도耕織圖입니다. 이것의 유래는 유교 창시자인 공자孔子, 기원전 551~기원전 479가 엮은 《시경詩經》▪이란 책 안의 〈빈나라▪의 노래〉입니다. 빈나라의 농민이 농촌 풍경을 노래한 것이죠. 이를 바탕으로 농촌에서 곡식을 심어 거두고 누에를 길러 비단을 짜는 여러 단계를 그림으로 표현한 것입니다. 즉 **농사와 길쌈 그림은 국가 통치에 유교 이념을 받아들이면서부터 그리기 시작했습니다.**

마화지馬和之, ?~?가 그린 **7-2** 〈빈나라의 풍속도〉는 그런 목적의 그림입니다. 백성들이 넉넉하게 살게 해주는 것이 왕의 임무라는 것을 자각시키고, 왕이 백성들의 삶에

《시경》　내려오는 옛 노래의 가사를 엮은 책으로 상류층의 제례 음악과 백성들의 노래 가사 300여 편이 실려 있습니다.

빈나라　중국 고대 주나라 선조들이 살았던 중국 서쪽 땅의 이름입니다. 공자는 주나라를 가장 모범적인 나라로 여겼습니다.

신경 쓰고 있음을 알리는 목적이죠. 이런 그림은 당나라 시절부터 있었다고 합니다. 그러나 송나라에 들어서면서 유교가 정식으로 국가의 통치 이념이 되자 이런 그림이 많아집니다. 더군다나 금나라에 밀려 남쪽으로 내려온 송나라 황제는 나라를 빠르게 부강하게 만들어서 빼앗긴 땅을 회복해야 하니, 유교의 정치 이념으로 국가의 기초부터 다지기 위해 이런 그림을 그리게 했을 것입니다.

7-2는 숙련된 솜씨에 풍경과 인물의 묘사가 자연스럽고 조화를 이루었습니다. 언뜻 보면 화원의 고수가 그린 것이 아닐까 하는 생각이 듭니다. 그러나 그림을 그린 마화지는 과거를 통해 고위 관료가 된 정통 문인입니다. 그는 화원 화가도 아니었고 유학자였는데도 놀라운 그림 솜씨가 있었던 모양입니다.

그림의 풍경도 자연스럽지만, 인물들이 모여 있는 것이나 일을 하는 모습은 한 장면 한 장면이 절묘한 풍속화가 아닐 수 없습니다. 실제로 이렇게 그리기 위해서는 일하는 곳에서 자세히 관찰해야 합니다. 마화지가 직무와 관련해 백성들의 일하고 사는 모습을 가까이서 관찰할 기회가 많았고, 또한 대단한 열정으로 이를 포착해 그림으로 표현해 냈다는 뜻이기도 합니다.

이런 그림은 점점 경직도, 곧 '농사를 짓고 누에를 키워 비단을 짜는' 그림의 형식으로 발전합니다. 손쉽게 되는 일이 아니니 각 단계를 묘사하는 장면이 점차 늘어나 수십 장면을 그린 그림이 됩니다. 이것이 중국 풍속화의 시작이었습니다. 그러나 이때의 풍속화는 일하는 백성을 위한 것이 아니라, 통치자나 관료들이 그림을 보며 자신의 임무를 되새기기 위한 목적의 그림이었습니다.

7-2

〈빈나라의 풍속도〉 부분
마화지, 12세기 중반

조선의 문인들, 저속한 그림에서 아름다움을 찾다

앞에서 본 마화지의 **7-2**는 '농사와 길쌈'을 묘사하는 그림으로 정형화되었고, 후대 화가들이 이를 따라 그렸습니다. 우리나라의 왕들도 이런 그림들을 중국에서 직접 가져왔으며, 우리의 실정에 맞게 다시 고쳐 그리기도 했습니다.

중국에서는 농사와 양잠을 주제로 한 그림이 군주와 관료의 수요를 위해 제작되었지만, 일반적인 풍속화로 발전하지는 못했습니다. 왜일까요? 아마 이 그림으로 백성이 하는 일을 이해하려고는 했지만, 그렇다고 농사나 길쌈을 아름답다고 생각하지는 않았기 때문일 것입니다. 곧 농민이 하는 일을 그린 그림이라고 마음속으로는 저속하게 바라봤던지도 모르겠습니다. 그래서 중국의 문인화가들은 이런 그림에 눈길을 돌리지 않고 자신들이 우아하고 가치 있다고 생각하는 것만을 그렸습니다.

우리도 크게 다르지 않았습니다. 문인들은 풍속화와 같은 그림을 속화俗畫라 불렀습니다. 이 말은 '저속한' 그림이란 뜻입니다. 농민들이 하는 일이 필수적이며 나라의 기본이 되는 일이기는 해도 '천한' 일로 여긴 것입니다. 그러면서 사대부 자신들의 글을 짓거나 그림을 그리는 일은 우아하고 고상한 취미라고 여긴 것이죠. 한편으로는 삶의 근본이 그것임을 인식하고도, 그것을 하는 것은 천하고 저속한 일이라고 여기는, 앞뒤가 다른 모습입니다.

그러나 조선이 후기에 진입하면서 사회 환경은 급속하게 바뀝니다. 임진왜란▪과 병자호란▪을 거치면서 자신들이 이상으로 여겼던 국가도 든든한 방패막이가 아님을 깨닫습니다. 하늘처럼

우러러보던 임금 또한 궁궐을 버리고 도망가거나, 적에게 머리를 조아리며 항복하는 모습을 봅니다. 이제 사대부와 백성은 믿을 만한 나라나 임금은 없음을 깨닫게 됩니다.

더군다나 사대부들이 서로 다른 무리를 이뤄 싸우다 죽거나 귀양 가는 일이 빈번하게 벌어지면서 유교의 관념적 논쟁에서 점차 멀어지려고 노력합니다. 그리고 이들 가운데 일부는 현실을 중요하게 여기는 실학▪ 사상을 따르게 됩니다. 실학자들은 과거 유학자들의 쓸데없는 이론을 몰아내고 백성이 잘사는 것을 가장 중요한 목표로 삼습니다. 자연히 농사와 양잠, 기술과 같은 실용적인 생산물이 중요해진 것이죠. 조선 후기 사대부 화가들이 풍속화를 그리게 된 이유입니다.

즉 조선 후기에 등장하는 풍속화는 중국의 풍속화와는 달리 실용적이며 또한 예술적 가치를 지니고 있습니다. 문인화가들이 자신의 고상하게 여기던 우아한 세계뿐만 아니라, 백성들이 살아가는 활기찬 모습에도 산수화 못지않은 아름다움이 있음을 깨닫고 이를 그려 내려 한 데서 비롯되었기 때문입니다. 그러자 곧 도화서의 직업 화가들도 그 활달함을 함께 느끼고 풍속화를 그리기 시작했고, 중국에는 없는 새로운 조선만의 풍속화를 만들어 냈습니다.

■ 역사 상식

임진왜란 1592년부터 1598년까지 일본이 두 차례에 걸쳐 조선을 침략하여 일으킨 전쟁을 말합니다. 이 전쟁으로 많은 사람이 죽고, 왕은 궁궐을 버리고 피난 갔으며, 백성의 삶은 말할 수 없는 고통을 받았습니다.

병자호란 만주에서 세력을 모은 청나라가 조선을 침략해 인조(1595~1649)가 항복하고 청나라 황제의 신하가 되기로 한 전쟁입니다.

실학 17세기 조선 후반에 나온 유학자들의 새로운 방향을 뜻합니다. 헛된 관념적 이치나 예의범절을 추구하지 않고, 실생활에 도움이 되는 것을 목표로 합니다. 세상을 다스리는 데도 실제를 중요하게 여깁니다.

윤두서, 몰락한 선비의 파격적인 실험

조선 후기의 실학은 그림의 소재를 바꾸었습니다. 윤두서[1668~1715]는 앞서 본 **2-12** 〈자화상〉에서 파격적인 화면을 보여 주었던 화가입니다. 그의 증조할아버지인 윤선도[1587~1671]는 스무 살에 과거에 급제한 수재였지만 당파 싸움에 벼슬살이보다 유배지에서 보낸 시간이 더 길었습니다. 증손자인 윤두서도 문예에 뛰어나 스물다섯에 과거에 급제했으나 이미 몰락한 당파였기에 벼슬을 포기했습니다.

이러한 처지 때문에 윤두서는 관념적인 유학보다는 지리나 천문, 기술과 같은 세상의 실질적인 이치에 흥미를 느꼈습니다. 그래서 그는 벼슬을 하지 않은 많은 시간에 그림 그리기와 세상의 이치를 탐구하는 데 힘을 쏟을 수 있었던 것이죠. 그 두 가지가 절묘하게 만난 것이 바로 풍속화입니다.

윤두서가 그린 **7-3** 〈나물 캐는 여인(채애도)〉에는 **2-12** 〈자화상〉 같은 강렬함이 보이지 않는 것 같지만, 실제는 소재부터 혁신적이었습니다. 뒤편에 우뚝 솟은 산은 옅은 먹으로 산의 윤곽을 그려 제법 거리감을 느끼게 합니다. 가까운 산비탈의 경치도 키가 큰 마른 풀, 땅에서 막 돋아나는 새잎과 어울려 봄날의 풍경을 능숙한 솜씨로 보여 줍니다.

여기까지만 있다면 자연의 풍류를 즐기는 산수화라 해도 좋을 것인데, 윤두서는 이 그림에 나물 캐는 여인 둘을 등장시킵니

■ 역사상식

윤선도 조선 중기의 문신으로, 일찍이 과거에 합격했지만 당파 싸움에 휘말려 오랜 시간을 유배지에서 보내야 했습니다. 우리에게 익숙한 〈어부사시사〉와 같은 시가를 지었습니다.

다. 여태까지는 서로 다른 것이라 여기던 둘을 한 자리에 불러 모은 것이죠. 하나는 고상한 자연이고, 다른 하나는 하찮은 노동입니다. 이 둘은 원래 다른 취급을 받았지만 이제는 동등하게 만났습니다. 윤두서는 나물 캐는 아낙의 모습에서도 아름다움을 느끼게 만듭니다. 소쿠리를 들고 소매와 치마를 걷은 아낙네는 원래 자연에 그대로 있던 풍경입니다. 그들이 캔 나물 또한 선비들의 밥상에 올라 봄날의 입맛을 돋우게 될 것입니다.

아름다움을 자신들에게 친숙한 관념 속에서만 찾던 미술이 큰 변신을 했습니다. 아름다움은 자신들이 우아함을 갖추고 있다고 생각하는 자연, 대나무나 매화에만 있는 것이 아니라는 것이죠. 들과 산을 다니며 나물을 캐는 아낙네에게도, 밭에서 땀을 흘리며 일하는 농사꾼에게도, 대장간에서 쇠를 다루는 대장장이에게도, 고된 노동을 끝내고 떠들썩한 놀이를 벌이는 놀이판에도 있음을 **7-3**을 통해 보여 줍니다.

7-3
〈나물 캐는 여인(채애도)〉
윤두서, 18세기 초

7-4

〈말 징 박기〉

조영석, 18세기 중반

조영석, 세상을
꿰뚫어 보는 세심한 눈

풍속화의 바탕에 당시 사대부들의 실학 정신이 있는 것은 사실이지만, 그것이 꼭 직접적인 것은 아닙니다. 세상을 살면서 시대를 지배하는 정신을 자각하고 살 수도 있지만, 그것을 인식하지 않는 사람이 더 많습니다. 그러면서도 대개 유행을 따라가듯이 그 시대의 흐름에 따라갑니다.

7-4 〈말 징 박기〉를 그린 사람은 조영석[1686~1761]으로, 실학자라 부를 수는 없는 인물입니다. 높은 관리로 승진하지는 못했으나 과거에 급제한 정통 관료로서 상당히 높은 관직을 지냈고, 사대부 가운데 기득권으로 순탄하게 지냈다고 할 수 있습니다. 물론 50세에 세조의 어진을 모사하라는 명령을 거부해 감옥에 갇힌 일은 있었지만, 그것은 오히려 사람들에게 사대부로서 위엄을 과시한 일인지도 모릅니다. 왜냐하면 당시 우리나라는 중국과 달리 사대부가 그림을 그리는 것을 천한 기술로 보는 사람도 많았기 때문입니다.

사실 그의 그림 실력은 실로 놀라웠습니다. 때로는 아무런 수련 없이 천부적으로 잘 그리는 사람이 있는데, 조영석도 그런 사람이었던 것 같습니다. 그는 정선[1676~1759]과 이웃에 살아 서로의 예술을 이해하고 지냈다고 합니다. 아마 서로 자극을 받았을 듯합니다. 특히 조영석은 인물화에 뛰어났는데, 화원이 아닌 그에게 세조의 어진을 모사하라 한 것을 보면 그의 솜씨가 얼마나 뛰어났는지 알 수 있습니다.

조영석은 윤두서와 함께 문인으로서 풍속화라는 장르를 만들어 낸 사람으로 꼽힙니다. 그러나 그는 윤두서와는 다른 삶을

살았습니다. 윤두서처럼 벼슬에서 제외된 가문도 아니었고, 문인이자 관료로 자존감도 높았으며, 체면과 의리를 중요하게 여겼고, 실학자라 보기도 어렵습니다. 그렇지만 그는 세심한 관찰력을 살려 풍속화를 개척했고, 그의 그림은 풍속화를 그리는 다른 화가들에게 많은 영향을 끼쳤습니다. 곧 그가 다룬 그림의 소재들이 풍속화의 소재들을 개척한 셈이죠.

다시 **7-4**를 보겠습니다. 이 그림은 말의 발굽에 편자(말발굽에 U자 형태로 덧대는 쇠로 만든 물건)를 박는 장면을 묘사했습니다. 말이 못을 박는 아픔 때문에 몸부림을 치다 사람을 다치게 할 수 있으니 나무에 네 다리를 묶었습니다. 그러고도 서 있는 사람은 말의 신경을 딴 곳으로 돌리기 위해 나뭇가지를 말의 얼굴에 들이대고 있습니다. 편자를 박는 사람은 아주 능숙한 장인인 것 같습니다. **7-4**는 살아 움직이는 모습을 잘 포착했습니다. 말발굽에 편자를 박는 일은 긴박한 일이지만 그림은 느긋하고 편안한 관찰자의 느낌입니다. 아마도 화가의 낙관적인 눈이 그렇게 느끼게 했을 것입니다.

말발굽에 편자를 박는 일은 농사나 길쌈을 그린 그림과는 다릅니다. 농사와 길쌈은 권세 있는 사람이 생각하는 상징적인 일이지만, 실제 세상에는 그 외에도 꼭 필요한 일이 헤아릴 수 없을 만큼 많습니다. 조영석이 그린 나무로 그릇을 깎는 일, 바느질, 절구질, 소젖 짜기 등은 그런 일 가운데 한 가지이죠. 물론 일하기 위해 들에서 먹는 새참(일하다 잠시 쉬면서 먹는 음식)이나 장기와 같은 놀이도 빼놓을 수 없습니다.

　　세상을 굴러가게 하고 인간의 삶을 유지하기 위해서는 수많
은 잡다한 일이 필요합니다. 그런 일들이 없으면 이 세상은 제대
로 돌아가지 않습니다. 조영석은 실학자는 아니었지만 그런 사람
들의 순간, 남들이 눈여겨보지 않았던 허드렛일을 매와 같은 눈으
로 관찰하고 묘사했습니다.

　　조영석은 왕의 초상을 모사하라는 명령에 "기술로 임금을 섬
기지 않는다"라고 거부했지만, 실제 마음은 조금 달랐던 것 같습
니다. 아마 세상 살아가는 이치가 수많은 기술과 허드렛일 같은
노동에 의지하고 있음을 꿰뚫어 보았던 것 아닐까요? 그런 마음이
없다면 이렇게 세밀한 관찰을 하여 멋진 풍속화를 그리지는 않았
을 것입니다.

김홍도와 강세황, 천재와 그의 스승

김홍도[1745~?]는 조선의 3대 풍속화가로 꼽힐 정도로 유명한 사람입니다. 산수화를 비롯한 동양화의 여러 장르에서 뛰어난 실력을 발휘했기에 그를 모르는 이가 거의 없을 정도입니다. 경기도 안산시에는 그를 기리기 위해 호인 '단원'을 딴 단원구가 있습니다. 안산시가 김홍도를 기리는 것은 김홍도가 안산에서 태어났기 때문입니다. 그러나 사실 김홍도의 그림이 유명해질 수 있었던 것은 이곳에 그의 스승이 이사 왔기 때문입니다.

김홍도의 스승은 **5-12**의 〈영통동 입구〉를 그린 강세황[1713~1791]입니다. 강세황은 서른두 살 때 안산으로 이사 왔습니다. 그리고 이 무렵에 김홍도는 안산에서 태어났습니다. 강세황은 곤궁한 살림 때문에 처가에 의탁하고자 안산에 왔고, 여기서 거의 30년을 살았습니다. 강세황은 문인으로서 빼어난 화가이기도 했거니와 감식안(어떤 사물의 가치를 알아보는 눈)이 뛰어났고, 미술 이론에도 밝았기 때문에 요즘으로 치면 평론가 같은 일을 했습니다. 그림에 품평品評을 적는 일을 했죠. 품평은 그 당시에도 중요하고 귀중하게 여겼습니다.

강세황의 집에서 멀지 않은 곳에 김홍도가 살았는가 봅니다. 김홍도는 어린 시절부터 강세황의 집에 드나들게 됩니다. 별 연

조선의 3대 풍속화가 김홍도는 풍속화의 수준을 한 단계 끌어올린 천재, 김득신은 표현 방식이 남다른 진취적인 귀재, 신윤복은 거침없는 묘사로 사회의 모순을 그린 파격의 예술가로 평가받습니다.

품평 작품의 성과가 어떤지 평가하는 것을 품평이라 합니다. 평론과 달리 길게 논리를 갖추지 않고, 그림 안에 또는 그림 위에 덧댄 종이에 쓰는 것이라 대개는 좋은 이야기를 할 수밖에 없다는 한계가 있습니다.

동양화 사전

고도 없는 중인 집안의 꼬마가 대단한 양반이자 문인인 강세황의 눈에 들었다는 사실은, 그에게 천부적인 재주가 있었다는 뜻이겠지요. 김홍도가 강세황의 집을 드나들 때는 대략 7, 8세 정도였고, 강세황은 40세 정도의 중년이었습니다. 강세황은 어린 제자의 재주에 반해 그림 그리는 법과 요령을 진지하게 가르친 것 같습니다. 또 김홍도는 스승의 가르침을 받고 날이 갈수록 그림 실력이 늘어 본디 자신에게 숨어 있던 천재성을 충분히 발휘할 수 있었을 것입니다.

영조 조선의 21대 왕으로 1724년에 왕위에 올랐습니다. 당쟁이 극심한 시기에 왕이 되어 이를 해소하는 데 힘을 썼습니다. 대체로 기울어 가는 국력을 회복했다는 평가를 받습니다.

강세황이 김홍도의 관계는 가르침과 학습으로 끝나지 않습니다. 강세황은 일찌감치 김홍도를 추천해 도화서 화원이 되게 하고, 김홍도는 뛰어난 그림 실력으로 승승장구합니다. 그리고 영조^{1694~1776}■의 어진을 잘 그린 공로로 관직에 올라 예순이 넘는 나이에 벼슬길에 올랐던 스승과 같이 근무하는 기회도 얻습니다. 강세황은 오로지 김홍도만을 신령스럽고 기묘한 필적을 가진 신필神筆이라 칭송했고, 그의 그림에 화평을 남기는 데 주저하지 않아 김홍도에 관한 화평이 가장 많습니다. 물론 김홍도도 스승에게 늘 깍듯했습니다. 김홍도에게 강세황은 누구보다 친절한 스승이었습니다. 나이와 관계를 떠나 서로가 자신을 알아주는 진정한 사람이라 여긴 것입니다.

사실은 김홍도가 그리지 않은 〈씨름〉

강세황은 풍속화를 그리지 않았지만, 수제자의 풍속화에다 글을 적었습니다. 보통 품평이라 하지만 그림을 평가한 글은 아니고, 그림 내용을 글로 묘사하는 것입니다. **7-5** 〈대장간〉은 그림을 그린 장소와 시기를 확실히 알 수 있습니다. 이 그림을 그린 곳은 김홍도보다 일곱 살 많은 선비인 강희언¹⁷³⁸~ʔ의 집이었고, 그린 연대는 1778년입니다. 강희언의 집은 그림을 좋아하는 문인들의 사랑방(사대부의 집에서 남자 주인이 취미를 즐기거나 손님들을 맞이하던 방) 구실을 했던 것 같습니다.

김홍도는 산수화, 인물화, 화조화 등의 모든 그림 장르에서 뛰어난 솜씨를 발휘했습니다. 그렇지만 가장 높은 평가를 받는 부분은 풍속화입니다. 그의 풍속화는 산수를 배경으로 하고 있으며, 인물화의 탄탄한 기초 실력을 바탕으로 사람들이 사는 모습을 그렸습니다. 그의 풍속화에 나오는 인물은 앞서 윤두서와 조영석의 풍속화에 등장했던 것보다 폭이 더 넓습니다. 김홍도의 그림에는 장사꾼과 나그네, 선비와 농부, 어부와 장인, 마을의 아낙네 등 일상 어디에서나 볼 수 있는 사람들이 주인공으로 등장합니다. 스승인 강세황은 김홍도가 이런 사람들을 아주 "자세하게 묘사하여 어색함이 없다"라고 평합니다. 강세황도 김홍도 풍속화의 아름다움을 긍정하고 있는 것입니다.

김홍도의 대표작 《행려풍속도병》은 전체 8폭짜리 병풍으로 구성되어 있고, 8폭에 각기 다른 풍속화를 보여 주고 있습니다. 이 8폭 그림의 주제는 저마다 길을 가다 만난 광경입니다. 한 양반이

273

술을 마시고 가마 타고 길을 가다 억울함을 호소하는 사람을 만나는 장면, 나귀를 타고 나루터에서 배를 기다리는 장면, 아낙네들이 소금과 해산물을 머리에 이고 팔러 나가는 장면, **7-5** 〈대장간〉처럼 길에 있는 대장간을 묘사한 장면 등 당시의 풍속을 마치 사진처럼 재현하고 있습니다.

7-5에서 앞에 풀무를 중심으로 두 사람은 달군 쇠붙이를 잡고, 다른 한 사람은 망치로 내려쳐서 형태를 만들어 가나 봅니다. 풀무(불을 피울 때 바람을 일으키는 기구) 근처의 아이는 풀무질을 하고 있을 것입니다. 조금 떨어져서는 완성된 낫을 숫돌(칼이나 낫 따위의 연장을 갈아 날을 세우는 데 쓰는 돌)에 갈고 있습니다. 그런데 이것은 그림 하단의 묘사입니다. 대장간 위쪽에는 나그네들이 밥을 먹는 주막이 있고, 마침 선비 한 명이 밥을 먹고 있습니다. 그 위쪽은 산수화라 해도 좋을 산과 들의 경치가 펼쳐져 있습니다.

김홍도의 풍속화가 산수화, 인물화가 한데 어울린 그림이라는 점은 스승 강세황이 그림에 붙인 글에도 드러납니다. 글에서 "논에 해오라기 높이 날고, 버드나무에 바람 시원하다"라는 내용은 자연을 묘사한 것이고, "풀무에 쇠를 달궈 망치로 내려친다"나 "길 가던 나그네 밥을 먹는다"는 인물을 묘사한 글입니다. 김홍도의 풍속화는 대개 자연의 경관을 살린 그림이었습니다.

그런데 김홍도의 풍속화라고 하면 무엇이 떠오르나요? 대부분 가장 먼저 떠올리는 그림은 아마도 《단원풍속도첩》의 **7-6** 〈씨름〉일 것입니다. 하지만 〈씨름〉과 〈대장간〉을 견주어 보면 붓질이 완전히 다릅니다. 또한 〈씨름〉은 〈대장간〉처럼 산수화를 배경으로

하지도 않습니다. 〈씨름〉을 자세히 보면 여러 곳에서 한 사람의 화가가 그린 게 맞나 싶은 의심도 듭니다. 《단원풍속도첩》이란 화첩은 좋은 그림이지만, 김홍도가 그린 그림이 아닌 위작(흉내 내어 비슷하게 만든 작품)일 수 있다는 것이죠. 이렇듯 김홍도의 그림이 아니라고 생각하는 학자들은 후대의 도화서 화가들이 김홍도의 그림을 비롯한 풍속화의 여러 소재를 이용해 다시 그린 그림이라고 봅니다. 김홍도의 그림이 아닐 수 있는 것을 김홍도의 대표작이라고 알고 있는 건 좀 안타까운 일입니다.

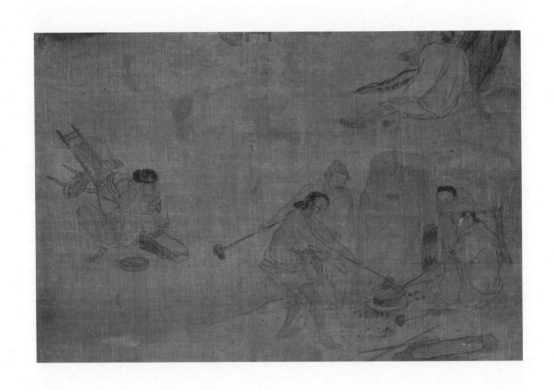

7-5
〈대장간〉 부분
김홍도, 1778년

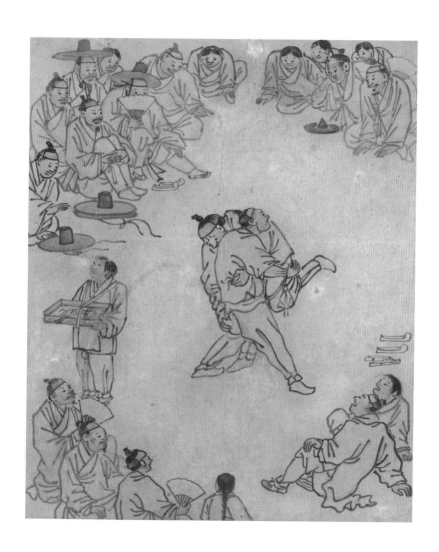

7-6

⟨씨름⟩

작가 미상, 19세기 추정

김득신,
이야기를 보는 듯 기발한

김홍도 이후로 도화서 화원들에게 풍속화는 보편적인 장르가 되었습니다. 풍속화가 태어난 지 그리 많은 시간이 지나지 않았는데도 빠른 속도로 성장한 것입니다. 이제 도화서의 뛰어난 화가라면 능숙하게 풍속화 한 점을 그려낼 수 있어야 인정받을 수 있는 시대가 되었죠.

풍속화를 그리는 화가들만 늘어난 것이 아니라 풍속화의 영역도 넓어지게 됩니다. 풍속화의 소재 개발은 손쉽게 되는 것이 아닙니다. 동양화는 벼루에 물을 붓고 먹을 갈아 붓에 묻혀 그리기 때문에 야외에서 장면을 직접 보면서 그리기가 쉽지 않습니다. 서양화처럼 필기구와 화판을 들고서 직접 대상을 보며 스케치하는 일이 쉽지 않죠.

동양화는 대개 밖에서 세밀하게 관찰해 기억 속에 담아 뒀다가 나중에 그릴 수밖에 없습니다. 그러니 새로운 소재의 풍속화를 그리기 위해서는 세밀한 관찰이 우선이고, 관찰한 내용을 종이에 옮길 솜씨가 있어야 함은 물론입니다. 그래서 일반적인 화가들은 앞선 화가들이 그린 소재를 조금씩 변형해 따라 그리는 데 그치고 맙니다. 진정 솜씨 좋은 화가들은 일상에서 자신만의 소재를 발굴해 그림으로 표현할 줄 아는 것이죠.

김득신1754~1822은 솜씨 좋은 화가이자 앞장서 이끄는 자로 가장 적합한 사람입니다. 그 자신이 화원일 뿐만 아니라, 아버지·큰아버지·동생·아들에 이르는 온 가족이 도화서의 화원일 만큼 화가 집안의 일원이기도 합니다. 가족들 가운데서도 빼어나고 진취

적인 화가가 바로 김득신이었습니다. 그가 그린 그림의 선이나 소재, 표현 방식에서 남다른 면모를 발견할 수 있습니다.

7-7은 그의 대표작이라 할 수 있을 만큼 재미있고 기발합니다. 〈고양이가 나른한 봄날의 적막을 깨뜨리다(파적도)〉라는 그림의 제목은 나중에 그림을 본 사람들이 단 것입니다. 그림에는 자세한 배경과 이야기가 들어 있습니다. 그리고 그림을 보면서 모든 일을 다 알고 나면 저절로 웃음을 머금게 됩니다. 아마 유머가 마음을 움직이는 것이겠죠.

그림이 보여 주는 시간은 햇볕이 따사로운 봄날, 장소는 농촌의 어느 집 대청마루입니다. 집주인인 남정네는 돗자리를 짜고 있습니다. 그런데 갓 태어난 병아리들을 거닐고 마당을 다니던 어미 닭이 갑자기 목청을 돋우고 날개를 푸덕거리며 고양이를 쫓습니다. 다른 병아리들은 화들짝 놀라 우왕좌왕합니다. 고양이가 숨어서 노리고 있다가 병아리 한 마리를 채어 간 것입니다.

대청마루에서 돗자리를 짜던 남정네는 암탉의 비명에 놀라 상황을 보고, 마음만 급해 곰방대로 고양이를 치려다 중심도 못 잡고 마당으로 넘어지며 탕건까지 벗겨집니다. 이번에는 여기에 놀란 안주인까지 맨발로 쫓아 나옵니다. 이들에게 병아리는 귀중한 재산입니다. 그것보다 약한 병아리가 고양이에게 잡아먹히는 게 불쌍합니다. 병아리를 입에 문 고양이만 여유 있게 이 소란을 즐기며 슬며시 도망가고 있습니다.

그 모든 상황과 이야기를 **7-7**은 은근하게, 그러나 아주 또렷하게 전달하고 있습니다. 그림 속 두 사람의 시선과 어미 닭의 방

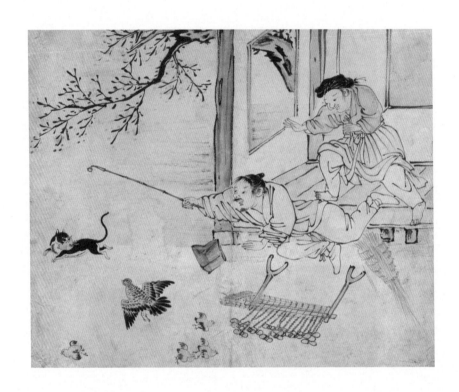

7-7
〈고양이가 나른한 봄날의 적막함을 깨뜨리다(파적도)〉
김득신, 18세기 말

향도 모두 고양이를 향하고 있습니다. 하다못해 집 위에 늘어진 나뭇가지조차 고양이를 향하고 있죠. 무서워 도망치는 병아리만 살짝 파격을 보여 주고 있는 셈이라고 할까요.

김득신이 그린 인물과 사물은 자연스럽습니다. 그의 묘사는 능수능란합니다. 넘어지는 남자의 순간을 저 정도로 포착할 수 있는 화가는 그리 많지 않습니다. 인물을 그려 낸 선에도 남다른 면모가 있습니다. 앞서 본 김홍도의 그림에서는 인물을 그린 선이 마치 철사처럼 굵기가 고릅니다. 그러나 김득신의 선은 굵기가 굵었다 가늘었다 해서 운동감이 있습니다. 〈씨름〉과 같은《단원풍속도첩》의 그림들이 김홍도 그림이 아닐 것이라는 이유 중 하나로, 그 그림들이 김득신의 붓놀림을 흉내 내고 있다는 점을 지적하기도 합니다.

신윤복,
비뚤어진 마음을 드러내며

풍속화가 등장하게 된 이유 가운데 하나가 실학의 등장입니다. 스스로 현재의 모습을 중요하게 여겨서 그것을 그리면서, 우리나라 특유의 화풍을 만들어 갔다는 것입니다. 그래서 생업과 노동이나 오락과 놀이와 같은 우리만의 풍속화가 탄생했다는 것이죠. 그렇지만 현실이 그렇게 보람차고 즐거운 것만은 아닙니다. 사회적 모순은 어느 사회에나 있는 것이고, 풍속화가 나왔던 그 시점의 사회적 모순도 절대 가볍지 않았습니다.

18세기에는 사회적으로 여러 가지 모순이 있었습니다. 먼저 오래 계속되어 온 유교적인 가치관 때문에 가부장■적인 경향이 심화되어 여성과 아이의 희생이 극심했다는 점을 들 수 있습니다. 이 시대의 여자들은 남편이 죽어도 다시 결혼할 수 없고, 사회적으로 음지에 묻혀 살아갈 수밖에 없었습니다. 게다가 빨래터와 부엌, 우물가 정도만이 여자들의 공간이어서 꼭꼭 막힌 답답한 마음을 풀 곳도 없었습니다.

당시 최상층이었던 사대부 남자들도 편하지만은 않았습니다. 과거 시험은 날이 갈수록 어려워 포기하는 청년이 많았습니다. 더군다나 정실부인(본처)의 자식이 아닌 서자들은 그나마 과거를 볼 자격도 없었습니다. 곧 삶의 의욕을 잃고 방황하게 된 청년들은 쾌락만 추구했습니다.

이런 사회적 모순에 휘둘리는 것도 사람이라 이에 따르는 풍

■ 역사 상식

가부장 봉건사회에서 절대적인 권력을 갖고 집안을 이끄는 남성을 이르는 말입니다. 이 남성이 강력한 권한을 행사하며 가족을 통제, 지배하는 형태를 가부장제라고 합니다.

속도 생겨나게 마련입니다. 사람의 현실은 즐겁지만은 않고 바람직하지 못하거나 그늘진 면모도 있게 마련입니다. 그리고 부정적인 면만 두드러지게 묘사하는 삐딱한 예술가도 반드시 있게 마련입니다. 신윤복_{1758~?}이 그 삐딱하게 쾌락을 추구한 화가였는지도 모르겠습니다.

신윤복의 그림은 꽤 남아 있지만 정작 화가에 대해서는 알려진 내용이 거의 없습니다. 그의 아버지가 도화서의 화가였기에 그 역시 화원을 했으리라 짐작하지만, 그에 관해 어떤 기록도 남아 있지 않습니다. 그러나 그가 남녀 사이의 은밀한 연애를 소재로 한 그림을 많이 그렸기에 도화서의 품위를 떨어뜨렸다 해서 파직을 당하지 않았을까 짐작할 따름입니다. 물론 그 어디에도 그런 증거는 없습니다. 그저 남아 있는 그림을 가지고 상상을 하는 것일 뿐입니다.

신윤복의 **7-8** 〈개울가 빨래터〉는 빨래터의 여인들을 묘사하고 있는 풍속화입니다. 풍속화에서 여자를 배경으로 가장 흔히 그리는 곳이 우물가와 빨래터입니다. 연인들의 공간이 제한된 까닭이겠죠. 빨래터의 풍경은 김홍도도 그렸습니다. 그러나 김홍도의 그림에는 바위 뒤에 숨은 선비가 부채로 얼굴을 가리고 몰래 여인들을 훔쳐봅니다. 반면 신윤복의 〈개울가 빨래터〉에서 활을 든 선비는 아무렇지도 않게 여인들을 훑어보며 지나갑니다.

심지어 맨 위의 여인은 웃통을 벗고 있습니다. 그리고 맨 아래의 여인은 빨래 방망이질에 여념이 없어 눈길조차 주지 않습니다. 다만 머리를 손질하고 있는 여인은 선비와 눈을 마주치고 있

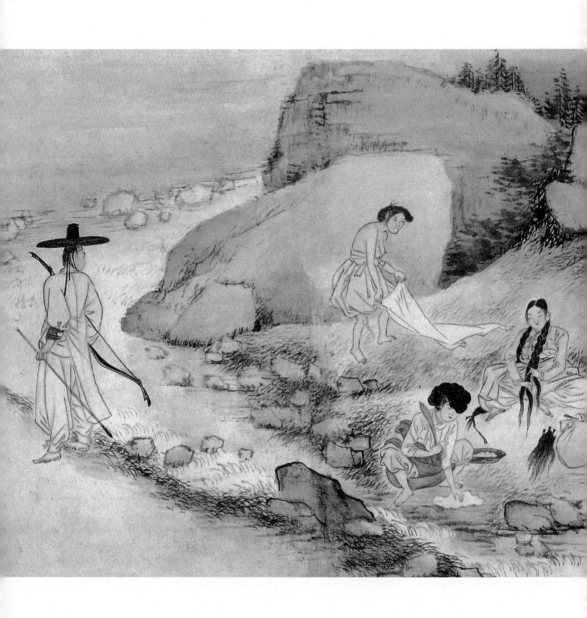

7-8

〈개울가 빨래터〉

신윤복, 19세기 초

7-9

〈달밤에 연인을 몰래 만나다〉

신윤복, 18세기 말

는 듯합니다. 그림에서 보여 주는 심리적 긴장감이 상당합니다. 보통의 풍속화에서 이렇게 거침없는 묘사는 드뭅니다. 그러나 신윤복은 이런 장면을 묘사할 때 거칠 것이 없습니다. 그것이 다른 화가와 다른 자세입니다.

신윤복이 가장 즐겨 그린 소재는 남녀의 밀회 장면입니다. 이 시절 남녀가 몰래 만난다면 그것은 돈 많은 집안 청년이 기생을 만나는 것이지요. **7-9** 〈달밤에 연인을 몰래 만나다〉는 그 대표적인 그림입니다. 보름달이 떠서 밝은데, 담장 아래 두 사람이 만나고 있습니다. 여기까지는 그렇다고 해도, 엿보는 사람이 등장합니다. '숨어 보는 자'는 신윤복 그림의 대표적인 소재입니다. 이런 특징이 화가의 심리적 상태가 꼬여 있음을 드러냅니다.

앞서 **7-8** 〈개울가 빨래터〉의 배경에서 보았듯이 신윤복의 산수화 솜씨도 대단합니다. 이런 솜씨가 있었기에 도화서의 화원이었으리라 짐작하는 것이죠. 그런데 풍속화 인물의 동작과 태도 묘사는 자연스러운데, 표정은 답답할 정도로 아무런 느낌이 없습니다. 그가 그린 거의 모든 그림이 그러합니다. 어쩌면 세상에 냉담하고 비뚤어진 신윤복의 심리 상태를 뜻하는 것인지도 모르겠습니다. 여하튼 그의 그림 속 비뚤어지고 어긋난 묘사는 바로 그의 마음에서 시작했을 것입니다.

김준근, 외국인을 상대로 그림 장사를 했던

우리나라 풍속화 가운데 우리나라보다 외국에 더 많은 그림이 남아 있는 화가가 있습니다. 19세기 말에 활약한 풍속화가 김준근?~?입니다. 그의 그림은 미국, 영국, 프랑스, 독일, 일본 등 20여 곳에 약 1,500점이 있는 것으로 알려져 있습니다. 이렇게 국외에 많은 작품이 있다는 것은 외국 사람들을 상대로 그림을 팔았다는 뜻입니다.

이렇게 외국을 상대로 풍속화 장사를 한 것은 우리나라에서만 있던 일은 아닙니다. 중국도 개항지를 중심으로 외국인용의 그림을 그려서 파는 경우가 있었고, 그 그림 소재는 당연히 외국 사람들이 좋아할 만한 것이었습니다. 대항해 시대▪가 열리고 나서 서구인들은 배를 타고 여행하게 되었습니다. 그들

대항해 시대 항해술이 발전한 15~17세기에 서유럽 국가들이 바닷길을 이용해 새로운 땅을 찾아 나서던 시기를 뜻하는 말입니다. 도자기, 향료, 광물 등 동양과 서양의 문물 교류가 활발했습니다.

▪ 역사 상식

은 신기한 나라였던 동양의 풍경과 동양인들이 사는 모습을 남기고픈 욕망이 컸을 것입니다. 우리가 외국에 가서 그 나라의 특징을 담은 그림엽서를 사는 행동과 마찬가지겠죠.

실제로 사진기를 가지고 와 촬영한 사람도 많았습니다. 그만큼 이국적인 풍경과 풍속은 기록할 가치가 있었습니다. 그렇지만 당시의 사진기란 엄청나게 고가품인 동시에 부피도 크고 무거웠으며, 기록용 사진판도 운송하고 보관하기 쉽지 않았습니다. 그러니 사진기를 가지고 이동하려면 인원도 늘어나고 비용도 엄청나게 더 들 수밖에 없었죠. 이런 상황에서 자신이 그림을 그릴 수 있

으면 좋겠지만, 대부분 그렇지 못하니 현지에서 그림을 사는 것이 가장 합리적인 선택이었습니다.

김준근이 어떤 식으로 풍속화 판매업에 뛰어든 것인지 몰라도, 도화서의 화원은 아니었던 듯합니다. 그림 스타일이 그와 다르기 때문인데, 어쩌면 빨리 그려 팔기 위해서 화풍을 바꿨을 가능성도 있습니다. 여하튼 그가 1876년에는 부산, 1879년에는 원산, 1880년에는 인천에서 외국인들을 상대로 그림을 팔았음을 알려주는 기록이 그림을 산 사람들에 의해 남아 있습니다.

김준근이 풍속화에서 다뤘던 소재는 농사·혼례·잔치·형벌·제사·장례와 같이 외국인 입장에서 흥미로운 장면들입니다. 물론 엄청나게 많은 그림을 그렸으니 같은 소재를 반복해서 그린 것도 많고, 아예 복제품이라 해도 좋을 만큼 똑같은 그림도 많습니다. 작품성을 우선으로 한 그림은 아니라는 뜻입니다.

시골의 장터를 그린 **7-10** 작품은 아마도 김준근의 초기 그림이 아닐까 하는 생각이 듭니다. 왜냐하면 한창 외국인에게 팔던 그림의 매끈함이 없기 때문입니다. 색깔도 쓰지 않았고, 붓질과 선은 세련된 모습이 아닙니다. 그러나 틀에 박히게 그렸던 판매품과는 다른 순박함을 엿볼 수 있습니다.

7-10은 시골에서 흔히 볼 수 있는 풍경입니다. 가까이에 집도 있고 나무도 있는 너른 장터의 모습이죠. 장에는 소를 팔러 끌고 나온 사람도 있고, 여기저기 벌여 놓은 좌판에서 흥정을 붙이는 사람들도 있고, 아는 사람을 만나 안부를 묻기도 합니다. 요즘의 시골 장터와도 비슷한, 낯익은 장면입니다.

7-10
〈시장 풍경〉
김준근, 19세기 말

김준근은 각각의 인물을 그리는 데는 김홍도나 김득신, 신윤복에는 미치지 못합니다. 그렇지만 전체의 윤곽을 잡고 사람과 풍경을 오밀조밀하게 배치하는 데 뛰어난 재주를 발휘했습니다. 이런 배치의 자연스러움이 서양 고객들의 환영받았을 것입니다. 서양 사람들에게 익숙한 배치였으니까요.

김준근의 그림이 흔하기는 하지만, 그래서 그만큼 시대의 모습을 정확하게 보여 주는 자료입니다. 그에게 풍속화는 밥벌이의 의미였을지 모르지만 귀한 기록을 우리에게 남겨 준 것입니다. 김준근의 시대를 조금만 지나면 사진의 시대가 옵니다. 결국 풍속화는 마지막 전성기를 화려하고 짧게 맞이하고 사라집니다.

동양화의 제목은 누가, 어떻게 붙일까

동양화의 제목은 대개 한문으로 되어 있습니다. 그때의 한자가 지금의 영어처럼 공용화된 문자여서 그렇습니다. 그렇지만 번역하고 보면 그저 평범한 제목일 뿐입니다. 그렇다면 그 제목은 누가 어떻게 지었을까요.

그림에는 제목이 필요하다

어떤 작품을 가리켜 말하려면 제목을 이야기하는 방법이 가장 효과적입니다. 예를 들어 빈센트 반 고흐의 〈별이 빛나는 밤〉이라고 하면 누구나 무슨 그림을 가리키는 줄 알게 됩니다. 이는 그림 제목의 중요한 쓰임새입니다. 또한 신윤복의 〈미인도〉 하면 그림을 잘 아는 사람은 대번에 그 그림을 떠올릴 수 있습니다. 그렇지만 그 '미인도'란 제목은 과연 누가 붙였을까요?

요즘은 전시회에 가면 그림에 제목이 붙어 있습니다. 모두 화가가 직접 붙인 제목입

신윤복, 〈미인도〉

291

니다. 제목 짓기가 어려운 작품에는 '무제'라고 해서 제목을 짓지 못했다는 것을 표시합니다. 그렇지만 옛 화가들은 대개 의뢰인에게 소속된 상태로 그림을 그렸습니다. 따라서 주인이 원하는 그림을 그리면 되니 제목을 붙일 필요가 없었고 처음에는 그림 제목도 당연히 없었습니다.

물론 화원에서는 가끔 황제나 황후가 제목이나 시를 내리고 그림을 그리게 하는 경우가 있었습니다. 그럴 경우는 내려 준 것이 바로 그림 제목이 됩니다. 송나라 때까지는 대개 그림에 정해진 이름은 없고, 많이 부르는 이름이 자연스럽게 제목이 되었습니다.

제목이 정해지는 과정

화가든 누구든 제목을 정하지 않았다면 특정한 그림을 부르기 힘듭니다. 그러면 일반적으로 부르는 이름이 제목으로 받아들여집니다. 이를테면 송나라 화가 범관이 그린 **4-6**의 한문 제목은 〈계산행려도谿山行旅圖〉입니다. 곧 '산과 골짜기를 여행한다'는 뜻입니다. 화면에는 높은 산이 치솟아 있고, 하단에는 골짜기가 있습니다. 그리고 골짜기에 나귀를 끌고 여행하는 긴 행렬이 보입니다. 한자의 다섯 글자로 이 그림을 요약하니 더하고 줄일 것이 없습니다. 그래서 모두 이 이름으로 부르게 되었습니다.

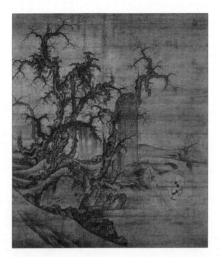

이성, 〈비석을 바라보다〉

　　마찬가지로 북쪽의 추운 겨울과 헐벗은 나무 그림으로 유명한
이성의 그림 가운데 〈관비도觀碑圖〉란 그림이 있습니다. '비석을 바라
보다'라는 뜻입니다. 이 그림의 소재는 비석을 바라보는 두 사람이기
에 이보다 더 좋은 제목은 없습니다. 이성이 자신의 그림에 이름을 달
지는 않았지만 달리 부를 이름도 없었습니다. 이렇게 그림의 제목은
자연스럽게 정착됩니다.

화가가 그림 제목을 정하다

문인화가 본격적으로 회화의 중심이 되기 시작한 원나라 때부터 그림에 글이 들어가기 시작합니다. 그렇다고 곧바로 화가가 제목을 정한 것은 아닙니다. 다만 글이나 시에서 그림에 대한 설명이나 뜻을 밝혔기에 그림 제목은 거기서 얻을 수 있었습니다.

임이, 〈청등노인이 누워서 산해경을 읽다〉

이를테면 화가 오진은 **5-1** 〈초가 정자에서 시를 짓다〉라는 그림 이름을 직접 정하지는 않았습니다. 그렇지만 그림에 써넣은 글에 "초당에서 시를 가지고 놀다"라는 구절이 있었고 이를 가지고 바로 그림

제목으로 응용했습니다. 그 뒤로 차츰 화가가 자신의 그림에 이름을 붙이는 일이 정착됩니다. 청나라 시대가 되면 작가가 그림 이름을 써넣는 일도 자연스러워집니다. 왼쪽 그림은 임이의 작품으로, 제목인 〈청등노인이 누워서 산해경을 읽다〉가 그림에 그대로 쓰여 있습니다.

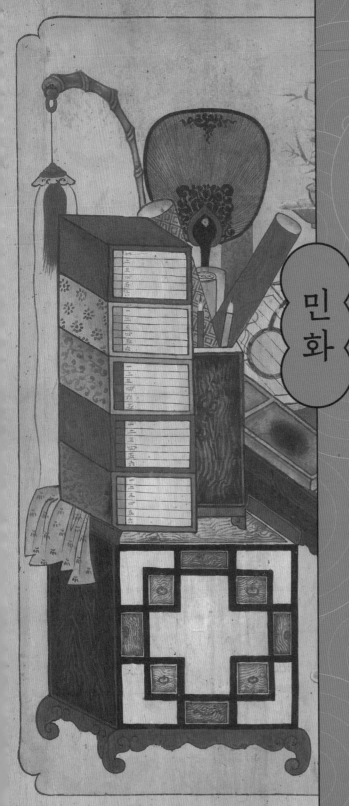

8

민화

만인이 즐긴 그림

가장 한국적인 것이 흐른다

민화는 조선 말기에 유행한 장식용 그림으로 백성 민民에 그림 화畵, 즉 '백성의 그림'이라는 뜻입니다. 그러나 이를 백성의 그림이라 하기에는 문제가 있습니다. 백성은 사대부가 아닌 일반 평민을 이르는 말인데, 평민들은 이 그림을 화가도 감상자도 아니었기 때문이죠. 민화라는 표현을 한 사람이 일본의 조선 미술 애호가인데, 그가 역사적 배경을 잘 몰라서 그런 이름을 지었습니다.

　　민화는 아마추어가 취미로 그린 그림이 아닙니다. 특별한 형태로 몇몇 주제가 되풀이되긴 했지만 대개 숙련된 화가들이 그렸습니다. 민화는 장식은 물론 소원을 빌거나 액운을 막는 역할까지 했지요. 워낙 남아 있는 그림이 많아 그 가운데 초보 화가의 작품이 섞여 있을지언정 아마추어의 그림이라 할 수는 없습니다. 민화는 다른 장르의 그림과 달리 주제와 형태가 너무 특이합니다. 또 오직 우리나라에서만 이런 유행이 있었기에 이를 둘러싼 여러 이야기가 오고 갑니다.

민화는
백성의 그림일까

민화는 늘 그 이름 때문에 오해를 삽니다. '민民'이 백성이란 뜻이기에 백성들이 그린 그림, 백성들 집에 걸었던 그림으로 오해하기 쉽습니다. 그러나 이는 사실과 다릅니다. 민화라는 이름을 지은 사람은 야나기 무네요시柳宗悅, 1889~1961◆로, 조선에 대한 배경지식이 없었기 때문에 어색한 이름을 붙인 것입니다. 그러니까 도화서의 화원이나 사대부가 그린 산수화, 화조화 등의 일반적인 그림들과 다르다 보니, 조선 민중이 그리고 민중이 소비한 그림이라고 짐작해 붙인 이름이죠.

조선 말기의 백성은 대부분 입에 풀칠하고 살기도 힘에 겨웠던 농민입니다. 이들은 민화와 관련이 거의 없습니다. 이런 그림을 그리거나 즐길 처지가 안 되었으니까요. 제대로 된 집조차 없이 간신히 비바람이나 막을 형편이어서 그림을 걸 공간도 없고, 이런 그림을 그릴 수 있는 기술을 갖추기도 힘들었습니다.

오늘날 민화로 분류하는 그림 가운데 대표적으로 **8-1** 〈해와 달과 다섯 봉우리(일월오봉도)〉라는 그림이 있습니다. 이 그림에는 특별한 쓰임새가 있습니다. 임금의 자리 뒤에 펼쳐서, 왕은 해와 달과 별을 움직이는 하늘의 뜻을 받들어 이 땅을 다스린다는 점을 암시하는 것입니다. 왕의 뒤에 그린 그림이 백성의 그림일 수는 없겠죠.

◆ **야나기 무네요시** 일본의 민간 예술 연구가로 문예운동을 이끌었던 사람입니다. 일본이 조선을 침략해 식민지로 만들자 조선의 고유 문화를 지키려 노력했고, 조선 미술을 사랑한 애호가였습니다.

동양화 사전

민화는 장식을 위해, 또는 염원을 나타내기 위해 그린 그림입니다. 이를 위해서는 먼저 그림을 걸 수 있는 집이 있어야 합니다. 그러나 당시 일반적인 수준에서는 민중의 집에 그림으로 장식할 공간은 없었습니다. 명문가나 고관의 집이라면 충분한 공간이 되었을 것입니다만, 그렇다고 그 자리를 민화에 내주는 일은 드물었습니다.

그렇다면 민화를 소비했던 주된 사람들은 누구였을까요? 조선 말기에 양반의 지위를 돈으로 산 사람들이었을 것으로 보입니다. 조선 말기는 신분 질서가 무너져 돈을 번 상인이나 중인▪ 계층에서 족보와 양반의 지위를 사는 경우가 많았습니다. 전체 인구 가운데 양반의 비중이 급격히 늘어난 시기이기도 합니다. 이들의 집은 제법 컸고 이에

장식할 글씨와 그림이 필요했으리라 짐작할 수 있습니다. 그러나 이들을 백성이나 민중으로 볼 수 있는가 하는 문제는 조금 더 생각해 봐야 합니다.

민화에 대한 오해를 하나 더 살펴볼까요? 민화를 그린 사람을 아마추어 화가로 보는 시각입니다. 물론 조잡하게 그린 작품이 없는 것은 아니지만 그렇지 않습니다. 비록 민화가 형식이 정해진 그림이라 해도 그림에 기본기가 없는 사람이 쉽게 그릴 수 있는 건 아닙니다.

현대에 와서는 민화를 배우는 사람들이 잘 그린 그림을 놓고

모사하기도 합니다. 하지만 본래 민화는 형식이 있을지언정 매번 새로이 그려야 하는 그림입니다. 더군다나 채색도 아마추어가 할 수 있는 일은 아니었습니다. 게다가 당시는 여유 있는 문인들을 제외하고는 그림을 취미 삼아 수련할 수 있는 계층은 없었습니다. 따라서 민화의 작가는 도화서의 화가, 또는 도화서의 화가를 지망하는 사람들의 그림으로 보아야 합니다.

오직 왕을 위한 일월오봉도

민화가 백성의 것이 아니었다는 사실은 **8-1** 〈해와 달과 다섯 봉우리〉가 확실히 말해 줍니다. 이 그림은 오로지 왕만이 쓸 수 있는 그림입니다. 왕이 자신의 의자에 앉아서 정식으로 신하를 거느리고 일할 때는 반드시 이 그림이 있어야 합니다. 궁궐이 아닌 다른 곳에서 업무를 보더라도 이 그림 병풍과 의자를 가져가야만 왕좌로 여겼습니다. 만일 신하가 이 그림 앞에 앉았다면 반역을 한 것입니다. 더욱이 임금이 병풍을 돌아가 앞에 앉는 것이 아니라 이 병풍에 난 문을 통해 그림을 뚫고 들어와 의자에 앉았습니다. 이 행동을 보더라도 대단한 상징성이 있지요. 결코 백성의 그림이라고 부를 수 있는 성질의 것이 아닙니다.

그런데 이 그림이 언제부터 왕의 배경으로 쓰였을까요? 사실 잘 모릅니다. 삼국 시대부터라는 사람들도 있고, 조선 초기부터 쓰였을 거라는 의견도 있습니다. 조선 초기부터 쓰였다면 그 이전

에는 어떤 그림이 있었을까 궁금하고, 삼국 시대부터라면 이것이 그렇게 오래된 상징일까 하는 궁금증이 생깁니다. 중요한 사실은 임금 뒤편에 일월오봉도를 두는 나라는 우리나라뿐이고, 중국이나 일본에도 이런 그림은 없다는 사실입니다. 이 〈해와 달과 다섯 봉우리〉는 우리나라 고유의 상징이 담긴 그림이라는 뜻입니다.

그러나 이 그림의 유래를 삼국 시대로 올려 잡기에는 그림 내용이 해와 달의 음양陰陽■, 다섯 봉우리가 오행五行■을 상징할 수 있다는 점에서 가능성이 없어 보입니다. 음양오행설은 삼국 시대에는 그리 보편적인 이론이 아니었습니다. 아마도 그렇다면 이는 정도전1342~1398■이 조선을 개국할 때부터 적극적으로 독려했던 유교의 상징이 아닐까 하는 생각이 듭니다. 실제로 정도전은 한양 도성의 문과 동네의 이름, 대궐의 건물과 문의 이름 모두를 유교의 격식과 세상의 이치에 따라 지었습니다. 그런 그가 오직 임금의 뒤편에 두는 그림만 그냥 두었다면 이상한

음양 우주의 원리를 두 가지 상반된 기운으로 설명하는 방식입니다. 예를 들어 빛이 양이라면 그늘은 음이라거나, 뜨거운 것이 양이라면 차가운 것은 음이라서 이들이 서로 조화를 이루어 세상이 돌아가고 있다는 것입니다.

오행 우주의 만물이 변해 가는 방식을 설명한 이론입니다. 사물과 사물 사이의 상호관계와 생성 원리, 상징적인 성질로 나타내는 것입니다. 예를 들어 '나무는 불을 생기게 하고, 불에서 흙이 생긴다' 하는 생성 원리와, '나무는 흙을 이기고, 흙은 물을 이긴다'와 같은 관계 원리가 요점입니다.

정도전 정도전(1342~1398)은 이성계를 도와 고려를 멸망시키고 유교 국가인 조선을 건국하게 한 혁명가입니다. 그는 조선의 기초를 닦고 방향을 잡은 정치가였습니다.

일입니다. 아마도 기록이 남아 있지 않아서 그렇지 이 상징도 정도전의 머리에서 나온 것이 아닐까 하고 짐작해 봅니다.

〈해와 달과 다섯 봉우리〉에서 해는 오른쪽에 붉은색으로, 달

8-1
〈해와 달과 다섯 봉우리(일월오봉도)〉
작가 미상, 조선 시대

은 왼쪽에 흰색으로 묘사했습니다. 방향으로 보면 임금은 남쪽을 향해 앉으니 해는 동쪽, 달은 서쪽입니다. 해와 달은 번갈아 밤과 낮을 비추며 이 세상을 운행을 맡습니다. 그 아래는 다섯 봉우리가 있습니다. 다섯 봉우리는 이 땅을 상징합니다. 중국의 경우 천하를 아홉 개의 큰 고을로 상징했는데, 우리는 그보다 작은 땅이고 산이 많기에 오악五嶽■이란 다섯 산을 내세웠을 수도 있습니다. 아니면 세상의 변화 이치인 오행을 여기에 덧씌울 수도 있었겠지요. 그러니 〈해와 달과 다섯 봉우리〉는 하늘의 운행이 이 땅을 다스리고 있음을 뜻하는 그림입니다. 왕은 하늘의 뜻을 받들어 다스리고, 왕들의 자손은 해와 달이 바뀌듯이 순조롭게 이어지라는 내용입니다.

산에서는 삼단 폭포가 떨어지고 있습니다. 물은 생명의 상징입니다. 오악을 돌아 나오는 물은 이 땅의 생명을 키우고, 그렇게 해서 백성들을 먹입니다. 폭포가 떨어짐은 아마도 조선의 개국을 뜻할 것입니다. 폭포 소리가 이 세상의 깨우침을 주듯이 유교를 바탕으로 한 새로운 나라는 천지를 변화시킵니다. 그 밑에 펼쳐지는 너른 바다는 더 큰 세상을 뜻합니다. 좌우 양편에는 붉은 소나무가 두 그루씩 있습니다. 이는 나라의 기둥을 뜻하고, 또한 장수를 염원하는 상징일 것입니다. 학이나 소나무, 거북이는 모두 장수를 뜻합니다.

이 그림에 대한 기록이 없어, 그림 해석이 원래 뜻을 다 이해했는지는 모르겠습니다. 그래도 대충은 이런 뜻이었으리라 짐작합니다. 유교의 경전인 《시경》의 〈천보天保〉라는 시를 그림으로 표현한 것이라는 이야기가 있는데, 그 시의 "높은 산, 큰 땅덩이 같으며, 강물이 흐르듯, 달이 점점 차오르듯, 해가 떠오르듯, 절대 무너지지 않으리, 소나무의 무성함"이란 내용을 보면 그림과 잘 들어맞는 듯합니다.

이처럼 〈해와 달과 다섯 봉우리〉는 민중의 그림과는 거리가 먼 그림입니다. 민화의 탄생이 복잡한 상징과 정교한 배치를 보여주고 있다면 아마추어 '민중의 그림'과는 거리가 먼 이야기일 수밖에 없습니다. 결국 민화는 도화서의 화가들이 오랫동안 그려왔던 여러 상징적인 그림을 바탕으로 태어난 그림입니다. 그것이 조선 후기의 혼란기와 맞물려 급속하게 많은 작품이 생산되기는 했지만, 여전히 그 그림들은 전통과 맥을 같이하고, 대부분의 그림은 아마추어가 아닌 전문가의 그림이었다고 할 수 있습니다.

부귀영화의 상징, 모란도

3장에서 화조화는 본래 묘당을 장식하기 위한 그림이라고 말했습니다. 묘당이란 죽은 자들이 사는 집입니다. 그들이 살아서 추구했던 것은 이 세상에서의 부귀영화였고, 그들의 자식들도 그렇습니다. 특히 묘당의 조상들에게 자신들의 부귀영화를 구했을 것입니다. 그러다 보니 묘당의 장식에는 모란이 많습니다. 부귀영화의 상징이 바로 모란이기 때문입니다.

모란이 부귀영화의 상징이 된 것은 당나라 때입니다. 그래서 당나라의 수도 장안에는 모란꽃이 넘쳤습니다. 당나라 사람들이 얼마나 모란을 좋아했는지는 우호를 맺은 신라에 모란을 보낸 사실을 보아도 알 수 있습니다. 모란은 꽃만 보면 작약과 구분할 수 없을 정도로 닮았습니다. 잎과 줄기를 보아야 비로소 모란인지 작약인지를 구분할 수 있습니다. 그러나 꽃은 꽃잎이 많아 다른 어느 꽃보다 화려하고 풍성합니다. 그 풍성함이 부귀영화를 연상시켰겠지요. 그래서 화조화에서도 모란 그림 즉, 모란도는 무척 많습니다.

8-2 모란 그림에는 화병이 있습니다. 예전에도 꽃을 꺾어 물이 든 화병에 꽂는 일은 흔했으니 그게 이상할 까닭은 없습니다. 그런데 이 그림에서는 화병에 모란 가지를 꺾어 꽂은 것 같지 않습니다. 아마도 꽃병을 화분 삼아 모란이 자라 활짝 핀 모습 같습니다. 그러기에는 꽃병이 너무 작은 듯도 싶고요.

중국에서도 도자기나 청동기에 꽂혀 있는 꽃 그림이 있습니다. 송나라 때부터 골동품을 소장하는 일이 유행하면서 생긴 풍습

305

8-2
〈병 안의 모란〉
작가 미상, 19세기 추정

입니다. 그래서 화조화나 인물화를 그리면서 일부러 옛 도자기나 청동기를 등장시킵니다. 이 풍속은 청나라 때 골동품 유행이 되살아나면서 다시 등장합니다. **6-15** 〈가을 국화〉를 그린 우창쉬도 도자기에 있는 꽃 그림을 여러 점 그렸습니다.

그런데 **8-2** 그림의 병은 좀 달라 보입니다. 우선 병에 매듭이 있습니다. 이렇게 생긴 꽃병은 중국의 골동품 유행과 관련 있는 도자기나 청동기와는 다른 것입니다. 이 그림 속의 꽃병은 '만병', 즉 '만물을 생성시키는 우주의 생명력이 가득한 병'이라고 합니다. 상징성이 있는 병이라는 것이겠지요. 그러고 보면 그저 모란을 꽃병에 꽂은 것이 아니라 생명의 병에 꽂은 것이라, 병이 조금 작은 듯해도 풍성한 꽃을 피웠을 것입니다. 그렇게 보면 이 그림이 달라 보입니다. 아마도 문인들의 취향보다는 조상들을 향한 오랜 신앙이 담겨 있는 그림 같습니다.

모란의 상징이 부귀와 영화이기 때문에 모란도는 선물용으로 인기였습니다. 모란 그림을 주면서 부귀영화를 이루라는데 싫어할 사람이 없죠. 화조화에서도 모란의 인기가 좋았던 것처럼 민화에서도 모란은 영광의 꽃이었습니다. 서양화의 장미처럼 동양화에서는 모란이 꽃의 여왕입니다.

정조가 사랑한 그림, 책가도

책 안에 그림이 있는 건 흔하지만, 책 자체를 그린 그림은 흔하지 않습니다. 두루마리 시대의 책을 포함해서 책의 모양은 대개 밋밋하고 별 변화가 없기 때문이죠. 그러니 같은 모양새의 반복인 책을 대상으로 그림을 그릴 이유가 별로 없었는지 책 그림이 흔하지는 않습니다. 그런데 유달리 민화에 책 그림이 넘쳐납니다. 여기에는 당연히 이야기가 있겠죠. 지금부터 알아볼까요?

조선은 유교를 기반으로 삼은 나라였으니 당연히 유교적 지식의 기본인 책이 중요했을 것입니다. 그렇지만 그렇다고 이 책을 숭상하는 단계까지 간 것은 아니었습니다. 그러나 유교는 차츰 자리를 잡아 17세기 중반 정도에 이르자 조선은 철통 같은 유교 국가가 됩니다. 정부의 의례뿐 아니라 사대부의 생활도 유교식으로 굳어집니다. 그리고 이 바탕 위에 글을 높이고 소중히 여기는 왕이 왕위에 오릅니다.

그 왕이 바로 정조[1752~1800]■입니다. 정조는 글과 유학을 중시하는 문화정치를 폅니다. 그와 아울러 자신의 뒤에 있던 〈해와 달과 다섯 봉우리〉 그림을 책장에 있는 책 그림, 즉 책가도(책거리)◆로 바꾸게 합니다.

정조 정조는 영조에 이어 1776년에 조선 22대 왕이 된 인물입니다. 그의 아버지는 사도세자로 할아버지인 영조에게 처형을 당했습니다. 문화정치를 앞세워 책과 글을 중시하며, 실학을 일부 받아들이고 문인의 문체에까지 관심을 가졌습니다. 25년간 나라를 다스리며 기울고 있던 조선의 기운을 일으켰다고 평가하기도 합니다.

책가도[책거리] 궁중에서 그린, 책만 가득한 그림이 책가도의 시초입니다. 하지만 이 그림이 민간으로 내려오면서 문인들의 감상용 벼루, 먹, 꽃, 도자기 등을 함께 그린 것이 유행했습니다. 이는 중국 그림의 구경거리와 궁중의 책가도가 결합한 것으로 장식성을 조금 더 높이는 효과가 있었습니다. 우리말 이름은 책거리입니다.

신화적인 그림 말고 이성적인 글이 있는 책가도로 병풍을 바꾸자고 왕이 나선 것입니다. 이때 도화서에서 책장과 책 그림 그리기를 거부한 화원들은 쫓겨납니다. 그들은 전통에 없는 그림을 그리기를 받아들이기 어려웠을 것입니다. 그렇지만 왕의 서릿발 같은 명령은 거역할 수 없습니다. 그래서 천하의 김홍도도 책 그림을 그렸습니다.

왕이 이렇게 글을 높이고 책장이 있는 책 그림을 자신의 뒤에 배치하며 사랑하자 왕을 보필하는 대신들도 차츰 이를 따라 합니다. 화원의 화가였거나 비슷한 경력의 그림 그리는 사람에게 부탁해 임금의 것과 비슷한 그림을 받았을 것입니다. 고위 관료들 사이의 유행은 하급 관리에게도 쉽게 번집니다. 그다음은 그림 걸 곳이 있는 부유한 집 전부가 이 그림을 걸게 되는 것이죠.

다만 임금 뒤편에 있던 큰 병풍 같은 그림을 집에 둘 수 있는 사람은 없습니다. 아무리 고관대작의 집이라도 궁궐에 비하면 비좁기 마련입니다. 따라서 그림 크기는 줄어들고 책을 두는 거대한 책장은 점차 사라지게 됩니다. 그리고 책들만 보여 주기는 심심하니 꽃병이나 골동품 같은 다른 장식품들도 그림에 들어가게 됩니다.

8-3 〈책거리〉에서는 이러한 변화가 거의 끝에 이르렀습니다. 책거리라는 그림 형식에 맞게 여전히 책이 가운데 있지만, 왠지 그 곁에 있는 사물들이 주인공 같은 느낌이 듭니다. 여러 종류의 붓이 붓 통에 꽂혀 있고, 화병에는 꽃이 피어 있습니다. 앞에는 수박도 있고 그림 같은 두루마리와 부채, 먹과 벼루도 있습니다. 또

펼쳐진 책 위에는 안경도 놓여 있습니다.

　이런 잡다한 물건들이 펼쳐진 형식은 청나라에서 골동품이 유행할 때, 잘사는 집에서 가구에 골동품을 전시하던 모양에서 따왔습니다. 그러니까 이 그림 안에 선비의 온갖 기호품이 다 모인 셈입니다. 왕의 책만큼 위엄은 없어도 작은 집의 장식 그림으로는 이보다 더 좋은 것이 없습니다. 이렇게 민화 가운데는 왕의 취미에서 아래로 번져 간 것들도 있습니다. 그러니 민화를 오로지 '민중의 미술'이라 하는 것은 엉뚱한 소리라고 할 수밖에 없습니다.

8-3

〈책거리〉

작가 미상, 19세기 말 또는 20세기 초

양반의 허세와 개성, 문자도

민화의 유래가 꼭 궁궐로부터 유래한 것은 아닙니다. 그림을 바라는 계층이 있고, 또 그림을 그려 줄 사람이 있기에 다른 요구 사항이 있다면 그것도 받아들일 수 있습니다. 중국이나 한국은 뜻글자인 한자를 기본으로 썼기 때문에 글자 자체가 어떤 소망이나 규율을 상징하기도 했습니다. 그래서 문자로 그런 뜻을 표시하기도 했습니다.

예를 들어 '수壽'는 오래 살라는 뜻에서, '복福'은 복을 많이 받으라는 뜻에서 일상 여러 군데를 장식하는 글자였습니다. 날마다 쓰는 물건 가운데 베게, 이불, 수저, 가구, 그릇에 이 글자의 도안을 새겼죠. 이러니 의미 있는 글자에다 장식을 덧그린 문자 그림 즉, 문자도가 일찍부터 있었습니다. 요즘도 중국 음식점에 가면 이런 글자 장식을 볼 수 있습니다. 복福 글자가 거꾸로 달린 것은 복이 쏟아지라는 뜻이죠. 재물과 보물이 들어오라는 뜻의 초재진보招財進寶가 한 글자처럼 쓰인 걸 지금도 볼 수 있습니다.

우리나라에서도 이런 문자 그림들이 있었습니다. 그런데 18세기에 들어서 유교가 완전히 정착되면서 이 글자들의 내용이 달라지기 시작합니다. 곧 유교의 덕목을 나타내는 글자들이 쓰이기 시작한 것이죠. 부모에게 효도할 것을 뜻하는 효孝, 형제 사이에 우애가 있으라는 제悌, 임금에게 충성하라는 충忠, 벗과 믿음을 지키라는 신信, 예절을 지키라는 예禮, 의리가 있으라는 의義, 깨끗한 마음을 지니라는 염廉, 잘못을 부끄럽게 여기라는 치恥의 여덟 글

자가 그것입니다.

8-4는 향리의 유력한 사대부 집안에서 이를 이용하기 위해 그린 것입니다. 이 글자를 통해 일반 백성들에게 유교 사상을 주입하고 자신들의 위치를 높이기 위한 목적입니다. 즉 자신들은 유교의 이런 덕목을 잘 알고 있으니 백성들을 지도해야 한다는 것이죠. 그들은 일반 백성들의 가정생활과 혼례(결혼 예절), 상례(상중 예절)에 대해 유교 덕목을 강조하고, 엄격히 지킬 것을 강요합니다. 아마도 이 문자 그림을 병풍으로 만들고 일반 백성의 혼례나 상례에 빌려 주며 유교식 예절을 강요하지 않았을까 싶습니다.

이런 유교식 문자 그림이 퍼진 때가 대략 18세기부터라 시간이 오래 흐르면서 전국 각지에는 지역별로 저마다의 특색을 지닌 문자 그림의 양식이 발전하기도 했습니다. 이를테면 강원도의 문자 그림은 산수화를 곁들여 그렸고, 안동 지방의 것은 문인화풍의 그림과 같이 있었습니다. 제주도의 문자 그림에는 문자 안에 꽃과 구름, 파도 문양이 있고 제사와 관련된 그림이 문자 위아래에 있었습니다.

지방마다 독특한 문자 그림이 만들어졌다는 것은 지역마다 사대부들의 장식 취향을 맞춰줄 수 있는 화공들이 있었다는 이야기입니다. 서울에 도화서 중심의 화가와 퇴직자, 또는 지망자들이 있었다면, 지방에도 서울에는 못 미치더라도 상당한 수준의 화공들이 있었고, 또한 이들 또한 그림에 의존해 살아갈 수 있는 환경이었다는 것을 뜻합니다. 아마도 이것이 지금 다양한 민화가 남은 이유일 것입니다.

8-4의 오른쪽은 문자 효孝를 그림으로 그린 것입니다. 여기서 잉어는 옛날 중국 위진남북조 시대에 왕상王祥, 184?~268?이라는 효자가 병석에서 겨울에 잉어가 먹고 싶다고 한 어머니를 위해 얼음을 깨고 잉어를 잡아 바쳤다는 이야기를 상징합니다. 대나무와 다발은 같은 시기의 맹종孟宗, 218~271이라는 효자가 어머니가 죽순을 먹고 싶어 했지만 계절이 맞지 않아 대숲에서 눈물을 흘리자 죽순이 솟았다는 이야기 때문에 들어간 것입니다. 문자 그림은 온갖 이야기를 통해 백성을 가르치려는 목적이 있습니다.

8-4의 왼쪽은 염廉을 표현한 것입니다. '염'은 깨끗하고 청빈한 것을 뜻하는 글자로 글자 안에 그려진 소나무와 국화가 깨끗함을 상징하는 식물입니다. 곧 벼슬을 물러날 때를 알고 시골에 가서 청빈함을 즐긴다는 의미를 담고 있습니다. 글자 위에는 게가 그려져 있습니다. 염 자에 게를 그린 것은 벼슬을 하다 물러날 때를 알아 뒷걸음친다는 뜻에서 넣은 것이죠. 이는 백성들하고는 상관이 없겠지만 시골에 사는 사대부들이 스스로 그런 깨끗한 존재라는 걸 알리고 싶었을 것입니다.

8-4
〈문자 그림〉
작가 미상, 19세기 말 또는 20세기 초

가장 한국적인 그림, 호도

민화는 지금까지 살펴본 것처럼 여러 갈래의 시작점이 있습니다. 산수화와 화조화 같은 정식 장르에서 민화의 형태로 변한 것도 있고, 불교 같은 종교에서 유래한 그림도 있습니다. 그렇기에 어떤 그림이라고 정의하기 쉽지 않다는 점도 민화의 특징이라 할 수 있습니다. 다만 요즘의 눈으로 볼 때 우습게 보이는 그림이더라도 그림을 배운 승려나 지방의 직업화가가 그렸을 것입니다. 당시는 취미로 그림을 그릴 수 있는 시절은 아니었으니까요.

민화의 근원이 이렇게 여러 갈래라면 우리 고유의 전통과 관련된 그림도 있으리라 생각할 텐데요. 아마 호랑이를 그린 민화인 호도虎圖가 바로 그런 그림일 것입니다. 민화에 호랑이 그림이 유난히 많기 때문입니다. 물론 호랑이가 우리나라에만 있는 것은 아니고 다른 나라에도 호랑이를 주제로 한 그림이 있지만, 민화에는 호랑이 그림이 압도적으로 많습니다. 그리고 사실적인 것보다는 웃기게 그린 것이 더 많습니다.

지금이야 호랑이는 동물원에 가야 볼 수 있지만, 조선 시대에는 호랑이가 사람 사는 마을에 자주 나타나 사람들을 위협했습니다. 호랑이 피해가 심할 때는 착호갑사(호랑이를 잡기 위해 배치한 군사)를 동원해서 대대적으로 호랑이 사냥을 해야 했습니다. 이렇게 무서운 호랑이지만 우리에게는 어쩐지 모르게 가까운 느낌이 듭니다. 그것은 호랑이가 나오는 무수한 전래 이야기에서도 확인이 됩니다. 떡과 곶감 같은 먹을 것이 등장하는 이야기에서 호랑

이는 무섭다기보다는 친근한 느낌이 들고, 그 이미지가 꼭 민화에 나오는 우스운 호랑이 같습니다.

그렇다면 민화에는 왜 이렇게 많은 호랑이 그림이 있을까요? 아마 호랑이 그림이 설날에 주고받는 용도였기 때문일 것입니다. 음력으로 새해를 맞는 설날에 임금은 신하에게 까치와 호랑이를 그린 그림을 주었습니다. 물론 신하도 임금께 이 그림을 선물하기도 했고, 신하들끼리 주고받기도 했으며, 민간에서도 이런 유행이 번졌습니다. 그래서 까치와 호랑이를 그린 그림*이 많이 남아 있습니다.

8-5도 그런 그림 가운데 하나입니다. 약간은 우스꽝스러운 호랑이가 앞에 있고, 바로 그 머리 위에서 까치가 호랑이에게 뭐라 하는 것 같습

까치호랑이그림 [작호도]

까치와 호랑이 그림은 중국에서 유래한 것으로 보아 작호도(鵲虎圖)라고도 합니다. 그렇지만 이 둘은 우리에게 친근한 것이었기에 금세 우리 식으로 바뀌었습니다. 우리나라 사람들에게 호랑이는 정의를 상징하고, 까치는 좋은 소식을 뜻합니다. 그러나 민화가 나온 시절이 어둡고 혼란해서 바보 같은 호랑이와 야단치는 까치로 곧잘 표현되기도 합니다.

◆ 동양화 사전

니다. 뒤의 나무는 소나무입니다. 까치는 기쁨과 소식을 나타내는 새입니다. 우리가 '까치설날'이라 하는 것도 새해에는 기쁨과 즐거운 소식이 있었으면 하는 기대 때문입니다. 그러니 이 그림에는 '새해에 기쁨이 가득하길 바랍니다'라는 메시지가 있는 것입니다.

우습게 생긴 호랑이를 보고 '바보 호랑이'라고 하기도 하지만 친근감을 느끼게 하느라 그런 것이 아닐까 생각합니다. 멀리 고구려 고분의 '백호'까지 연원을 거슬러 올라가기도 하지만, 그보다는 친근한 '산신령 호랑이'를 표현한 게 아닐까 생각합니다. 우리나라는 산이 많아 산에 감싸인 모습입니다. 그러니 산신령은 친근

8-5

〈호랑이와 까치〉

작가 미상, 19세기 말 또는 20세기 초

하게 우리를 보호해 주는 호랑이 모습을 하고 나타나는 것이 아닐까요? **8-5**는 '새해에는 나쁜 일은 일어나지 말고 좋은 소식만 있어라' 하는 뜻에서 주고받았을 것입니다.

민화는 궁중에서 시작된 것도 있고, 절이나 민간에서 시작한 것도 있습니다. 즉 계통도 여럿이고 그림의 수준도 천차만별이어서 무어라고 정확하게 규정하기는 쉽지 않습니다. 그렇지만 민화라는 이름에서 나타나는 민중의 그림이라는 뜻과는 거리가 먼 것도 사실입니다. 민화에 대한 이해를 좀더 끌어올리려면 당시 그림을 그렸던 화가들과 그림을 샀던 사람들 사이의 관계, 그리고 그들의 사회적인 위치에 대해서 알아야 할 것입니다. 그렇지 않고는 장식용 그림이 갑자기 늘어난 이유를 설명하기 힘듭니다.

또한 여태까지는 18세기와 19세기에 문인들이 이끈 문인화들을 주로 눈여겨보았지만, 이제는 그보다 더 보편적이고 활발했던 민화를 연구해야 합니다. 민화가 옛 그림을 이해하는 데 더욱 필요합니다. 사실 일부 계층만 즐기는 것보다 많은 사람이 즐기는 예술이 중요합니다. 조선 말기의 문인화가 소수를 위한 예술이었다면, 민화는 더욱더 많은 사람을 위한 미술이었습니다. 보고 즐기는 사람도 왕부터 상인, 중인까지 다양했습니다. 일본 제국주의의 침략으로 민화의 전통과 맥락이 끊어지게 된 것이 아쉬울 따름입니다.

그림의 소재가 상징하는 것들

민화의 그림 소재는 여러 상징물로 채워져 있습니다. 동양화의 오랜 전통에 쌓인 상징성을 이어받았기 때문입니다. 그 상징성이 도드라지게 된 것은 민화 자체에 무엇을 소망하는 성격이 있기도 하고, 선물로 쓰이기도 했기 때문입니다.

옛사람의 소망을 그리다

오늘날 우리는 여러 바람을 지니고 삽니다. 좋은 집에 살고 싶고, 돈을 많이 벌고 싶고, 출세도 하고 싶습니다. 옛사람도 마찬가지였습니다. 그리고 이 소망들을 그림으로 그려 놓고 자꾸 보면 이루어질 수 있다고 생각했습니다. 이러한 목적으로 그린 그림들은 그 상징성을 이해해야 합니다. 상징성을 보지 못하면 그림을 제대로 이해하지 못합니다.

상징의 시작은 화조화에서

화조화는 묘당을 장식하는 그림에서 출발했습니다. 그러다 보니 화조화에 조상들의 안식을 빌기도 하지만, 후손들의 요구도 만만치 않게 그려 넣었습니다. 화조화에 나오는 참새나 까치는 기쁨을 뜻

합니다. 여기에 까치는 반가운 소식이라는 뜻을 하나 더 가지고 있고, 학은 고귀함과 장수를 의미합니다. 이 외에도 모란은 부귀와 영화를, 동백, 수선화, 매화는 싱그러운 봄을 뜻합니다.

가장 큰 염원, 오래 살기

옛사람들의 가장 큰 소망은 오래 사는 일이었습니다. 그래서 오래 사는 소재만 모아 그림을 그리기도 했지요. 왕의 뒤편에 있는 일월오봉도에서도 해, 달, 소나무는 장수를 상징합니다. 바위와 대나무도 장수를 뜻하며, 대나무(죽竹)는 특히 '축하' 할 때의 '축祝'과 발음이 비슷해 축하의 뜻도 지니고 있습니다. 중국에서 명절에 폭죽爆竹을 터뜨리는 것은 같은 맥락입니다. 매화는 중국 발음으로 눈썹 미眉와 같은데, 흰 눈썹이 장수를 상징하기에 매화도 장수를 뜻합니다. 영지버섯도 장수를 뜻합니다.

과거를 통해 출세하자

요즘은 공무원이 되지 않아도 여러 기관에 취직하지만, 예전에는 관리가 되는 것만이 유일한 출세의 길이었습니다. 게다가 관리가 되기 위해서는 과거 시험에 합격하는 방법이 거의 유일했지요. 그래서 과거에 합격하라는 상징이 많습니다. 잉어가 황하를 거슬러 오르

면 용이 된다는 중국의 등용문登龍門 고사에 빗대 잉어는 과거 급제를 뜻합니다. 과거 시험에서 최상위 자를 '갑甲'이라 하는데, 게는 배에 갑자 모양이 있고 오리를 뜻하는 한자 '압鴨'에도 그 글자가 들어 있습니다. 따라서 그림에 게나 오리가 있다면 과거에서 좋은 성적으로 합격하라는 뜻입니다. 연꽃을 뜻하는 한자 '연蓮'에는 연속할 '연連'이 들어 있어 단계별로 치르는 과거 시험을 연달아 합격하라는 뜻이 있습니다.

또한 수탉의 볏은 벼슬과 관직을 뜻하는 상징으로 높은 벼슬을 하라는 뜻이고, 수탉이 우는 것은 공을 세워 이름을 드높이라는 것입니다. 맨드라미꽃은 닭의 볏처럼 생겨 역시 벼슬을 뜻하며, 사슴을 뜻하는 한자 '녹鹿'은 관리가 되어 국가에서 받는 돈인 '녹祿'과 음이 같아 관리가 되라는 상징이기도 합니다.

자손이 많으면 복이다

새해에 세배하면 어른들이 복 많이 받으라고 합니다. 복은 사는데 여러 좋은 일을 뜻하죠. 옛날 가구 장식에는 박쥐가 있는데 이는 박쥐를 뜻하는 한자 '편복蝙蝠'의 '복'과 복을 받는다고 할 때의 '복福' 음이 같기 때문입니다.

그리고 옛날 사람들은 자손이 많은 것을 좋아했죠. 그래서 자식

이 많다는 것을 식물의 열매나 씨앗에 비유하기도 했습니다. 대추와 밤이 그 예입니다. 결혼식의 폐백에서 신부에게 대추를 던져 주는 것과 같은 상징입니다. 석류, 머루, 포도같이 알갱이가 많은 과일도 자식이 번성하는 것을 뜻합니다.

동양화 도슨트를 마치며

청소년들이 읽을 만한 동양화 책을 쓰자는 제안을 처음 받았을 때, 가뜩이나 시간도 여유도 없는 청소년들이 언제 시간을 내서 이런 책까지 읽을까 하는 생각이 들었습니다. 게다가 요즘은 미술이나 음악, 또는 체육같이 수능에 포함되지 않는 과목들은 학교에서도 뒷전이라는 이야기를 들었고, 학원과 자율학습으로 몸과 마음이 지친 청소년들에게 책을 권하는 것도 부담을 더하는 것 아닌가 하는 생각도 했습니다.

그렇지만 다른 한편으로 생각하면 문학이나 미술, 음악과 같은 것은 사람의 본능적인 욕구입니다. 따라서 학습을 위한 목적이 아니라도 흥미를 느끼는 청소년은 언제나 있을 것입니다. 그 가운데는 나중에 미술을 직업으로 삼는 친구가 있을 수도 있고, 직업은 아닐지 몰라도 그림 감상을 좋아하는 사람은 늘 있을 것이라는 생각이 들었습니다. 물론 학습에 지친 마음을 가다듬는 데도 도움이 되고요. 그렇다면 미술을 좋아하는 청소년이 비록 생소하지만, 알고 보면 매력이 넘치는 동양화를 이해하게 된다면 좋겠다는 생각이 들었습니다.

인생은 길고 앞으로의 세월은 창창하기에 지금부터 자신의 취미나 기호를 만드는 것이 중요합니다. 더군다나 음악이나 미술, 문학과 같은 예술은 감수성이 예민한 시기에 받아들인 것이 평생을 갑니다. 예술의 감동이 있다면 아무리 세상이 각박하고 험하더라도 인생의 즐거움을 누리고 마음의 위안을 삼을 수 있습니다. 물론 미술이 아닌 문학이나 음악이어도 좋고, 미술도 서양화라 해도 상관없습니다. 무엇이든 자신이 즐기고 마음 붙일 것이면 충분합니다.

하지만 그동안 동양화는 서양화에 비해 한물간 구닥다리 취급을 받았습니다. 그림이 담고 있는 내용이 어떻든 간에 지난 시대의 유물처럼 여긴 것입니다. 동양화의 내용은 깊고 풍부하며, 그림의 기교도 뛰어나지만 제 가치를 인정받지 못했습니다. 그런 면에서 동양화는 찬찬히 돌아볼 필요가 있는 분야입니다. 동양화를 좋아하고 즐길 이유는 얼마든지 있지만 우리가 몰랐을 뿐입니다.

사실 저도 동양화보다 서양화를 먼저 접했습니다. 화집도 서양화가 훨씬 많았고, 서양화가 모던해 보였기 때문일 겁니다. 그러던 어느 날, 사는 것이 괴롭던 청소년 시절에 우연히 중국 화가 심주가 그린 배추 그림을 보게 되었습니다. 별로 특별하지도 않은 그 배추가 왜 그리 강한 인상을 줬는지 모릅니다. 그러나 그때 본 그림이 마음에 맺혔고, 결국 그것이 미술사를 공부하는 계기가 되었습니다.

예술은 곧잘 고단한 삶의 피난처가 되곤 합니다. 심주가 그린 배추를 보고 느낌을 얻는 것은 어렵지 않았지만, 그 예술을 알아가는 길은 그리 쉽지 않습니다. 그림이 그려진 배경을 이해하려면 역사도 배워야 하고, 한문도 배워야 하며, 작가가 살던 시대의 풍조도 알아야 하고, 작가의 삶에 대한 느낌도 있어야 합니다. 이렇게 예술을 알기는 쉽지 않지만 알아가는 과정은 또 다른 즐거움을 선사합니다.

예술은 건조하고 심심한 삶에 윤기를 줍니다. 예술을 알아가는 과정에서 느끼는 지적인 호기심은 다른 어떤 재미보다 짜릿합니다. 메마르고 각박한 우리의 삶에서 예술이 주는 묘미는, 아마도 뜨거운 사막을 여행하다 마시는 시원하고 달콤한 물 한잔에 못지않을 것입니다. 그 맛을 한 번만 맛보면 아마 그것을 알지 못하고 지난 삶을 후회스럽게 여길 것입니다.

예술 가운데 그림이 주는 즐거움이란 눈에 보이는 것을 새로이 해석해서 다른 눈으로 보게 해주는 것입니다. 서양인과 동양인의 눈이 완전히 다르지는 않습니다. 인간의 시각과 인식이라는 면에서는 공통점이 훨씬 많습니다. 다만 살아가는 환경이 다르기에 보는 경관이 다르고, 서로의 문화적 차이가 있으며 그림의 도구와 재료가 다르기에 차이가 생긴 것입니다. 문화적인 차이라는 것은 관습적이기에 오늘날에도 서로 차이가 납니다.

우리가 옛 조상들의 생각들은 다 잊어버리고 사는 것 같지만, 은연중 비슷한 것이 많습니다. 현재 우리의 생각이 무척 서구화된

것도 사실이지만 남아 있는 부분도 상당합니다. 또한 시각에서도 사물이나 동식물의 형태뿐 아니라 그 안에 내재해 있는 것에 대해서 정감을 느끼는 정도는 여전히 전통적인 정서를 따르는 경우가 많습니다. 그래서 우리 조상들이 세상을 바라본 시각을 알려 주는 동양화는 여전히 우리 정서에 닿아 있습니다.

동양화는 서양화처럼 겉으로 화려하게 드러내는 대신, 안으로 내밀한 즐거움을 나눕니다. 또한 식물이나 동물에 대한 애정 어린 시선, 산이나 강과 같은 대자연을 향한 갈망과 자연과 인간과의 조화를 추구하는 면에서는 서구의 시각과는 다른 정신이 깃들어 있습니다. 아마 그것이 산업화와 자본주의의 관점에서 벗어나 앞으로 우리가 새로이 추구해야 할 관점일지도 모릅니다.

이 책은 청소년들에게 동양화에 이러한 즐거움이 있다는 걸 알려 주기 위해 쓴 것입니다. 처음부터 지레 겁 먹지 않도록 한자로 된 그림 제목은 모두 한글로 번역했고, 용어도 쉽게 풀이해서 넣었습니다. 그림에 들어가는 한문 구절도 모두 한글로 번역했습니다. 쉽게 쓰려고 노력했지만 여전히 낯설고 힘든 점이 있으리라 생각합니다. 그러나 작은 재미라도 느껴서 한 걸음씩 더 나아가면 인생을 풍요롭게 하는 동양화의 아름다운 세계를 여러분의 품 안에 넣을 수 있으리라 기대합니다.

장인용

동양화 도슨트
청소년을 위한 동양 미술 수업

초판 1쇄 2022년 1월 28일
초판 5쇄 2024년 5월 8일

지은이 장인용

펴낸이 김한청
기획편집 원경은 차언조 양희우 유자영
마케팅 이진범
디자인 이성아
운영 설채린

펴낸곳 도서출판 다른
출판등록 2004년 9월 2일 제2013-000194호
주소 서울시 마포구 동교로 27길 3-10 희경빌딩 4층
전화 02-3143-6478 **팩스** 02-3143-6479 **이메일** khc15968@hanmail.net
블로그 blog.naver.com/darun_pub **인스타그램** @darunpublishers

ISBN 979-11-5633-440-8 43600

다른 포스트 뉴스레터 구독

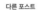 다른 생각이
다른 세상을 만듭니다